Directors A-Z
A Concise Guide to the Art of 250 Great Film-makers

導演視野 下

遇見250位世界著名導演

Geoff Andrew 著　　焦雄屏 譯

麥田影音館 014

導演視野（下冊）
──遇見250位世界著名導演

Directors A-Z: A Guide to the Art of 250 Great Film Makers

作　　　者　Geoff Andrew
譯　　　者　焦雄屏
特 約 編 輯　趙曼如
發 行 人　涂玉雲
出　　　版　麥田出版
　　　　　　城邦文化事業股份有限公司
　　　　　　台北市信義路二段 213 號 11 樓
　　　　　　電話：02-2351-7776　傳真：02-2351-9179
發　　　行　英屬蓋曼群島商家庭傳媒股份有限公司城邦分公司
　　　　　　台北市民生東路二段141號2樓
　　　　　　讀者服務專線：0800-020-299
　　　　　　服務時間：週一至週五9：30-12：00；13：30-17：30
　　　　　　24小時傳真服務：02-25170999
　　　　　　讀者服務信箱E-mail: cs@cite.com.tw
　　　　　　郵撥帳號：19833503
　　　　　　戶名：英屬蓋曼群島商家庭傳媒股份有限公司城邦分公司
香港發行所　城邦（香港）出版集團有限公司
　　　　　　香港灣仔軒尼詩道235號3F
　　　　　　電話：25086231　傳真：25789337
馬新發行所　城邦（馬新）出版集團有限公司
　　　　　　Cite(M) Sdn. Bhd. (458372 U)
　　　　　　11, Jalan 30D/146, Desa Tasik, Sungai Besi,
　　　　　　57000 Kuala Lumpur, Malaysia
　　　　　　電話：603-9056 3833　傳真：603-9056 2833
　　　　　　E-mail: citekl@cite.com.tw.
印　　　刷　中原造像股份有限公司
初 版 一 刷　2005年6月

售價／350元
ISBN：986-7252-33-0
版權所有・翻印必究（Printed in Taiwan）
本書如有缺頁、破損、裝訂錯誤，請寄回更換

目錄

上冊

下冊

導演視野（下）

遇見250位世界著名導演

Robert Aldrich Woody Allen Pedro Almodov
Robert Altman **Lindsay Anderse**
Theo Angelopoulos Kenneth Anger Michelangelo Antonio
Jack Arnold **Dorothy Arzner** Tex Avery Mario Ba
Jacques Becker Ing lo Bergman Busby Berkel
lo Bertolucci Luc Besse
Bertrand Blier Budd Boettich
n Boorman **Walerian Borowcz**
Frank Borzage Joao Botel
Robert Bresson Ted Browning Luis Bunu
n Frank Capra Le
arne John Carpenter
John Cassavetes Claude Chabr
Youssef Chahine Charles Chaplin Chen Kai
Michael Cimino **Rene Clair** Souleymane Cis
Henri-Georges Clouzot Jean Cocte
Joel and Ethan Co
Francis Ford Coppola **Roger Corm**
Constantin Costa-Gavras David Croenbe
George Cukor **Michael Curtiz** Joe Dar
Jules Dassin Terence Davi
Cecil B.Demille Jonathan Demr
Jacques Demy Brian de Palma Vittorio de Si
William Dieterle Walt Disn
Alexander Dovzhen
Stanley Donen Gene Kelly **Alexander Dovzhen**
Carl Dreyer Allan Dw
Clint Eastwood Sergei Eisenstein Victor Eri
Rainer Werner Fassbinder Federico Fell
Louis Feuillade Terrence Fish
Robert J.Flaherty Max and Dave Fleisc
John Ford Milos Forman Georges Fran
John Frankenheimer Sam Fuller Abel Gan
Terry Gilliam Jean-Luc Godard **Peter Greenaw**
D. W. Griffith **Yilmaz Guney** Robert Ham
Michael Haneke William Han
Hal Hartley Howard Hawks **Todd Hayn**
Werner Herzog Walter Hill Alfred Hitchco
Dennis Hopper Hou Hsiao-Hsien **King**
John Huston Im Kwon-Tack James Iv
Miklos Jancso Derek Jarman **Jim Jarmus**
Jean-Pierre Jeunet Marc Caro Chuck Jor
Aki Kaurismaki Elia Kaz
Buster Keaton Abbas Kiarosta
Krzysztof Kieslowski Takeshi Kita
Grigori Kozintsev Stanley Kubri
Akira Kurosawa Emir Kusturica Fritz La
Charles Laughton **David Lean** Spike
Mike Leigh Mitchell Leisen Sergio Leo
Richard Lester **Albert Lewin** Joseph H. Lev
Ken Loach Joseph Losey Ernst Lubits
George Lucas Baz Luhrma
Sidney Lumet Auguste and Louis Lumie
Ida Lupino Len Lye David Lynch Alexander MacKendri
Dusan Makavejev **Mohsen Makhmall**
Terrence Malick Louis Malle **Rouben Mamoul**
Joseph L. Mankiewicz Anthony Ma
Michael Mann **Chris Marker** Winsor McC
Norman McLaren Georges Melies **Jean-Pierre Melvi**
Russ Meyer John Milius Vincent Minne
Ken Mizoguchi Nanni Moretti **Errol Mor**
F. W. Murnau **Max Ophu**
Nagisa Oshima Idrissa Ouedrao
Yasujiro Ozu **G. W. Pabst** Alan J. Pak
Sergei Paradzhanov Nick Park Alan Park
Pier Paolo Pasolini Sam Peckinpah Arthur Pe
D. A. Pennebaker Maurice Pia
Roman Polanski Gillo Pontecor
Edwin S. Porter Michael Pow
Otto Preminger Steven and Timothy Qu
Nicholas Ray Satyajit R
Carol Reed Jean Renoir **Alain Resn**
Leni Riefenstahl **Jacques Rivette** Nicolas Ro
Eric Rohmer George A. Romero Francesco R
Roberto Rossellini Alan Rudol
Ruiz Raul Ken Russ
Walter Salles Carlos Saura John Say
Ernest B. Schoedsack **Merian C. Coop**
Paul Schrader Martin Scorse
Ridley Scott **Ousmane Sembene** Mack Senn
Don Siegel **Robert Siodmak** Douglas S
Victor Sjostrom Todd Solondz Steven Spielbe
Wladislaw Starewicz White Stillm
Oliver Stone Jean-Marie Stra
Preston Sturges Seijun Suzuki Jan Svankma
Hans-Jurgen Syberberg Quentin Tarant
Andrei Tarkovsky Frank Tashlin Jacques T
Vittorio and Paolo Taviani Jacques Tourne
Francois Truffaut Shinya Tsukame
Edgar G. Ulmer Diziga Ver
King Vidor Jean Vigo **Luchino Visco**
Joseph Von Sternberg Erich Von Strohe
Lars Von Trier Andrazej Wajda Raoul Wa
Andy Warhol **John Waters** Peter W
Orson Welles William Wellm
Wim Wneders James Wh
Robert Wiene **Billy Wilder** Won Kar-
John Woo Edward D. Wood
William Wyler Edward Ya
Robert Zemeckis Zhang Yimou Fred Zinnem

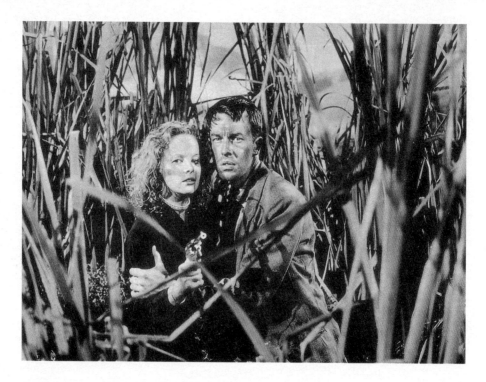

約瑟夫・H・路易士（JOSEPH H. LEWIS, 1907-2000, 美國）

重要作品年表：

《名叫茱麗亞・羅絲》（My Name is Julia Ross, 1945）

《夜深沉》（So Dark the Night, 1946）

《便衣》（The Undercover Man, 1949）

《無護照的女人》（A Lady Without Passport, 1950）

《困獸之呼喚》（Cry of the Hunted, 1953）

《大爆炸》（The Big Combo, 1954）

《第七騎兵隊》（7th Cavalry, 1956）

《好樂迪烙印》（The Halliday Brand, 1957）

《德州恐怖》（Terror in a Texas Town, 1958）

《槍狂》（Gun Crazy, 1949, 美國）

兩個銀行搶犯被警方追捕，像困獸般藏在沼澤中。B 級片大師路易士最擅這種小情節大處理。這塊水霧瀰漫的沼地使他能不用任何臨時演員（我們只聽到追捕隊的槍聲），專心經營戀人搶犯彼此依賴罔顧社會道德戒律的主題。男女主角打一開始會面，知道對方嗜好玩槍，路易士便安排兩人彷彿狗兒互相打轉聞嗅對方。他的想像力豐富，即使最低成本的B級片，他也能使用道具和拍攝角度宛如鬼斧神工。即使後來拍規模較大的電影，如希區考克式的《名叫茱麗亞・羅絲》，或尋找兇手的心理劇《夜深沉》，或警匪驚悚片《大爆炸》，他也一樣大膽突破，《大爆炸》這部驚人的黑色電影中，他拍的是用助聽器來刑求，最後當聾人被槍殺時，我們只看到無聲的槍在鏡前幌動。《槍狂》的搶銀行只用一個鏡頭從車尾拍完。路易士的視覺表現方式充滿野心，他的故事往往在心理和戲劇層面上比較變態。《槍狂》運用槍的陽具象徵來研究瘋狂的戀情，《大爆炸》中則有一個同性戀殺手和性受虐的迷戀。《好樂迪烙印》是帶伊底帕斯情結的西部片，《德州恐怖》片尾高潮戲中，則要一個瑞典移民的農夫用魚叉殺了壞人。

演員：
John Dall,
Peggy Cummins,
Berry Kroeger,
Marros Carnovsky,
Nedrick Young

約翰・戴爾
佩姬・康明斯
貝瑞・柯洛吉
馬洛斯・卡諾夫斯基
納德里克・楊

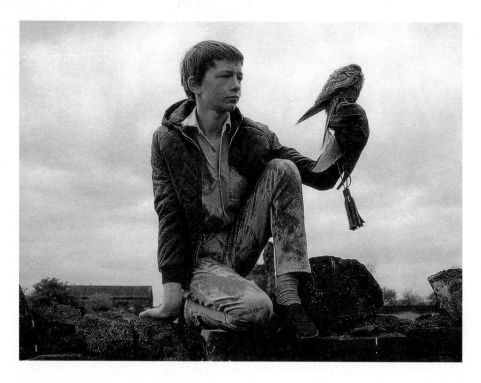

肯・洛區（KEN LOACH, 1936- , 英國）

重要作品年表：

《可憐的牛》（Poor Cow, 1967）

《家庭生活》（Family Life, 1971）

《凝視和笑容》（Looks and Smiles, 1981）

《再見祖國》（Fatherland, 1986）

《致命檔案》（Hidden Agenda, 1990）

《建地工人》（Riff-Raff, 1992）

《雨石》（Raining Stones, 1993）

《母鳥，母鳥》（Ladybird, Ladybird, 1994）

《土地和自由》（Land and Freedom, 1995）

《卡拉之歌》（Carla's Song, 1997）

《我的名字是喬》（My Name is Joe, 1998）

《小孩與鷹》（Kes, 1969, 英國）

　　一個男孩和他的鳥，是肯‧洛區典型簡單不華麗的影像。洛區比任何英國導演更關心以記錄勞工階級日常生活為志業。但他也從不僅以記錄為滿足。他的低調故事往往只是提供一個架構，來分析這些勞工的生活如何被階級、金錢、政治這些因素影響。《小孩與鷹》記錄了小男生精神上的再生，他的母親、兄弟、鄰居、老師都一致對他的不長進嗤之以鼻。當他尋得也訓練了一隻老鷹，其翱翔的鏡頭宛如詩化的自由象徵，也激起小男生受教育、離開貧困小鎮賴以維生的危險礦區的可能性。但是，就像《家庭生活》、《建地工人》、《雨石》、《我的名字是喬》一樣，對美好生活的夢想會被社會政治裡如朋儕的壓力、貧困和無奈等現實瓦解。小男生的哥哥因為錢遭竊而震怒，殺了老鷹，也摧毀了男孩逐漸建立的上進心。洛區很少把角色浪漫化，卻顯現挫折感會導致爭鬥和犯罪。不過，這種行動是被描述成有權力者——政客、僱主、機構——忽略窮人的結果。片中感情的力量來自極其自然的表演、不造作的攝影風格，以及對於對白、背景、日常繁瑣生活如紀錄片般的處理，使其顯見的政治立場帶有戲劇性。

演員：
David Bradley,
Lynn Perrie,
Freddie Fletcher,
Colin Welland,
Brian Glover,
Bob Bowes.

大衛‧布萊利
琳‧裴瑞
佛列迪‧佛萊契
柯林‧威爾蘭
布萊恩‧葛洛夫
鮑伯‧鮑斯

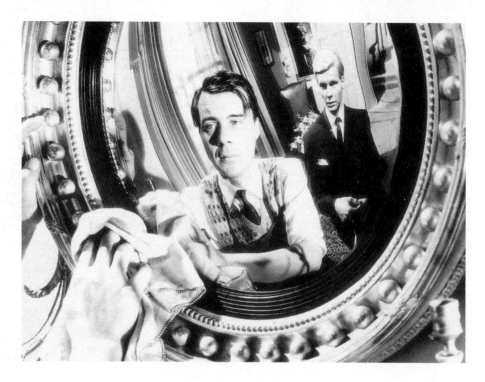

約瑟夫・羅西（JOSEPH LOSEY, 1909-1984, 英國）

重要作品年表：

《小偷》（The Prowler, 1951）

《M》（1951）

《罪犯》（The Criminal, 1960）

《天譴者》（The Damned, 1962）

《夏娃》（Eve, 1962）

《王與國》（King and Country, 1964）

《巫山夢》（Accident, 1967）（港譯《意馬心猿》）

《滄海孤女恨》（Secret Ceremony, 1968）

《曠野人影》（Figures in a Landscape, 1970）

《一段情》（The Go-Between, 1971）

《克萊恩先生》（Mr. Klein, 1976）

《唐・喬凡尼》（Don Giovanni, 1979）

《奇熱》（Steaming, 1985）

《僕人》（The Servant, 1963, 英國）

花花公子和他的男僕在鏡中的反影顯得扭曲變形，這是他倆關係變態的相反隱喻，事實上工於心計的僕人是在操控他的怠惰主人。羅西早期的電影都是樸素緊張的犯罪驚悚片，主題不外誘惑、信任和背叛。這部片卻擁有繁複的視覺感性，尤其配以佈景，與其學院派、追求象徵和寓言的拙劣傾向形成拉址關係。羅西在美國被眾議院非美調查委員會（HUAC）列為親共黑名單後移民至英國，自此拍片專注於階級，以及外來闖入者如何使情人、朋友和家人發酵出緊張關係。這裡，狄·鮑嘉（Dirk Bogarde）利用一個女友的幫助，引誘了主人棄其原情人（兩個男人間的同性吸引力僅以暗示而非點明方式），從而可以佔據其房子。羅西特別利用豪華的家具陳設和階梯來反映權力之更迭。就《夏娃》、《王與國》、《巫山夢》、《一段情》、《僕人》（後三部全是名劇作家哈洛·品特 Harold Pinter 的作品）幾片來看，羅西似乎對富人和有權的人帶有左翼的反感。但深究全貌，他更帶有酸溜溜、犬儒思想、對人無好感的作風；當然，在迥然不同的電影如《滄海孤女恨》、《曠野人影》（他最易懂的片子）和《奇熱》中，角色都宛如符號而非個人。六〇年代他可能被尊為嚴肅的藝術家，但現今來看，他那種雕琢的風格和陰沉的敘事就不過是形式化欠缺情感又虛矯罷了。

演員：
Dirk Bogarde,
James Fox,
Wendy Craig,
Sarah Miles,
Catherine Lacey,
Richard Vernon

狄·鮑嘉
詹姆斯·福克斯
溫蒂·克萊格
莎拉·邁爾斯
凱薩琳·拉賽
李察·維儂

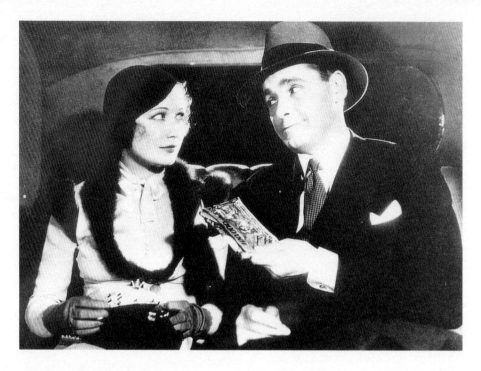

恩斯特・劉別謙〔ERNST LUBITSCH, 1892-1947, 德國／美國〕

重要作品年表：

《婚姻圈子》〔The Marriage Circle, 1924〕

《璇宮豔史》〔The Love Parade, 1929〕

《賭城艷史》〔Monte Carlo, 1930〕

《生命設計》〔Design for Living, 1933〕

《風流寡婦》〔The Merry Widow, 1934〕

《藍鬍子的八老婆》〔Bluebeard's Eighth Wife, 1938〕

《妮諾奇卡》〔Ninotchka, 1939〕

《街角的商店》〔The Shop Around the Corner, 1940〕

《天長地久》〔Heaven Can Wait, 1943〕

《克奴妮・布朗》〔Cluny Brown, 1946〕

《樂園煩惱》（Trouble in Paradise, 1932, 美國）

在巴黎計程車上，兩個騙子邊分錢邊露出相知老於世故的微笑。導演劉別謙原本是默片的知名諧星，爾後卻成為著名「歐陸喜劇」的代言人。雖然這個鏡頭顯不出漢斯‧崔爾（Hans Dreier）優雅的 Art Deco 風格陳設，也顯不出山森‧瑞福生（Samson Raphaelson）流暢嘲諷的對白，但男主角赫伯‧馬歇爾（Herbert Marshall）瀟灑的舉止，以及蜜瑞安‧霍布金斯（Miriam Hopkins）的默契表現，充分說明了兩人詐取寡婦錢財的為財、為性，和為開心。劉別謙在三〇年代拍的輕巧亮麗的喜劇，用香檳、大膽的騙局、不時的勾引挑逗，以及躲在門後的私情，替需要舒張的世界提供了一個輕鬆的逃避天地。他招牌式的省略手法，充滿性的暗示，輕巧地躲過了電檢的干擾。雖說《樂園煩惱》浸漫著精巧的機智，但他這套聰明無情的腔調後來到底會造成重複疲憊。倒是他晚期非典型的劇情片，如《街角的商店》（真正令人感動的浪漫喜劇）以及《生死問題》（To Be or Not to Be，背景是納粹使華沙淪陷的黑色喜劇），被視為成就更高過三〇年代自我意識強的頑皮喜劇。與大部分當代喜劇相比（只需比較艾芙蘭 Nora Ephron 改編《街角的商店》的新片《電子情書》You've Got Mail），就可證明劉別謙狡猾卻開通的態度有多麼成熟。

演員：
Miriam Hopkins,
Herbert Marshall,
Kay Francis,
Charlie Ruggles,
Edward Everett Horton,
C. Aubrey Smith

蜜瑞安‧霍布金斯
赫伯‧馬歇爾
凱‧法蘭西斯
查理‧盧格斯
愛德華‧艾佛瑞特‧赫頓
奧伯瑞‧史密斯

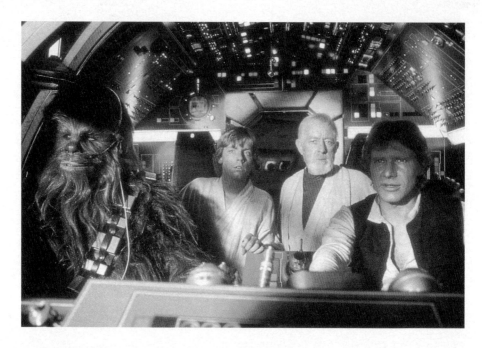

喬治・盧卡斯（GEORGE LUCAS, 1944- , 美國）

重要作品年表：

《五百年後》（THX 1138, 1971）

《美國風情畫》（American Graffitti, 1973）

《星際大戰首部曲》（Star Wars: The Phantom Menace, 1999）

《星際大戰》（Star Wars, 1977, 美國）

　　方下巴的動作英雄，加上熱心天真、彷彿標準的美國少年、一個智者，以及好心的大猩猩，這是盧卡斯大大成功的太空大戲，不但從老電影及電視影集中擷取老套，也用了漫畫式的好人對抗邪惡帝國老把戲，它提供了一堆可認同的老少偶像——甚至有個頑強堅定的現代公主給女性觀眾膜拜。除了設立了特效的新標準以外，它也是高超的市場行銷測試：既有簡單、節奏有致、視覺表現驚人的東西來吸引未成年觀眾，也對那些在《閃電俠》（Flash Gordon）、《星艦迷航記》（Star Trek）、老西部片（部分襲自《搜索者》）中成長的觀眾提供足夠的憶舊及現實成分，還有可愛單面的角色可立刻做成玩具。盧卡斯在藝術上（而非生意眼上）比史匹柏還拒絕長大，成了當代美國電影界最巨大影響力者，將電影塑造成技術嚇人、視覺壯觀、知性和感性上並不介入、動力充沛又輕鬆無負擔的動作片。盧卡斯第一部科幻影片《五百年後》影像上富原創性（如果內容嫌灰暗），預示了盧卡斯可能是嚴肅導演的可能。《美國風情畫》中，已經展現了他對自由愜意懷舊氣氛的傾向。他做為商人和大眾娛樂家的天分是無庸置疑的，但是就藝術家而言，他的野心就小得可悲。

演員：

Mark Hamill,
Harrison Ford,
Carrie Fisher,
Alec Guinness,
Peter Cushing,
Peter Mayhew

馬克‧漢彌爾
哈里遜‧福特
嘉莉‧費雪
亞歷‧堅尼斯
彼得‧庫辛
彼得‧梅黑

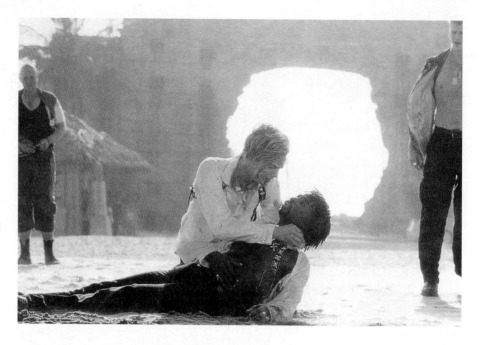

巴茲・魯曼（BAZ LUHRMANN, 1962- , 澳洲）

重要作品年表：

《舞國春秋》（Strictly Ballroom, 1992）

《紅磨坊》（Moulin Rouge, 2002）

《羅密歐與茱麗葉之後現代激情篇》

（William Shakespear's Romeo & Juliet, 1996, 美國）

在維諾那海邊一次猛烈大戰後，羅密歐（李奧納多‧狄卡皮歐）抱著瀕死的朋友梅寇西歐，面無悔意的兇手在旁看著。如果不是因為他們的衣著，這景象可以是在李昂尼電影中出現，壯觀的史詩氛圍，位置排列完美，尤其後面還有一個頹垣的拱形牆門。魯曼大膽重編的莎翁名劇，背景設在模糊的未來大都會中，混雜了不同的風格和類型：龐克、狄斯可、表現主義、超現實主義、科幻、少年犯、歌舞片、漫畫和camp式的巴洛克風格。他也大膽成功地保留了伊利莎白式的對白，將此劇帶出現代動盪的生活，也以豐富具想像力的影像來詮釋原劇的詩句：兩大對立家族行過大看板的街道，處處是亮晃晃的轎車、警察的直升機，和佩槍的皮衣幫派分子。動作場面以快速MTV風格剪接，序曲和終曲卻聰明地做成像電視新聞之播報。魯曼從未忽略故事的浪漫中心：長鏡頭和豪華設計，帶給羅密歐和茱麗葉故事溫柔抒情氣息，也舊瓶新酒，帶著清新風味。《舞國春秋》衝勁十足卻動人，放在澳洲交際舞的世界裡，一方面俗麗自戀，另一方面也帶著半嘲諷半鍾愛的目光看著這對不幸的戀人。他是個有潛力也特別年輕化的導演。

演員：
Leonardo DiCaprio,
Claire Danes,
Harold Perrineau,
Pete Postlethwaite,
Miriam Margolyes,
Brian Dennehy

李奧納多‧狄卡皮歐
克萊兒‧丹妮絲
哈洛‧裴瑞鈕
彼特‧波斯托斯維特
米瑞安‧瑪歌絲
布萊安‧丹尼希

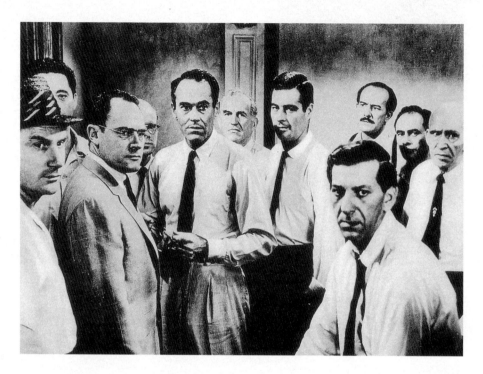

薛尼・盧梅（SIDNEY LUMET, 1924- , 美國）

重要作品年表：

《奇幻核子戰》（Fail-Safe, 1963）

《當舖老闆》（The Pawnbroker, 1965）

《突襲者》（The Offence, 1972）

《衝突》（Serpico, 1973）

《熱天午後》（Dog Day Afternoon, 1975）

《螢光幕後》（Network, 1976）

《城市王子》（Prince of the City, 1981）

《大審判》（The Verdict, 1982）

《移民血淚》（Running on Empty, 1988）

《家族企業》（Family Business, 1989）

《警察大亨》（Q&A , 1990）

《十二怒漢》（Twelve Angry Men, 1957, 美國）

十一個好人也都誠實（真誠實嗎？亨利·方達恰當地站在中間，考驗了同仁的弱點，在長時間的討論後，觀點都改變了），瞪著陪審團最後一個（在銀幕外）拒絕——顯然因為個人經驗而生的偏見——接受被控謀殺的嫌犯少年可能是無辜的。這是好萊塢說教電影的經典畫面：精心安排一組各具某種代表性的老百姓，每個人摸著良心瞪著觀眾，也虛假地指稱每個人各有良善之處。盧梅常拍各種不同類型的電影，也都獲得相當的成功（偶有失手如《東方快車謀殺案》Murder on the Orient Express，或《新綠野仙蹤》The Wiz）。他最喜歡的題材是罪與罰、正義的不可靠，以及司法系統的錯綜複雜。他其他的「大題目」電影像《奇幻核子戰》、《當舖老闆》、《螢光幕後》都比較累贅，不如那些與法治有關電影來得聰明有趣，能包含反諷的曖昧性。像《突襲者》、《熱天午後》都有多面角色，超越了簡單的自由主義思考，而《城市王子》更竭力探索罪惡感深重、在國法及對腐敗同仁忠心耿耿兩難中的警察心理。盧梅盡力解不可解之結，使他畫地自限於簡單，強調環境及表演的真實性，近年明顯走下坡。不過他指導演員表演的能力，使他一再被推崇為演員的導演。

演員：

Henry Fonda,
Lee J. Cobb,
E. G. Marshall,
Ed Begley,
Jack Warden,
Martin Balsam

亨利·方達
李·柯柏
E·G·馬歇爾
艾德·貝格利
傑克·華登
馬丁·巴森

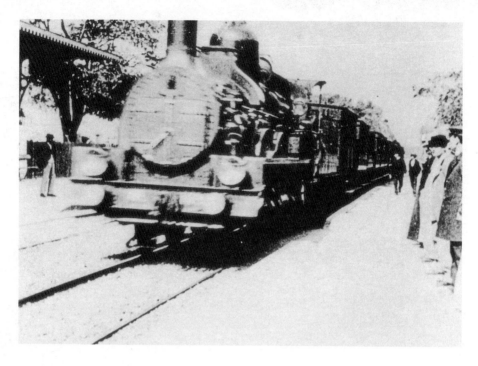

盧米埃兄弟（AUGUSTE and LOUIS LUMIÈRE, 1862-1954, 1864-1948, 法國）

重要作品年表（自1895-1897年）：

《工人離開工廠》（La Sortie des Ouvriers de l'Usine Lumière ）

《寶寶的午餐》（Le Déjeuner de Bébé ）

《園丁澆水》（L'Arroseur Arrosée ）

《家庭餐會》（Le Repas en Famille ）

《拆牆》（La Démolition d'un Mur ）

《生命和基督的熱情》（La Vie et la Passion de Jésus Christe ）

《火車進站》(L'Arrivée d'un Train en Gare, 1895, 法國)

　　電影如同片名，即是火車進站。這就是整部電影的主題，太少現代人看過此片，它卻是電影史上最著名的鏡頭之一，原因是當年在巴黎首映時，據傳觀眾看到龐然鐵造怪物衝過來時大聲尖叫並四處逃逸。盧米埃兄弟被一般人認為（雖然不無爭議）是電影之父：發明了電影術，並在1895年公開售票放映第一部電影。他們拍片只不過是固定鏡頭，偶爾會橫搖一下，大半是沒有真正「故事」之家庭電影，更甭提剪接了。不過，他們的電影仍十分優美動人：不僅是現存最早的影像（拍兄弟倆在里昂的照相工廠下工現在看來仍十分神奇），也因為他倆意外定義了攝影機和演員的關係（他們的題材常需要「演」），也定義了影像和觀眾之關係。火車進站製造了懸疑和畏懼，《寶寶的午餐》的餵食鏡頭富慈愛感情，《園丁澆水》則有園丁被水管噴水的滑稽畫面成為最早的喜劇。眾所周知，盧氏兄弟竟宣佈電影沒有未來，回到他們照相老本行。歷史證明他倆大錯特錯，我們謝謝他倆的大錯誤！

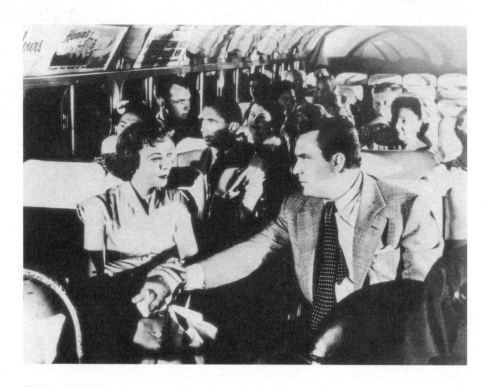

艾達‧露賓諾（IDA LUPINO, 1918-1995, 美國）

重要作品年表：

《小鳥依人》（Never Fear, 1950）

《西方羅生門》（Outrage, 1950）

《橫衝直撞奪錦標》（Hard, Fast and Beautiful, 1951）

《搭便車者》（The Hitch-hiker, 1953）

《麻煩天使》（The Trouble with Angels, 1966）

《重婚者》（The Bigamist, 1953, 美國）

一對夫婦（露賓諾和丈夫艾德蒙·歐布萊恩 Edmond O'Brien）兩人握著手，顯然感情甚篤。他們坐在擁擠的巴士上，一個觀眾熟悉的影像，但在這種典型平凡中也有不平凡的地方，因為電影探討的是重婚的禁忌。露賓諾對這聳動題材的處理含蓄而敏銳，既同情常出差的推銷員丈夫對兩個完全不同女人（也並不刻板形像）真正的愛，也同情女人被迫在事業家庭間擇一的刻板困境，她也波瀾不驚地誠實面對勞工階層的生活。露賓諾是演員出身，以堅強獨立的女性形象著稱。但她也是好萊塢四○、五○年代唯一的女性編劇兼導演。她的頭三部作品題材特別（《小鳥依人》、《西方羅生門》、《橫衝直撞奪錦標》），分別以未婚媽媽，強暴受害人，以及被控制慾強的母親逼迫去打職業網球的女兒為主角，露賓諾因此常被歸類為典型女性主義導演。但是她其實更像一個人道主義而非意識型態導向的創作者，像她在此片中採低調寫實的手法，就對片中的丈夫寄予無限同情。她的才能也是多方面的，《搭便車者》全是男性演員，是兩個漁夫開車不幸讓一個神經殺人狂搭便車的驚悚劇，故事緊湊，風格黑色化，既有禁室狹小症（車），又有空曠恐懼症（大沙漠），張力比許多男性導演處理的公路電影強得多。她的低調作風值得對她導演成績重新嚴肅地評估。

演員：

Edmond O'Brien,
Ida Lupino,
Joan Fontaine,
Edmund Gwenn,
Jane Darwell,
Kenneth Tobey

艾德蒙·歐布萊恩
艾達·露賓諾
瓊·芳登
愛德蒙·葛溫
珍·達維爾
甘尼斯·托比

藍・賴（LEN LYE, 1901-1980, 紐西蘭／美國）

重要作品年表：

《萬花筒》（Kaleidoscope, 1935）

《彩虹舞》（Rainbow Dance, 1936）

《交換刺青》（Trade Tattoo, 1937）

《搖擺在藍伯路》（Swinging the Lambeth Walk, 1940）

《殺或被殺》（Kill or Be Killed, 1943）

《色彩呼喚》（Color Cry, 1953）

《自由激進派》（Free Radicals, 1958）

《空間分子》（Particles in Space, 1966）

《色彩盒子》（Colour Box, 1935, 英國）

　　點和線，色彩和形狀，藍・賴對動畫抽象、形式的狂熱，使他在5分鐘的《色彩盒子》中做當時算革命性的實驗，放棄用攝影機拍攝，而直接畫在底片上。藍・賴是接續整個實驗藝術家如艾格林（Viking Eggeling）、雷傑（Legger）、杜象（Marcel Duchamp）、雷克特（Hans Richter）、華特・魯特曼（Walter Ruttmann）和奧斯卡・費辛傑（Oskar Fishinger）等人的運動而誕生。這部為英國郵政局電影組（General Post Office Film Unit）拍的電影，純粹是讚頌動感和色彩，略嫌粗糙，但那些點、線形狀和質感不斷在銀幕上變幻，活力十足。雖然此片被歸為無趣的哲學、美學、科學理論，但畫家兼雕刻家的藍・賴事實上用技術創造了活潑、古怪的原創性。做完相似的抽象實驗《萬花筒》後，他又用《彩虹舞》和《交換刺青》來將人的影像飾以不同的色彩效果，這使他的作品光亮多彩，在視覺上預示了普普藝術的來臨。他承認在大部分電影中不需要「了解」意義，但他也曾為戰時的新聞部拍攝不成功的戰爭宣傳短片。不管你信不信他那套奇怪矯情的影像自大腦至身體動感的言論，在他歷久彌新的作品中唯一可看到人的活力和感性。

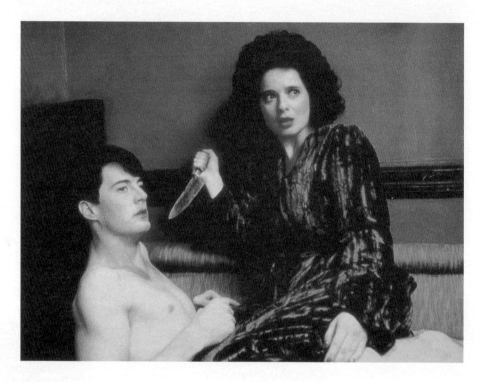

大衛・林區（DAVID LYNCH, 1946- , 美國）

重要作品年表：

《橡皮頭》（Eraserhead, 1977）

《象人》（The Elephant Man, 1980）

《沙丘魔堡》（Dune, 1984）

《雙峰》（Twin Peaks, 1990-91, 電視劇）

《我心狂野》（Wild at Heart, 1990）

《雙峰：與火同行》（Twin Peaks: Fire Walk with Me, 1992）

《驚狂》（Lost Highway, 1997）

《史崔特故事》（The Straight Story, 1998）

《穆荷蘭大道》（Mulholland Dr., 2001）

《兔子》（Rabbits, 2002）

《藍絲絨》（Blue Velvet, 1987, 美國）

性、暴力、恐懼：一個歌星發現年輕男子躲在衣櫥中偷看她，乃用刀逼他脫衣與她做愛；但有人在看他們嗎？在大衛‧林區的超現實黑色電影中，SM式的虐待及被虐關係、偷窺，和神經質惡意均是常事，而他刁鑽地探索美國小鎮的扭曲心態幾乎是個成人童話──凱爾‧麥克賴許倫（Kyle MacLachlan）是穿著生鏽盔甲的騎士，好奇於受困的少女伊莎貝拉‧羅塞里尼（Isabella Rossellini），最後冒生命危險將她自魔鬼丹尼斯‧哈柏手中救出，原來他綁架了她的丈夫和兒子，脅迫她為他的性奴婢。林區自首部前衛作品《橡皮頭》後，就一再把美國夢拍成危險關係、說不出口的罪行、非理性的執迷、死亡、腐敗，和瘋狂變態組成的惡夢：在此羅塞里尼心靈被傷害到一個地步，使她對慾望的理解都帶著暴力。林區熱愛醜怪、不安和晦暗之物；由是他有些作品沉淪至只是一系列誌怪的拼圖（《我心狂野》、《雙峰：與火同行》、《驚狂》），另一些則是對心理折磨的嚇人又啟發性的研究（《橡皮頭》、《象人》、《藍絲絨》、早期的《雙峰》電視劇集）。黑色幽默、反諷地對待類型和象徵主義、表現主義式運用色彩、建築、音樂、聲音，以及繪畫式及陰森的構圖，共同鑄成了美國片有史以來最令人毛骨悚然的作品。

演員：
Kyle MacLachlan,
Isabella Rossellini,
Dennis Hopper,
Laura Dern,
Dean Stockwell

凱爾‧麥克賴許倫
伊莎貝拉‧羅塞里尼
丹尼斯‧哈柏
蘿拉‧鄧恩
狄恩‧史托克威爾

亞歷山大・麥坎椎克（ALEXANDER MACKENDRICK, 1911-1993, 美國）

重要作品年表：

《威士忌大老爺》（Whisky Galore, 1949）

《白西裝男子》（The Man in the White Suit, 1951）

《聖誕禮物》（The Maggie, 1954）

《成功的滋味》（Sweet Smell of Success, 1957）

《山米歷險記》（Sammy Going South, 1963）

《海賊大將》（A High Wind in Jamaica, 1965）

《艷侶迷春》（Don't Make Waves, 1967）

《賊博士》（The Ladykillers, 1955, 英國）

　　這個一九五〇年代房子仍是愛德華時代的裝飾，小老太婆招待一群看似詭異的四重奏音樂家——事實上，這些怪人是不法之徒，其領導人（當然是彈鋼琴那位）在樓上租了一個房間。但這些硬漢們為什麼僵挺挺地滿臉不舒服？（除了他們那一身衣著和周遭優雅環境格格不入）因為這群溫和無辜的房東雖然可能毀了他們的計畫，他們對她們卻下不了手，而且最後反而自相殘殺。麥坎椎克的電影反諷、尖酸，混合了古怪的英國風味和黑色喜劇。他的《威士忌大老爺》、《白西裝男子》、《聖誕禮物》都是理想主義和公共福利沉淪在貪婪、慾望、冷漠和官僚之下（自私的內鬥是英國戰後政治的寫照）；更別提《曼弟》（Mandy）這部辛辣的通俗劇讓一個善意的父親盲目地接受女兒耳聾的事實，因而使她無法得到應有的協助。可以想像地，麥坎椎克這種尖酸、嘲諷的傾向與伊林片廠的庸碌作風不合，於是他搬去美國，在那裡完成傑作《成功的滋味》，探討狗咬狗的專欄作家、經紀人、政客籠罩在比黑色電影還陰暗的墮落腐敗世界中，之後，他的《山米歷險記》和《海賊大將》以知性卻荒涼的筆觸來研究成長階段的殘酷，可惜他之後的作品並不整齊，而且很快便退出影壇。

演員：
Alec Guinness,
Katie Johnson,
Cecil Parker,
Herbert Lom,
Peter Sellers,
Danny Green

亞歷·堅尼斯
卡蒂·強森
賽西兒·帕克
赫伯·隆
彼得·謝勒
丹尼·葛林

杜尚・馬卡維耶夫（DUSAN MAKAVEJEV, 1932- , 南斯拉夫）

重要作品年表：

《人非鳥》（Man Is Not a Bird, 1966）

《天真未保護》（Innocence Unprotected, 1968）

《高潮之神秘》（WR: Mysteries of the Organism, 1971）

《甜蜜電影》（Sweet Movie, 1974）

《蒙田奈格羅》（Montenegro, 1981）

《可口可樂小孩》（The Coca-Cola Kid, 1985）

《宣言》（Manifesto, 1988）

《猩猩午浴記》（Gorilla Bathes at Noon, 1993）

《靈魂漏洞》（A Hole in the Soul, 1994）

《接線生》（The Switchboard Operator, 1967, 南斯拉夫）

　　溺死在井裡年輕女子的解剖：之後我們看到她與情人在性交後之嬉戲，性交本身則是由共產黨摧毀教堂尖塔的紀錄片來「代表」的。馬卡維耶夫聰明、粗率、窮追不捨地探討性、權力和政治、過去和現在、個人和社會的關係，所使用最主要的方式即為拼貼。《接線生》有如他的佳作（《人非鳥》、《天真未保護》、《高潮之神秘》）一樣，輪轉於小說、紀錄片和資料影片中，所以主要的「故事」——即一個性觀念開放接線生與壓抑的捕鼠人的注定失敗的愛情——成為人類行為的範本，由攝影機中的演講（如「科學專家」、老新聞片和老電影、政治標語、畫與詩）來形容及展示。對馬卡維耶夫而言，我們是本能衝動之產物，社會努力來包括：所以，捕鼠人的性保守立場緊緊在心理上和電影彎彎曲曲的結構上——扣著他的共黨黨員身份。很多時候，馬卡維耶夫的電影很像圖像論文，他們的分析評論與敘事情節，宛如紀錄片般的自然主義交會並列，但其輕鬆頑皮的情色主義使之狡猾也近乎超現實。近來，他的作品看來更收斂、形式化及不連貫：也許那些六〇、七〇年代特有的性好奇、社會／政治樂觀主義和藝術的實驗精神對他的創作非常重要。

演員：
Eva Ras,
Ruzica Sokic,
Slobodan Aligrudic,
Miodrag Andric,
Dr. Aleksander Kostic

伊娃・雷斯
盧希卡・蘇齊克
史羅波登・亞歷格盧狄克
米歐德拉格・安德利克
亞歷山大・柯斯堤克

莫森・馬克馬包夫（MOHSEN MAKHMALBAF, 1957- , 伊朗）

重要作品年表：

《抵制》（Boycott, 1985）

《小販》（The Peddler, 1986）

《騎單車的人》（The Cyclist, 1988）

《有福者婚姻》（Marriage of the Blessed, 1989）

《電影古早》（Once Upon a Time Cinema, 1992）

《電影萬歲》（Salaam Cinema, 1994）

《純真一刻》（A Moment of Innocencc, 1996）

《寂靜》（The Silence, 1998）

《月亮後面的太陽》（The Sun Behind the Moon, 2001）

《地毯》（Gabbeh, 1995, 伊朗／法國）

　　遊牧民族的三個少女捧著花來染羊毛織地毯，羊毛毯上面說的是其中一個女孩的故事 —— 她的父親耽誤了她的婚姻。這個影像美麗如畫，色彩飛揚（隱含了生命多彩的主題），而在地毯編織製作的過程做了故事自省的現代色彩。馬克馬包夫拍了幾部有關社會艱困生活的平舖直述電影後，轉向更具實驗性的美學：這裡，女主角也就是地毯（她的名字Gabbeh即伊朗話的地毯），也是地毯上故事的主角，她是神話敘述者，夾議夾敘地推動故事至一對老夫婦，也許就是她和她的情人的未來。過去與現在，現實與傳說，以及偶爾的離題敘事（如女孩的舅舅教她們色彩的概念，他從大地風景中任意擷取色彩混在一起），並織在敘事肌裡當中，這種現代主義的變奏，又與傳統的自然象徵主義（水、火、蛋、蘋果）並列，既真實又富隱喻，既富詩情，又帶解構意味。同樣的，《純真一刻》也探討真實的相對性，由於馬克馬包夫由自己過去的親身經歷出發演繹成故事，也使真實與虛構間牽連交錯。他的作品和同胞導演阿巴斯·基亞羅斯塔米相比，顯然過於聰明，在情感和哲學上顯得矯情，不過，他對生命和藝術關係豐富和迷人的想像力，總使看他的電影充滿挑戰和滿足。

演員：
Shaghayegh Djodat,
Abbas Sayahi,
Hossein Moharami,
Parveneh Ghalandari

夏哈耶·多達特
阿巴斯·薩亞西
胡笙·莫哈拉米
帕維尼·葛蘭達利

泰倫斯・馬立克（TERRENCE MALICK, 1943- , 美國）

重要作品年表：

《窮山惡水》（Badlands, 1973）

《紅色警戒》（The Thin Red Line, 1998）

《天堂之日》（Days of Heaven, 1978, 美國）

德州農莊工人在麥田中尋找蝗蟲的災害。不久之後，事態更形緊張，跌下的燈著火使整片麥田宛如燃燒的地獄，為建立懼怕、貪婪和欺騙之三角戀情中的嫉妒和憤怒加下註腳。馬立克打光漂亮和精緻構圖的抒情佳構，不僅令人記起如莫瑙（F. W. Murnau）和史周卓（Victor Sjöström）等早期導演，以及如懷斯（Andrew Wyeth）、伍德（Grant Wood）和哈柏（Edward Hopper）這些美國畫家，也成為內在情感之有力外在表現。在《窮山惡水》和《天堂之日》中，他的誘人意象卻酷以故意天真的旁白（由純真女孩以一種平淡無奇的腔調描述她們幾乎記不清楚的事件），向個人動機和野心、成就與更大宇宙關係的基本神秘：後者基本意象帶著《聖經》意味。二十年後馬立克拍了戰爭史詩《紅色警戒》，更進一步以一群人的旁白來表達軍人每日面對死亡的不同困惑、焦慮和精神／身體的需求。這裡，他使用如夢般的自然影像描繪了一個失樂園嚇人也出奇寧靜的圖象，其中衝突和毀滅不可測卻是宇宙永恆之面向。馬立克是美國電影的偉大詩人哲學家，他的影像在歷史考據上完美到吹毛求疵地步，卻也充滿了永恆的神話意味，敘說了對形而上昇華的迷戀和信仰。

演員：
Richard Gere,
Brooke Adams,
Linda Manz,
Sam Shepard,
Robert Wilke

李察・基爾
布魯克・亞當斯
琳達・曼茲
山姆・謝柏
勞勃・韋克

路易・馬盧（LOUIS MALLE, 1932-1995, 法國／美國）

重要作品年表：

《通往死刑台的電梯》（Ascenseur Pour
　　L'Echafaud, 1957）

《孽戀》（Les Amants, 1957）

《地下鐵的莎姬》（Zazie dans le Métro, 1960）

《鬼火》（Le Feu Follet, 1963）

《江湖女間諜》（Viva Maria!, 1965）

《印度幽靈》（Phantom India, 1968）

《拉孔・呂西安》（Lacombe Lucien, 1973）

《漂亮寶貝》（Pretty Baby, 1978）

《與安椎晚餐》（My Dinner with André , 1981）

《阿拉莫灣》（Alamo Bay, 1985）

《上帝的國度》（God's Country, 1985）

《童年再見》（Au Revoir, les Enfants, 1987）

《五月傻瓜》（Milou en Mai, 1990）

《大西洋城》（Atlantic City, 1980, 美國）

　　上了年紀的老人喜歡上在賭場裡做莊的美麗女子，這再自然不過了吧？但是畢‧蘭卡斯特整齊、白得啵亮的西服，和他曾是好萊塢偶像的身份使這場戲帶了點不真實性：其實，他是個守護天使，是稍嫌衰敗的白馬騎士，來拯救寂寞又被粗暴的毒梟騷擾的受難公主。馬盧此片混合了驚悚、美女與野獸的愛情，還有改變中的美國社會、經濟和道德的智慧喜劇（蘭卡斯特善良的江湖混混不斷追憶幫派的黃金老歲月）。馬盧的作品似乎沒有統一的主題或視覺風格，但他的特色是，對寂寞潦倒和愛作夢的人一貫具有寬容溫潤的同情心，也成功地混雜寫實和幻想、非劇情的模式（他也拍了幾部優秀的紀錄片）。緊張的驚悚片《通往死刑台的電梯》放在熟悉的巴黎夜景；《鬼火》降低戲劇性和過度情感，都成功地描述一個人如何步上自盡的地步；《拉孔‧呂西安》讓我們看到為何純真少年會變成法西斯，《童年再見》則將馬盧童年的記憶掀開，把一段背叛致命的歷史處理成細膩含蓄的戲劇。馬盧的攝影精緻卻不炫技，喜用中景，混雜了情感和客觀的距離，觀察角色與環境：他選材的彈性使他留下一批不尋常、姿態各異的作品。

演員：
Burt Lancaster,
Susan Sarandon,
Kate Reid,
Michel Piccoli,
Hollis McLaren,
Robert Joy

畢‧蘭卡斯特
蘇珊‧莎蘭登
凱特‧雷德
米歇‧皮柯利
荷里斯‧麥克賴倫
勞勃‧佐伊

魯賓・馬穆連（ROUBEN MAMOULIAN, 1898-1987, 美國）

重要作品年表：

《掌聲》（Applause, 1929）

《城市大街》（City Streets, 1931）

《紅樓艷史》（Love Me Tonight, 1932）

《克麗絲汀女王》（Queen Christina, 1933）

《浮華世界》（Becky Sharp, 1935）

《幸運的農夫》（High, Wide and Handsome, 1937）

《寶劍留痕》（The Mark of Zorro, 1940）

《碧血黃沙》（Blood and Sand, 1941）

《夏日假期》（Summer Holiday, 1947）

《玻璃絲襪》（Silk Stockings, 1957）

《化身博士》（Dr. Jekyll and Mr. Hyde, 1931, 美國）

化身博士變身後的獸形海德先生，坐在艾薇的床邊，顯然被她的袒胸露背挑逗起獸慾，這一刻，性慾比暴力還明顯，尤其前面不久，變身前的傑可博士曾表示與未婚妻訂婚太久的失望，也表明過剛遇到艾薇而覺得動情，一切顯得挺合理的。馬穆連常被評估為技術卓越，內涵不足。但深究其電影化的表現，可知其運用形式表達的決心。諸如此畫面，慾望的視覺細節如此準確，大膽地彰顯了維多莉亞時代的壓抑，也真正抓住了史蒂文生（Robert Louis Stevenson）的原著精神。電影開場冗長的鏡頭，由傑可博士的觀點出發，既舖陳了主角外貌（是海德嗎？）的懸疑，也使觀眾同情他的挫折處境。同樣的在《紅樓艷史》中，馬穆連神采奕奕地將歌曲、服裝、佈景、鏗鏘有力的對白、笑話、攝影機移動、快鏡頭慢鏡頭、愛森斯坦式的蒙太奇混冶一爐，不但創造了影史上最活潑可愛的歌舞片，也是一齣有關睡美人被不怎麼像王子的裁縫吻醒的真正的電影童話。《浮華世界》，影史上第一部全特藝七彩拍成的彩色片，他更用新技術增加戲劇效果，最著名的是那個宴會大廳突然擠滿了穿血紅色制服的兵士準備去打滑鐵盧大戰，整場戲用俯鏡頭自空朝下相當炫目。這種將風格和意義並列的處理在馬穆連作品中比比皆是，其優雅、出眾、技巧的充滿想像力和純熟世故，使他成為好萊塢黃金時代最具吸引力的導演之一。

演員：
Fredric March,
Miriam Hopkins,
Rose Hobart,
Holmes Herbert,
Halliwell Hobbes

佛列德利克・馬區
蜜瑞安・霍普金斯
羅絲・賀巴特
荷姆斯・赫伯特
哈利維爾・霍布斯

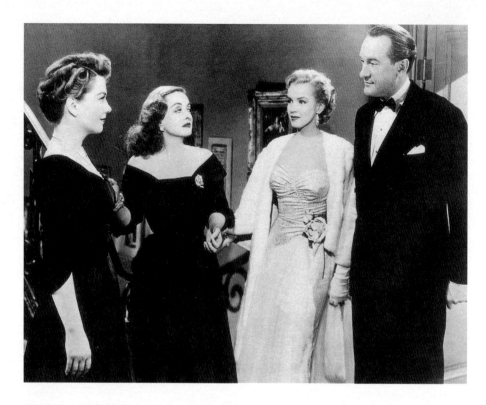

約瑟夫・曼基維茲（JOSEPH L. MANKIEWICZ, 1909-1993, 美國）

重要作品年表：

《鬼和繆爾夫人》（The Ghost and Mrs. Muir, 1947）

《三妻艷史》（A Letter to Three Wives, 1949）

《陌生人之屋》（House of Strangers, 1949）

《夜行人》（People Will Talk, 1951）

《五指間諜網》（Five Fingers, 1952）

《凱撒大帝》（Julius Caesar, 1953）

《赤足天使》（The Barefoot Contessa, 1954）

《紅男綠女》（Guys and Dolls, 1955）

《夏日癡魂》（Suddenly Last Summer, 1959）

《埃及艷后》（Cleopatra, 1963）

《偵探》（Sleuth, 1972）

《彗星美人》（All About Eve, 1950, 美國）

演員：
Bette Davis,
Anne Baxter,
George Sanders,
Celeste Holm,
Gary Merrill,
Thelma Ritter,
Marilyn Monroe

蓓蒂・戴維斯
安・芭克斯特
喬治・山打士
賽勒斯特・赫姆
卡萊・梅里爾
舍瑪・瑞特
瑪麗蓮・夢露

「綁緊你的安全帶，這將是一個動盪的夜晚！」蓓蒂・戴維斯（Bette Davis）在一個舞台界的派對上警告說。在此，尖刻的劇評家喬治・山打士（George Sanders）介紹他帶的新寵瑪麗蓮・夢露（Marilyn Monroe，聲稱自己是柯巴可班納 Copacabana 俱樂部的表演班畢業生──即歌舞女郎之意）給戴維斯，和安・芭克斯特（Anne Baxter），一個居心叵測的影迷，不顧一切地贏得年華已去的女演員戴維斯的信任，目的卻在偷取她的愛人和她的星途。這裡，對白是曼基維茲機智、活潑風格的重心。這位由製片轉為編劇／導演的巨擘以反諷的對話、複雜的倒敘結構，以及多角度說故事著名。他顯然不關心如何用電影化方法講故事、描繪角色，或表達意義，端看他把演員一線排開，宛如站在舞台上一般。他的優秀作品都充滿珠璣，是世故的娛樂，如《彗星美人》、《三妻艷史》、《陌生人之屋》、《夜行人》、《赤足天使》都以言語的機智及表演的意義，和故事主題的欺瞞、自我形象，以及表面虛矯文章相得益彰。當然，《彗星美人》是形容虛榮、欠缺安全感、野心十足，和自我中心的劇場世界中最迷人也最嘲弄的作品，另外《鬼和繆爾夫人》──一個浪漫的喜劇，描述溫和的寡婦因為和一個去世船長的關係而獲得重生，表現含蓄而溫柔。但是，曼基維茲粗陋的視覺風格，比方說，在《紅男綠女》中，即透露出他的勉強和笨拙，以及欠缺感情的聲調。不過，做為文字語言的聖手，他的地位仍無可批評。

安東尼・曼（ANTHONY MANN, 1906-1967, 美國）

重要作品年表：

《絕望》（Desperate, 1947）

《T 形人》（T-Men, 1947）

《暴政末日記》（Devil's Doorway, 1950）

《無敵連環鎗》（Winchester, 73, 1950）

《西南女霸王》（The Furies, 1950）

《憤怒的河》（Bend of the River, 1952）

《遠鄉義俠》（The Far Country, 1954）

《血戰蛇江》（The Man from Laramie, 1955）

《鐵血警徽》（The Tin Star, 1957）

《西部人》（Man of the West, 1958）

《萬世英雄》（El Cid, 1961）

《羅馬帝國淪亡記》（The Fall of the Roman Empire, 1964）

《血泊銀刺》（The Naked Spur, 1953, 美國）

詹姆斯‧史都華——過去以溫和、善良、端正著稱——在這裡卻窮凶惡極拔槍對付要搶他獎金的人，獎金他認為是他的，尤其內戰期間他喪失了原有的土地。安東尼‧曼在一九四〇年代拍了不少緊張、封閉的黑色驚悚片之後，開始了一連串以美國景觀（他的主角歷經地理和心理的旅程）為表達象徵，並強調複雜心理的西部片。這裡，史都華的尊嚴及正直一再被他強烈的復仇慾望腐蝕：他願意不擇手段，從假扮執法人員，到格殺一起和他追捕逃犯求賞金的同伴，只為了買回他的農地和他喪失的理想。曼擅長拍外景，用大自然對照出他主角的卑微，也成為主角最大的敵人，讓他們有機會證明他們的英雄潛力。在本片中，史都華達到了目的，也認知了自己磨難的扭曲部分。安東尼‧曼的作品都以榮譽、背叛和復仇為中心，如《血戰蛇江》、《西部人》都有一個具壓迫情結的父親形象，其暴力可能使人聯想到佛洛伊德的弒父、閹割和屈辱意味。同時他也喜歡古典主題，《西南女霸王》像希臘神話，《西部人》有如李爾王，而骨子裡是西部片的《萬世英雄》更是他最好的英雄研究，結尾是羅馬戰士的屍體在馬上走入遠方的地平線，也走入傳奇地位。

演員：
James Stewart,
Robert Ryan,
Ralph Meeker,
Millard Mitchell,
Janet Leigh

詹姆斯‧史都華
勞勃‧雷恩
賴夫‧米克
米拉‧米契
珍妮‧李

麥可・曼（MICHAEL MANN, 1943- , 美國）

重要作品年表：

《偏離的跑道》（The Jericho Mile, 1979）

《賊》（Thief, 1981）

《戰士魔鬼堡》（The Keep, 1983）

《大地英豪》（The Last of the Mohicans, 1992）

《烈火悍將》（Heat, 1995）

《驚爆內幕》（The Insider, 1999）

《叱吒風雲》（Ali, 2001）

《落日殺神》（Collateral, 2004）

《孽海殺人夜》（Manhunter, 1986, 美國）

聯邦調查局的探員細察法醫證據，希望可以藉之追捕一個連續殺人犯；其中一個探員可以猜到犯罪的想法，急於看到其思路會讓他再度精神崩潰。這是曼的超級風格化改編湯瑪斯·哈利士（Thomas Harris）驚悚小說的電影，是他一貫對專業過程的執迷，也是他有如霍克斯和梅維爾兩位導演一樣由男性的行動來定義角色。同樣的，曼表現式運用色彩、建築、動作和音樂來形容其主角的內在陰暗深處相當有特色。好比此處這個高科技的實驗室顯現探員複雜的論理和方法來抓嫌犯；潛意識般的紅色暗示了追捕獵物的心理煉獄，血和火也聯想到嫌犯的罪行。曼是現代犯罪電影最好的導演之一，雖然他善用快捷精準的剪接和迂迴快動的攝影，成為動作片大師，他的大優點卻是他用簡少卻含蓄的對白，和角色間與環境之準確視覺探索，來追究角色的複雜心理。有時他的形式和內容完全合而為一：如《烈火悍將》結尾那場在洛杉磯機場的追逐戲被描繪成惡夢般將轟然音效、強烈色彩、閃光和詭異陰影近乎抽象地組合，使追求完美的警察和如他分身之罪犯間之鬥爭提升到神話的層次。

演員：
William Peterson,
Joan Allen,
Brian Cox,
Kim Greist,
Dennis Farina,
Tom Noonan

威廉·彼得遜
瓊·艾倫
布萊恩·柯克斯
金·葛雷斯特
丹尼斯·法利納
湯姆·努南

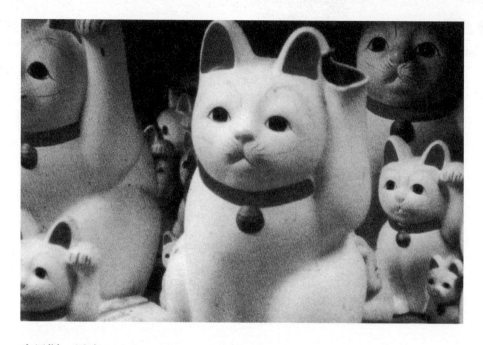

克里斯・馬克（CHRIS MARKER, 1929- , 法國）

重要作品年表：

《奧林匹亞52》（Olympia 52, 1952）

《西伯利亞來信》（Lettre de Sibérie, 1958）

《一個戰役的描述》（Description d'un Combat, 1960）

《是！古巴》（Cuba, Si!, 1960）

《美麗的五月》（Le Joli Mai, 1963）

《堤》（La Jetée, 1963）

《遠離越南》（Loin du Viêtnam, 1967）

《行進中的列車》（Le Train en Marche, 1973）

《空氣中是紅的》（Le Fond de l'Air est Rouge, 1977）

《最後的布爾什維克》（The Last Bolshevik, 1993）

《第五層》（Level 5, 1996）

《沒有太陽》（Sans Soleil / Sunless, 1982，法國／日本）

　　東京郊外廟裡供俸的招財貓。馬克可能是史上最好的論文家，用他精采個人化的世界報導，和散漫的電影信札方式，超越了傳統的紀錄片。即使在他1962年的真實電影作品《美麗的五月》相較起來較直接了當的有關巴黎人的片子，也採取了外國人在異地的嘲弄現實來切入。他關切時間地點、政治（他的左翼基本教義電影是由他在一九六〇年代中期創立的電影集體所做出）、文化，和被攝影像與記錄的關係：他的印象式、拼貼（collage）式風格敘事充滿詩意、引喻和文學氣質，他的視覺風格既審慎，細細觀察人們的日常生活，又十分敏銳於如何用攝影機製造效果（他自己則絕不被人拍攝）。他的傑作《沒有太陽》針對一連串事物（日本、非洲、技術、色情片、宗教、游擊戰、游擊電影攝製、《迷魂記》的舊金山取景地），以沉思式的旁白、紀錄片的片段、凝鏡、電子音樂，混雜意象，游移於個人化和宇宙通性之間，充滿促人深思、奇特有力的評論：這裡的貓不僅使人思考憂慮、信仰、動物主義，也如不斷出現的鳥和希區考克電影片段，透露出他個人的執念。馬克是自成一格的天才，充滿實驗性和好奇心，現在顯然已拋棄了傳統電影而進入CD-Rom的形式。

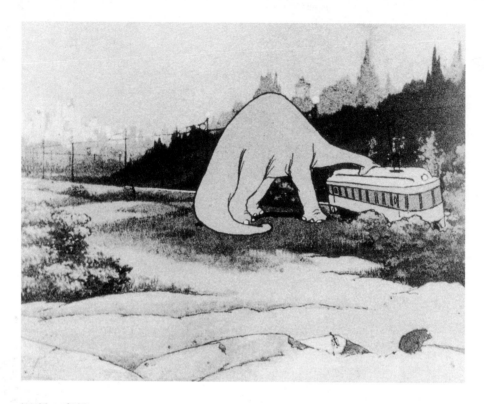

溫瑟・麥凱（WINSOR MCCAY, 1871-1934, 美國）

重要作品年表：

《葛蒂恐龍》（Gertie the Dinosaur, 1909）

《小尼摩》（Little Nemo, 1910）

《傑西飛靶手》（Jersey Skeeters, 1911）

《蚊子的故事》（The Story of a Mosquito, 1912）

《露西坦尼亞沉船記》（The Sinking of the Lusitania, 1918）

《福利菩之馬戲團》（Flip's Circus, 1918）

《半人半馬》（The Centaurs, 1918-1921）

《淘氣兔之夢》（The Dream of a Rarebit Fiend, 1921）

《葛蒂出遊記》（Gertie on Tour, 1918, 美國）

　　恐龍嚼著電車：麥凱早在《金剛》（King Kong）和《侏羅紀公園》（Jurassic Park）之前已發現龐然怪物和展示不可能生物的魅力。以在《紐約先鋒報》（New York Herald）上畫「小尼摩」漫畫著名的麥凱並非第一個動畫家——前面尚有史杜・布萊克頓（Stuart Blackton）及伊米爾・柯爾（Emile Cohl）——但早在《葛蒂恐龍》的原版中他已開始做擬人化動物卡通。片子的確充滿新奇意味，麥凱在真人影片中插入舞動的葛蒂。但其簡單優雅的線條（風格上頗具 art nouveau 之風）和自在的動作深具吸引力，但葛蒂經常不顧規定大啖棕櫚樹和石頭，大哭或在大飲湖水中將一隻游過的鯨魚丟回湖裡。顯然麥凱知道動畫能做到真人電影所不能者：除了可愛的《蚊子的故事》（用大量特寫和奇怪的角度、近乎抽象的影像來描述蚊子高興地從醉鬼頭上吸血）、抒情的《半人半馬》、聰明的《淘氣兔之夢》，和重塑現代英雄的《露西坦尼亞沉船記》，用真實影像染色，像真正的視覺詩。

諾曼・麥克賴倫（NORMAN MCLAREN, 1914-1987, 蘇格蘭／加拿大）

重要作品年表：

《爵士狂舞》（Boogie Doodle, 1940）

《雲雀》（The Lark, 1944）

《遠離悶局》（Beyond Dull Care, 1949）

《鄰居》（Neighbors, 1952）

《幻想曲》（A Phantasy, 1952）

《霎眼的空白》（Blinkity Blank, 1954）

《椅子的故事》（A Chairy Tale, 1957）

《黑鳥》（The Blackbird, 1958）

《垂直線》（Lines Vertical, 1960）

《正規》（Canon, 1964）

《同步迴旋》（Synchromy, 1971）

《雙人舞》（Pas de Deux, 1967, 加拿大）

　　舞者優雅的肢體開始出現複影，多重隨音樂宛如羽毛般地等風動。麥克賴倫的動畫多半是受加拿大電影局所委製，技術創新，而美得出奇。《雙人舞》利用黑白高反差攝影、慢動作和在印片時的重複曝光方式配以哀怨的音樂發展出令人暈眩的抽象、抒情效果。在聲音和影像上實驗是他的長項：受了藍·賴直接在底片上畫畫的影響，他在短片《爵士狂舞》和《遠離悶局》中，嘗試在底片上畫和鐫刻，克服景框觀念，企圖以色彩、點、線和利索的剪接，找出與爵士音樂相當的影像感。他的作品也不全然是抽象或繪畫的；在《鄰居》與《黑鳥》中，他分別實驗真人分格拍攝的動畫來做哲學嘲諷，以及用剪紙動畫來營造詩化寓言；《幻想曲》則結合超現實、受坦基（Yves Tanguy）啟發的動畫景觀，部分場景全用點塊以對稱移動的方式進行，另一部分則由光學音帶上的影像製造「音樂實體化」的效果。雖然《鄰居》、基頓般真人動畫的《椅子的故事》和《霎眼的空白》，都有喜劇意味，但麥克賴倫的作品並不以說故事或讓人發笑為主，他是要大家以新的眼光觀看——看他以感性原創豐沛的聲畫、動作、形式和流暢感做完美的組合，《雙人舞》即是他的傑作。

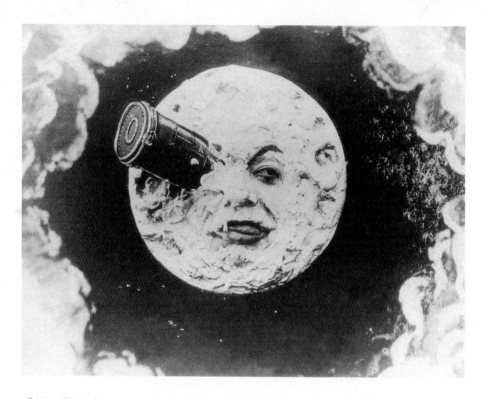

喬治・梅里耶（GEORGES MÉLIÈS, 1861-1938, 法國）

重要作品年表：

《消失的女子》（The Vanishing Lady, 1896）

《漲大的頭》（A Swelled Head, 1902）

《愛德華七世加冕禮》（The Coronation of Edward Vll, 1902）

《音樂狂》（The Melomaniac, 1903）

《海底神奇》（Wonders of the Deep, 1903）

《奇幻之旅》（An Impossible Voyage, 1904）

《撒旦惡作劇》（The Merry Frolics of Satan, 1906）

《英吉利海峽隧道》（Tunnelling the English Channel, 1907）

《極道征服》（Conquest of the Pole, 1912）

《月球之旅》（A Trip to the Moon / Le Voyage dans la Lune, 1902, 法國）

　　月亮，或說月亮中的男人，看來對人類第一次造訪不太愉快。也難怪，一艘火箭正中他的眼睛。梅里耶公認是世界奇幻電影始祖，和盧米埃兄弟的紀錄風格完全相反。當然，事實比較不簡單。梅里耶並不擅長劇情片（他的說故事技巧很基本，僅不過把攝影機放在片廠中的平板道具構圖前面）。但是做為一個魔術師以及魔燈放映師，他倒很喜歡電影這個新媒體操弄時間的能力。停止、倒轉、改變攝影速度，使他能用模型、畫板、剪接、多重曝光及疊影，神奇地表達「不可能」的事件和不可能的世界。經常，他製造的滑稽效果，只是電影化的變動——頭變大或分離，奇怪的飛行工具、魔鬼消失、變形又出現等等。他的興趣主要在奇觀而非故事（他也製造歷史事件如愛德華七世的加冕儀式，自己的片廠改裝為西敏寺），他的小片段卻有一種神奇、幻化的魅力。可惜，他想像力不夠超越那些小片段，所以雖然多產，創作生涯卻不持久。他的影響力倒是相當巨大，不僅是特效先鋒，他的視野也帶著真正的超現實色彩。他的世界中，敘事幾乎是一個光怪陸離、奇異邏輯的夢。

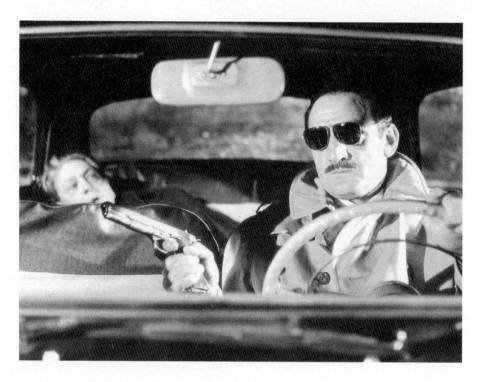

尚-皮耶・梅維爾（JEAN-PIERRE MELVILLE, 1917-1973, 法國）

重要作品年表：

《沉默的海》（Le Silence de la Mer, 1947）

《恐怖小孩》（Les Enfants Terrible, 1949）

《賭徒巴伯》（Bob le Flambeur, 1955）

《告密者》（Le Doulos, 1962）

《午後七點零七分》（Le Samourai, 1967）（港譯《獨行殺手》）

《影子軍隊》（L'Armée des Ombres, 1969）

《仁義》（Le Cercle Rouge, 1970）

《大黎明》（Un Flic, 1972）

《匪徒》（Le Deuxième Souffle, 1966, 法國）

　　一個幫派分子準備的招牌處死儀式──在一部行進車中──殺死一個警察，因為他冒犯了他的榮譽法則，四處放話說他在一樁罪行中背叛他的伙伴。梅維爾是個熱衷美國片的法國導演，在他的犯罪世界中，倫理是至高法則：他的英雄都是冷峻沉默寡言的警察或幫派分子，一逕忠誠、專業，而且特重如何生或死於尊嚴中。這可能是對地下社會不太寫實的看法（雖然貪婪、欺詐、神經質的流氓和偵探仍是他的主角），但梅維爾對工作法則和社會環境的觀察夠仔細，專注於道義的必要性，並將主角置於神話層次：穿著西裝呢帽，槍法準確，對無能和背叛的威脅隨時戒備，是個動作的英雄。其故事也一樣，無論是簡單平舖直述（如此片或《午後七點零七分》），還是曲折複雜（如《告密者》）都有永恆的元素：不僅是動作（他是懸疑大師，如此處之武裝汽車劫案），也是在陰暗骯髒小屋中的緊張會面，或偶發的安靜沉思片刻。他有時也拍優秀的其他類型片（如重拍考克多的《恐怖小孩》），但他的犯罪驚悚片卻是他令人難忘的成就；即使是對地下反抗軍的動人致敬的《影子軍隊》（他曾是地下軍的一員），也在影像和戲劇上與他描繪的黑社會之灰暗氣氛如出一轍。

演員：
Lino Ventura,
Paul Meurisse,
Christine Fabrega,
Paul Frankeur,
Pierre Zimmer

里諾・范吐拉
保羅・穆希斯
克利斯汀・法布瑞格
保羅・法蘭克爾
皮耶・齊曼

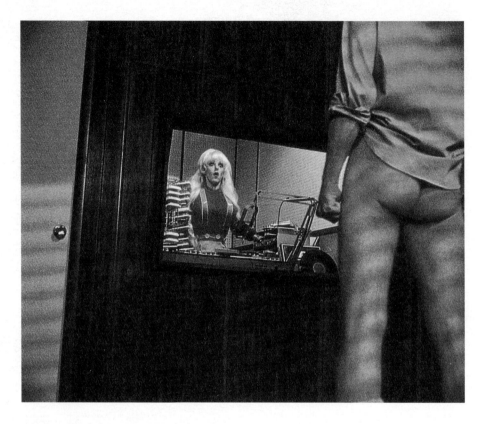

羅斯‧邁爾（RUSS MEYER, 1922- , 美國）

重要作品年表：

《淫蕩之堤斯先生》（The Immoral Mr. Teas, 1959）

《快點波斯貓！殺！殺！》（Faster Pussycat! Kill! Kill!, 1966）

《巨波上空》（Mondo Topless, 1966）

《妖姬》（Vixen, 1968）

《娃娃谷之外》（Beyond the Valley of the Dolls, 1970）

《黑蛇》（Blacksnake, 1973）

《超級妖姬》（Supervixens, 1974）

《上場》（Up!, 1976）

《超級妖姬谷之下》（Beneath the Valley of the Ultravixens, 1979, 美國）

大胸脯電台福音傳教者驚嚇地看著沒穿褲子的男子：這個嚇人的意象立刻就讓我們認出這是喜歡大波的鬼才導演、號稱「裸體之王」的邁爾作品。邁爾通常是編導、攝、剪、製，甚至軋一角的全職一手包辦，但他和其他黃色影片導演不同，他有電影才能；他的電影並不那麼色情（除非連他那種卡通風格中的大奶女子和笨得離奇又無安全感的男子都能讓人心癢癢），反而更像是荒謬不遜的軟性色情，自在的嘲諷主流類型。《超級妖姬谷之下》是諷刺那些小鎮通俗劇，有張牙舞爪的蕩婦、憂鬱又不明自己性向的土包子、可笑的道德敘述者（他自己演）每個場合都不期然出現，還有隱姓埋名的納粹份子（邁爾電影中的常客，攻訐美國中產之虛偽）；《娃娃谷之外》暴露了好萊塢黑幕；《黑蛇》是墾殖地的冒險故事；《超級妖姬》是公路電影。他的故事孱弱，重複又不連貫，但喜感來自強烈的性胃口，以及荒謬的性交姿勢，沉醉在女人的豐胸和不遮掩的男性器官象徵中：《巨波上空》把沙漠中的阿哥哥女郎與舊金山的高聳建築交叉剪接，配以旁白向活力充沛的新西部致敬。邁爾之快速流利的剪接是其長項，完全以原創的聯想意義，如同愛森斯坦般，但是，當然，他們的目的完全不同。

演員：
Francesca 'Kitten' Natividad,
Anne Marie,
Kenn Kerr,
June Mack,
Russ Meyer

法蘭契斯卡・「貓咪」・
　那堤維達
安・瑪瑞
肯・克爾
瓊・馬克
羅斯・邁爾

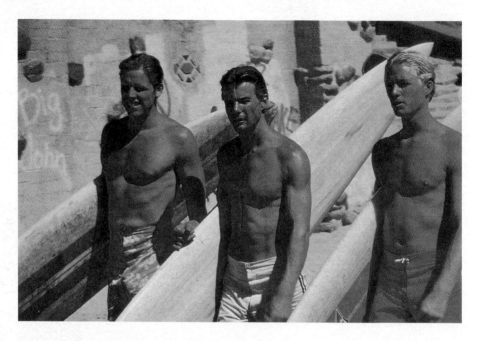

約翰・米留斯（JOHN MILIUS, 1944- , 美國）

重要作品年表：

《大賊龍虎榜》（Dillinger, 1973）

《黑獅震雄風》（The Wind and The Lion, 1975）

《王者之劍》（Conan the Barbarian, 1982）

《天狐入侵》（Red Dawn, 1984）

《戰王》（Farewell to the King, 1989）

《悍衛入侵者》（Flight of the Intruder, 1991）

《偉大的禮拜三》（Big Wednesday, 1978）

三個朋友走向下一個浪潮之挑戰，他們悠閒自信的態度令人想起《日落黃沙》（The Wild Bunch）結尾英雄走向他們命運的模樣。雖然米留斯這部電影看似強調狂野派對、追女仔、男性情誼的老套成長電影，但個人之迷戀衝浪、越戰，以及男性潛在的英雄主義——使他的片段式電影帶有史詩腔調以及有情感深度之輓歌。浪潮（在短的衝浪片段中大得危險，尤其又配以巴索‧波勒多瑞斯 Basil Poledouris 的狂想配樂）給主角一個機會來證明他們的技術、忠誠、勇氣和成熟，相互尊重及自我尊重，也使他們評價黑暗六〇年代的社會動盪。米留斯對衝浪的做為個人成長的強力有詩化的觀念固然值得批評。但其活力及說服力的風格，使它成為整一個迷失年代青年的神話性證詞。同樣的，他早期的《大賊龍虎榜》、《黑獅震雄風》（一部向他偶像羅斯福總統致敬的作品），都是在動作中有男性活力、狡猾卻具說服力。可惜他後期的電影《王者之劍》、《天狐入侵》和《戰王》顯得嘮叨、右派、歇斯底里、感傷和流於簡單的對陽剛無政府狀態的背書。他現在不常拍片，但七〇年代他可是美國電影的聞人：他以既不流行也老套的方式來拍不時髦的「男性」理想，但散發著熱情、智慧和聰明。

演員：
Jan-Michael Vincent,
William Katt,
Gary Busey,
Patti D'Arbanville,
Sam Melville

金‧麥可‧文生
威廉‧凱特
加瑞‧布西
帕提‧達班維爾
山姆‧梅維爾

文生・明尼里（VINCENTE MINNELLI, 1913-1986, 美國）

重要作品年表：

《聖路易見》（Meet Me in St. Louis, 1942）

《時鐘》（The Clock, 1945）

《尤蘭達和大盜》（Yolanda and the Thief, 1945）

《風流海盜》（The Pirate, 1947）

《岳父大人》（Father of the Bride, 1950）

《花都舞影》（An American in Paris, 1951）

《玉女奇男》（The Bad and the Beautiful, 1952）

《陰謀》（The Cobweb, 1955）

《梵谷傳》（Lust for Life, 1956）

《魂斷情天》（Some Come Running, 1958）

《家在山那邊》（Home from the Hill, 1960）

《銀色私生活》（Two Weeks in Another Town, 1963）

《花車》（The Band Wagon, 1953, 美國）

不張揚的顏色、藝術化的佈景和壁畫，象徵私家偵探的西裝，以及一個蛇蠍女人的造型，這個完全由大偵探小說家米奇・史畢林（Mickey Spillane）作品靈感啟發的編舞，是明尼里令人神往的後台歌舞劇，也說明了他是好萊塢最優秀的視覺風格家。明尼里以與米高梅歌舞大製片亞瑟・佛利德（Arthur Freed）合作出名，明尼里對這個類型影響深遠，他不但首創將歌、舞與劇情天衣無縫地結合，也使用想像力豐富的視覺設計來加強氣氛、意義和角色個性。《花車》也仿諷自己追求高等藝術的虛偽（劇中製片人不斷反對好萊塢明星佛雷・亞士坦 Fred Astaire 和芭蕾舞星茜・雪瑞絲的意見，執意要把一齣百老匯歌舞劇變成《浮士德》的高等歌舞劇），反而他其他作品如《聖路易見》、《風流海盜》、《花都舞影》，採取細緻感性的方法處理色彩構圖和動作，尤其是幽默或如夢的幻想場景，使他獨樹一格。他的非歌舞片，如《玉女奇男》、《魂斷情天》、《銀色私生活》也一樣風格化，說明他是表現主義信奉者，能將道具、佈景、燈光和動作如編舞般安排在一起，來啟動電影的情感力量。《花車》中，還有《岳父大人》、《梵谷傳》，明尼里更深向挖掘更黑暗的題材：精神崩潰、瘋狂、暴力、死亡，這些在他通俗劇中一再出現的元素，還有他那些稜角分明、狂熱俗麗的意象，都喚起如惡夢般的想像。

演員：
Fred Astaire,
Cyd Charisse,
Jack Buchanan,
Oscar Levant,
Nanette Farbray

佛雷・亞士坦
茜・雪瑞絲
傑克・布坎南
奧斯卡・拉凡
納尼特・法伯瑞

溝口健二（MIZOGUCHI KENJI, 1898-1956, 日本）

重要作品年表：

《浪華悲歌》（Osaka Elegy, 1936）

《祇園姊妹》（Sisters of Gion, 1936）

《殘菊物語》（The Story of the Late Chrysanthemums, 1939）

《圍繞著歌麿的五個女人》（Five Women Around Utamaro, 1946）

《我燃燒的愛》（My Love Has Been Burning, 1949）

《雨夜物語》（Ugetsu Monogatari, 1953）

《山椒大夫》（Samsho the Bailiff, 1954）

《傳說中的女人》（The Crucified Lovers, 1954）

《新平家物語》（Shin Heike Monogatari, 1955）

《楊貴妃》（Yang Kwei Fei, 1955）

《赤線地帶》（Street of Shame, 1956）

《西鶴一代女》（The Life of Oharu, 1952, 日本）

在封建時代的日本，一個叫千鶴的年輕女子被地主接待，要她留下為他生小孩。女子顯然並不高興，她的愛人已被處決。她的不高興是對的，因為她生下小孩後不久就被踢出家門，淪為妓女漂蕩若干年乃至貧病老年。溝口健二一再描繪封建社會下的女人，質疑其不合理的狀況，對無力反抗的受害者寄予無限同情。但他的電影也不會淪至通俗劇，因為它的底調寧靜哀婉，表演內歛，充滿含蓄的情感變化。他的視覺風格十分設計：構圖優美，細節充分，間或出現長而曲折的推軌鏡頭，記錄主角們的身體和精神的進行式（可能一整場戲只有一個長鏡頭）。他避免特寫，偏好用中、遠鏡頭來體現角色和環境的關係。不過結果並未演成知識分子的疏離，反而他安靜沉默的風格使得觀眾能認同主角的處境，由是《祇園姊妹》、《殘菊物語》、《我燃燒的愛》、《雨月物語》、《山椒大夫》、《傳說中的女人》等片的結尾都令人哀痛欲絕。可嘆是現在只有不到一半的作品被保存，也不常被放映。然而這並不損他做為電影史最偉大的大師之一。

演員：
田中絹代、
山根壽子、
三船敏郎、
宇野重吉、
菅井一郎、
松浦築枝

納尼・莫瑞堤（NANNI MORETTI, 1953- , 義大利）

重要作品年表：

《我自給自足》（lo Sono un Autarchico, 1976）

《失落的一代》（Ecce Bombo, 1978）

《金色的夢》（Sogni d'Oro, 1981）

《比安卡》（Bianca, 1983）

《人潮過後》（Le Messa e Finita, 1985）

《紅木鴿》（Palombella Rossa, 1989）

《事情》（La Cosa, 1991）

《特寫首映之日》（The Day of the Premiere of Close-Up, 1998）

《兩個四月》（Aprile, 1998）

《人間有情天》（The Son's Room, 2001）

《親愛的日記》（Dear Diary, 1994, 義大利）

納尼・莫瑞堤穿戴著不和諧的墨鏡和鋼盔，與樂隊一起站在舞台上。他僵硬的形象和亮麗、感性節奏的周遭環境形成對比，這也是他對現代文化的怪異閱讀的特色。他在早期的作品中，都自導自演一些專業角色（導演、教師、傳教士、水球球員），一方面嘲弄近來義大利電影老套的傳統，另一方面諷刺1968年五月運動後一代中年在政治、精神和情感上的困惑。他因採行日記體方式而名聞國際，主角總是透過溫和的誇張，自省自嘲他自己和現代歐洲的弱點。他溫和地譏笑那些自由派父母，如何寵他們的小孩，不管他們打不完的電話、看不完的連續劇，和迷戀暴力電影，也咒罵義大利官僚的惡行。另一方面，他也向鍾愛的羅馬郊區建築以及大導演巴索里尼（Pier Paolo Pasolini）致敬（騎著他所愛的偉士牌機車，在爵士音樂家基士・賈若Keith Jarrett的鋼琴伴奏下，長征式地去朝拜巴索里尼被謀殺的地點）。莫瑞堤風格樸素，偏好長鏡頭和中、遠景，但他混合了寫實和詩意、紀錄片和虛構敘事，勾繪了一個想像扭曲、意象奇異的世界（比如在《兩個四月》中他穿戴頭盔和披肩，和電影工作同仁一起在華麗的五〇年代大廚房中和廚師一齊起舞），他的視野如此獨特、荒謬邏輯如此充滿活力，使得他的片刻神采反而顯得如是正常。

演員：

Nanni Moretti,
Renato Carpentieri,
Antonio Neiwiller,
Jennifer Beals

納尼・莫瑞堤
雷納多・卡本提瑞
安東尼奧・紐威勒
珍妮佛・貝兒

艾若・莫瑞斯（ERROL MORRIS, 1948- , 美國）

重要作品年表：

《天堂之門》（Gates of Heaven, 1978）

《維農，佛羅里達》（Vernon Florida, 1981）

《陰風》（The Dark Wind, 1991）

《時間簡史》（A Brief History of Time, 1994）

《快、便宜和失控》（Fast, Cheap and Out of Control, 1997）

《正義難伸》（The Thin Blue Line, 1988, 美國）

警察分局內一個男人被偵訊，藍色的光，外面的景觀，窗戶的分隔、指向溝通的斷裂，這種不真實的氣氛很難使人和紀錄片連接起來。他的早期電影《天堂之門》拍的是寵物墓場，《維農，佛羅里達》拍的是小鎮的一群怪人，都是對某種迷戀提供另闢蹊徑卻不高恣態的探討。他喜歡用固定的攝影機讓被訪問的對象長時對著攝影機說話，顯現一種真正對事件的好奇心。《正義難伸》以一個陷入謀殺冤獄的男子為主，他混合了一些怪異證人的訪問（包括男子陰險出賣他的朋友，我們發現他可能是真正的兇手），風格化又不無矛盾地重建犯罪經過，並且對案件重要的物體放大特寫。其結果是孜孜調查的新聞精神，以及探索為何「真實」如此難定義的討論。莫瑞斯作品中永遠不乏哲學元素：《時間簡史》是有關史蒂芬・霍金（Stephen Hawking）宇宙之理論；《快，便宜和失控》則再拍怪人和他們熱衷的事物（馴獅、田鼠、修剪樹木、機器人），如何能在混亂生活中找出秩序。此處，他用不同的底片、現成的資料片，以及古怪的構圖、不斷移動的攝影機來直接面對奇異陌生事物，展現被訪問對象的世界觀。他的風格已不是真實電影，但他總是耳聰目明地將事情在影片中重現，或揭示主角對生命的看法，使他的作品自成一種真實。

演員：
Randall Adams,
David Harris,
Edith James,
Dennis White,
Don Metcalfe

蘭道・亞當斯
大衛・哈里斯
愛迪斯・詹姆斯
丹尼斯・懷特
唐・麥卡佛

F. W. 莫瑙（F. W. MURNAU, 1888-1931, 德國／美國）

重要作品年表：

《吸血鬼》（Nosferatu, 1922）

《恐怖交響曲》（A Symphony of Horror, 1922）

《最後一笑》（The Last Laugh, 1924）

《塔杜夫》（Tartüff, 1925）

《浮士德》（Faust, 1926）

《城市女郎》（City Girl, 或稱 Our Daily Bread, 1930）

《禁忌》（Tabu, 1931）

《日出》（Sunrise, 1927, 美國）

要用一張劇照來說明莫瑙的風格恐怕比說明其他導演困難得多，因為這位導演的電影特色即是攝影機的運動。他擅用空間來表達主角的情感，也藉此構築由個別生活組成的世界。他在《日出》中建了這個壯觀的都會景，其中農夫偕其妻子進城來，他卻受命於年輕小情人想謀殺妻子。這個充滿熙來攘往汽車和多種燈光的內景，並不只是個背景，而是對這對夫婦困惑的內心做出戲劇性的說明——這個城市的活力與感染力，使他倆重浴愛河（即使電車也在敘事中扮演準確的功能：兩人經過長程電車，各懷心事地來到城裡。我們看到他們的背景顯現從空曠的土地，變成城市和擁擠的街道，他們的旅程因此是地理的，也是心理的）。莫瑙是電影詩的巨匠；他繪畫般的構圖顯現含蓄的藝術，不僅描繪了外在的世界，也陳述了想像中更深的真實。因此，他能夠在外表「真實」的素材（在《最後一笑》中一個高傲的警官降貶為廁所的服務生；或《禁忌》中的玻里尼西亞風俗）和《浮士德》、《吸血鬼》的奇幻處理間遊移自如，使每部片都成功地成為人類精神需要和愛的能力的研究。

演員：
George O'Brien,
Janet Gaynor,
Margaret Livington,

喬治·歐布萊恩
珍妮·蓋諾
瑪格麗特·李文頓

麥克斯・歐弗斯（MAX OPHÜLS, 1902-1957, 德國）

重要作品年表：

《愛的故事》（Liebelei, 1932）

《杜堤小姐》（La Signora di Tutti, 1934）

《一位陌生女子的來信》（Letter from an Unknown Woman, 1948）

《家庭疑雲》（Caught, 1949）

《鹵莽時刻》（The Reckless Moment, 1949）

《歡愉》（Le Plaisir, 1952）

《某夫人》（Madame De..., 1953）

《蘿拉・孟蒂絲》（Lola Montès, 1955）

《輪舞》（La Ronde, 1950, 法國）

十九世紀的維也納，我們優雅、聰慧的解說人介紹給我
們一個妓女，是一大堆角色中的一位，這些角色徵逐在一連
串的事件中，將他們串起來，讓我們看到愛情的短暫和多彩
多姿。歐弗斯最典型優雅的意象是旋轉木馬：如鏡子般反映
劇中角色由一個轉至另一個的模式，既是時間不留情向前進
的隱喻，也象徵情人可變，但愛情則互久地將歡愉和痛苦重
複和變動地一再輪轉。歐弗斯將旋轉木馬和旁白者的方式應
用在改編席尼茲勒（Arthur Schnitzler）的戲劇中，就好像他
將之又化為電影語言，流暢的攝影機、旋轉的推軌鏡頭和平
台推拉鏡頭，將風格與內容完整結合，使角色不僅被時間和
自己的慾望圈限，而且也被電影圈限。在《蘿拉・孟蒂絲》
中，女主角高高坐在馬戲團台上，她的生命名副其實成了奇
觀。攝影機遊轉於她身邊，好似我們窺探她聲名狼籍歷史的
慾望。歐弗斯一再探索理想戀情和現實的熱情之間的鴻溝：
在《愛的故事》、《一位陌生女子的來信》、《家庭疑雲》和
《某夫人》（經由一對耳環由一個角色轉至另一角色來追蹤幾
段出軌的愛情）中都瀰漫著絕望和暗澹的氣氛，然而電影終
究肯定了愛情不可否認之魅力，反諷地反映，由電影提供的
浪漫愛情幻影。

演員：
Anton Walbrook,
Simone Signoret,
Serge Reggiani,
Simone Simon,
Daniel Gélin,
Danielle Darrieux,
Gérard Philippe

安東・沃布魯克
西蒙・仙諾
瑟吉・黑吉亞尼
西蒙・西門
丹尼爾・傑林
丹妮艾拉・達希娥
傑哈・菲利普

大島渚（OSHIMA NAGISA, 1932- , 日本）

重要作品年表：

《飼育》（The Catch, 1961）

《白晝的色魔》（Violence at Noon, 1966）

《新宿小偷日記》（Diary of a Shinjuku Thief, 1968）

《少年》（Boy, 1969）

《儀式》（The Ceremony, 1971）

《感官世界》（Ai No Corrida, 1976）

《愛之亡靈》（Ai No Borei, 1978）

《俘虜》（Merry Christmas, Mr. Lawrence, 1982）

《麥克斯，吾愛》（Max, Mon Amour, 1987）

《京都，母親》（Kyoto, My Mother's Place, 1991）

《御法度》（Gohatto, 1999）

《絞死刑》（Death by Hanging, 1968, 日本）

日本的社會階層（一個醫生，一個政客，一個傳教士，還有獄卒）都面無表情地瞪著他們剛剛絞死的年輕韓國青年：他們發現他仍活著，乃陷入官僚和道德上紛擾當中。大島渚尖銳具分析性、布萊希特式的政治嘲諷，採取擾亂敘事（「倒敘」來講述韓國青年的罪行，而這些權威人士發現自己神秘地捲入其中，另外還有超現實喜劇的幻想場面，以及轉頭向觀眾擲出的問題），不但檢視我們自己（以及日本）對死刑以及對少數民族的態度，也拆穿電影本質為人為虛假的事實。大島渚的電影一再挑戰日本約束及壓迫個人的法律、習俗和儀式；從早期的類型電影如《飼育》和《白晝的色魔》，和實驗電影如《絞死刑》和《新宿小偷日記》（混合了劇情片、紀錄片和街頭劇），到平舖直述的家庭戲劇如《少年》和《儀式》，他都探討日本社會的不公平和荒謬，尤其是其壓抑不合群行為的意圖。他的方法永遠非常銳厲具煽動性，但也許他處理這個主題最惡名昭彰的作品是《感官世界》，敘述一對對於性有特殊興趣男女與周遭世界漸漸疏離的狀態；他近年的不活躍令人懊惱，他的佳作中永遠有當代電影少見的道德性，目標明確，在藝術上具原創性。

演員：
佐藤慶、
渡邊文雄、
石堂淑朗、
足立正生、
戶浦六宏、
小松方正

依帷沙・烏帷哥（IDRISSA OUÉDRAOGO, 1954- , 布吉那法索）

重要作品年表：

《選擇》（Yam Daabo, 1986）

《天問》（Tilaï, 1990）

《桑巴・特拉雷》（Samba Traore, 1992）

《果爾基》（Gorki, 1993）

《心之鑰》（Le Cri du Coeur, 1994）

《基尼和亞當斯》（Kini & Adams, 1997）

《婆婆》（Yaaba, 1989, 布吉納法索／法國／瑞士）

少年的爸爸和姑姑為他與一個被逐出村中年長婦女的友誼而爭吵。少年敬稱年長婦女為「婆婆」（Yaaba），雖然她爾後用傳統草藥救了他感染破傷風的表弟，但村裡人信守神力以及巫醫，讓迷信偏見主導。烏帷哥令人激動的成長寓言深植於人道寫實傳統；的確，少年與表弟的關係，懶洋洋有時有點滑稽的村中生活，和婆婆後來的去世都與薩耶吉‧雷（Satyajit Ray）的《大地之歌》（Pather Panchali）呼應（雖然欠缺印度式對細節的關注以及尖銳反諷的道德腔調）。與雷一樣，烏帷哥的影像安靜古典，角色的位置仔細推敲過彼此之間的關係：兩個少年初時受大人的影響以為婆婆是巫婆，回家時經過她都躲躲遠遠的，烏帷哥如此用畫面顯示他們的懼怕，乃至他們幾乎被擠至鏡框外。烏帷哥的電影探討非洲傳統的價值和習俗的危機：《天問》關注單純遵從或炫耀多妻法律而不訴諸常識的悲劇結果。《基尼和亞當斯》則描述現代物質主義可能腐蝕友情和家庭。他比較平庸的作品單純有如寓言，可能使結尾顯得虛矯，但他對演員的專業表演以及精采的構圖眼光卻是不容否認的。

演員：
Datima Sanga,
Noufou Ouédraogo,
Barry Roukieto,
Adama Ouédraogo

達堤馬‧桑葛
諾佛‧烏帷哥
巴瑞‧魯奇托
阿丹瑪‧烏帷哥

小津安二郎（OZU YASUJIRO, 1903-1963, 日本）

重要作品年表：

《我出生了，但……》（I Was Born But..., 1932）

《浮草物語》（A Story of Floating Weeds, 1934）

《戶田家兄妹》（The Brothers and Sisters of the Toda Family, 1941）

《大雜院紳士錄》（The Record of a Tenement Gentleman, 1947）

《晚春》（Late Spring, 1949）

《綠茶飯之味》（The Flavour of Green Tea Over Rice, 1952）

《早春》（Early Spring, 1956）

《彼岸花》（Equinox Fiower, 1958）

《早安》（Good Morning, 1959）

《秋刀魚之味》（An Autumn Afternoon, 1962）

《東京物語》（Tokyo Story, 1953, 日本）

微仰角拍攝的家族哀悼老太太的死亡，這個場面靜態內斂安定，並未過度的憂傷；真的，這場戲之後，一個女子對另一個說：「生活真令人失望呀？」「是呀。」另一位回以一個微笑，典型小津對生命起迭的認命姿態。這種安靜的構圖是小津所有作品的一貫特色（除了他早期的作品例外）；這種仰角攝影多集中於家中或工作場合之沉思的臉部中景鏡頭（中間再夾以靜態的火車站台、煙囪、屋頂、曬衣繩的遠鏡）。小津的長處是拍庶民的戲劇，他總是溫柔（有時辛酸，有時喜感）地面對普通老百姓的溝通（時常是誤解）問題。他的故事都是波瀾不驚的，比方說，父母關心嫁女兒的問題（《晚春》、《秋刀魚之味》），或父母與小孩的叛逆問題（《我出生了，但……》、《早安》）。他一再回到輕微的家族危機，卻能發展出豐富地對一些主題的變奏處理，簡約了他的視覺和敘事風格，精緻又細膩地觀察人的情感困境。雖然他一直在主流商業電影中工作，但他嚴謹及溫和的人性觀，以及他不強制、自成一格的風格，使他名列影史最偉大的藝術家之列。

演員：
笠智眾、
東山千榮子、
原節子、
杉村春子、
山村聰、
三宅邦子、
香川京子

G. W. 派布斯特（G. W. PABST, 1885-1967, 捷克斯拉夫／奧地利）

重要作品年表：

《無喜悅之街》（Joyless Street, 1925）

《靈魂的秘密》（Secrets of a Soul, 1926）

《珍妮・奈之愛》（The Love of Jeanne Ney, 1927）

《最後女子之日記》（The Diary of a Last Girl, 1929）

《一九一八年西方前線》（Westfront 1918, 1930）

《三便士歌劇》（The Threepenny Opera, 1931）

《同志》（Kameradschaft, 1931）

《大西洋》（L'Atlantide, 1932）

《潘朵拉的盒子》（Pandora's Box, 1928, 德國）

一個女子邀男子上她房間，她是引狼入室，因為他會殺了她。這個鏡頭充滿戲劇氣氛，也驚人地充滿暗示性，說明兩個陌生人宿命地相遇，因為短暫的意亂情迷而未分道各走各路：這是標準教科書似的表現主義。女主角露易絲·布魯克斯（Louise Brooks）著名活潑、性感、驚人現代化的扮演露露，她不顧羞恥充滿毀滅的性，終於導致自己死在傑克開膛手中。如果不是因為布魯克斯的表演，派布斯特的電影只會是魏德金（Frank Wedekind）名舞台劇《露露》（Lulu）的技巧電影版，不會是如今成為德國電影的里程碑。派布斯特是個紮實的技匠，利用風格化的燈光，攝影、剪接及引領強烈、自然風格的表演來製造氣氛（這裡可見，還有《無喜悅之街》、《三便士歌劇》中，他尤其擅長於對照城市生活赤貧困頓和奢侈墮落兩種極端），他的野心（除了改編布萊希特和魏德金外，他最大膽的作品是《靈魂的秘密》，嘗試用通俗劇的幻想場景來探討佛洛伊德的心理分析理論）總帶點學術氣氛：《最後女子的日記》看起來是個不著邊際想要強調他「發掘」了巨星布魯克斯的作品，《一九一八年西方前線》和《同志》則是立意甚佳、但表現平平的人道作品。好的時候，派布斯特的默片能確切捕捉當代社會現實，尤其拆穿布爾喬亞階層之虛偽和腐敗；不過，他晚期便漸走下坡。

演員：
Louise Brooks,
Fritz Kortner,
Franz Lederer,
Carl Goetz,
Alice Roberts,
Kraft Raschig

露易絲·布魯克斯
佛利茲·柯納
法蘭茲·樂迪爾
卡爾·高茲
愛麗絲·羅勃茲
卡夫特·萊辛格

亞倫・J・帕庫拉（ALAN J. PAKULA, 1928-1998, 美國）

重要作品年表：

《柳巷芳草》（Klute, 1971）

《大陰謀》（All the President's Men, 1976）

《躍馬山莊》（Comes a Horseman, 1978）

《大炒手》（Rollover, 1981）

《蘇菲的抉擇》（Sophie's Choice, 1982）

《鑰匙少年》（Orphans, 1987）

《無罪的罪人》（Presumed Innocent, 1990）

《絕對機密》（The Pelican Brief, 1993）

《致命突擊隊》（The Devil's Own, 1997）

《殺手十三招》（The Parallax View, 1974, 美國）

　　一個政治刺客被困在美國城市的屋頂上，這是帕庫拉典型的危機。一九七〇年代早期，帕庫拉連拍三部緊湊的驚悚劇，都專注在立體的角色，以及陰謀和掩滅證據的恐慌氣息上。除了劇本聰明、表演傑出外，帕庫拉卓絕處在於運用準確的燈光和地理空間。《柳巷芳草》是一個警察調查朋友的失蹤，開始與一個妓女交往，她也是兇手的下一個對象。電影中出現城市內景最典型的黑色電影佈光法，製造了封閉恐懼的氣氛。更具想像力的是《殺手十三招》中的空曠的恐懼效果，帕庫拉用奇特甚至抽象的意象，在大空間的高空中，如聳立的高塔、水壩，或是大型政治集會，由屋樑下高吊攝影機俯瞰，讓人覺得威脅可能來自空曠或公共場合中。《大陰謀》則推翻水門事件平舖直述的紀錄片手法，運用建築的不同特色，營造隱喻式的驚悚片，明亮的報社辦公室象徵追求真理，與「深喉嚨」在晚間陰暗的停車場中會面，也象徵了秘密、撲朔迷離的運作，至於圖書館中則再用鳥瞰鏡頭來指明調查和陰謀。可惜的是，他這種視覺風格和戲劇意義結合的想像力在他晚期的作品中逐漸式微。

演員：

Warren Beatty,
Paula Prentiss,
Hume Cronyn,
William Daniels,
Walter McGinn

華倫・比提
寶拉・普蘭提斯
休姆・克隆寧
威廉・丹尼爾斯
華特・麥吉

塞給・帕拉贊諾夫（SERGEI PARADZHANOV, 1924-1990, 喬治亞／亞美尼亞）

重要作品年表：

《遺忘先祖之陰影》（Shadows of Our Forgotten Ancestors, 1964）

《蘇蘭堡傳奇》（The Legend of the Suram Fortress, 1984）

《遊吟詩人》（Ashik Kerib, 1988）

《告白》（The Confession, 1990）

《石榴的顏色》（Sayat Nova / The Colour of Pomegranates, 1969, 蘇聯）

古怪的景象：男子穿著道袍，一個無聲的獸，舉鎗之女子，向天使拋金球的小孩，中間有一具屍體。但這是什麼意思？老實說，筆者也說不清楚。亞美尼亞後裔的帕拉贊諾夫的電影，非常個人化卻也深受白人電影、藝術和文學影響，是自成一個世界：此處，十八世紀一個神秘的詩人 Sayat Nova，因拒絕唾棄耶穌，被入侵的波斯人屠殺後成為民族英雄。他的詩和亞美尼亞的歷史和創作者個人的經驗混而為一：詩人右邊的女子是他的女性繆思／另個自我（帕拉贊諾夫是公開的同性戀），這部電影由分開拍攝的影像組成，一般而言均用固定鏡位的攝影機，以及彼此不相關的敘事內容剪在一起，個中角色或正面或側面，四周圍繞著異教和基督教象徵，動作具神職性，動機卻不明。總體十分美麗，充滿誘人的如畫般感性。因為同性戀身份，和藝術的神秘主義，以及八股捏造的各種控訴（實際上是因為政治異議）被克林姆林宮壓制，帕拉贊諾夫不斷從民間傳統和文學中取材而製造驚人效果：《遺忘先祖之陰影》的大膽色彩和攝影機移動幾乎帶有迷幻色彩，《蘇蘭堡傳奇》和《遊吟詩人》（有關異議分子和藝術家的故事）承襲了《石榴的顏色》那種片段式又高度隱喻的方式，他詩化的原創性不容置疑，卻不易被西方人了解。

演員：
Sofico Chiaureli,
M. Aleksanîan,
V. Galstian,
G. Gegechkori

蘇菲柯・恰歐瑞里
M・雅麗珊妮安
V・葛斯提安
C・葛格柯瑞

尼克・派克（NICK PARK, 1958- , 英國）

重要作品年表：

《戰爭故事》（War Story, 1989）

《月球野餐記》（A Grand Day Out, 1990）

《動物安逸》（Creature Comforts, 1991）

《剃刀邊緣》（A Close Shave, 1995）

《酷狗寶貝》（Wallace & Gromit, 1996）

《落跑雞》（Chicken Run, 2000）

《引鵝入室》(The Wrong Trousers, 1993, 英國)

　　如果華理斯和他的狗葛羅米不是那麼明顯由黏土做成，如果影片不是彩色，這種場景簡直活生生來自六〇年代早期英國勞工階級生活的「廚房洗碗槽寫實劇」。派克這部奧斯卡得獎作品魅力來自平凡背景的精準黏土動畫製作。《動物安逸》則是要動物園中動物討論他們的家，也是黏土，聲音則是預錄的移民訪問。他細節豐富的影像風格仰賴我們對日常生活的熟悉感，另一方面也是他的特殊處理——比方說，桌上的陶杯顏色仍太鮮艷了點，對比於寫實房間的單調——而他的故事，喜劇性地將華理斯和葛羅米無趣的生活變成類型電影：《引鵝入室》是葛羅米和陰暗、可能殺氣騰騰的新房客（一隻假裝是雞的企鵝）的衝突，而《剃刀邊緣》則是他阻擋一個偷羊者，詼諧地混以黑色電影和動作驚慄片傳統。做為「阿德曼動畫片廠」（Aardman Animation studio）的領導人，派克和他之前的動畫家一樣，喜用擬人化的動物角色為他喜劇的基礎：雖然華理斯是個古怪好騙的老好人，但真正的主角是那個行動僵硬、愁眉苦臉冷臉旁觀的葛羅米，牠才是真正戲劇及喜劇英雄。的確，他千變萬化的本質——同時呈現狗、人和黏土特性——正是為什麼派克的藝術如此迷人之處。

亞倫・派克（ALAN PARKER, 1944- , 英國／美國）

重要作品年表：

《龍蛇小霸王》（Bugsy Malone, 1976）

《午夜快車》（Midnight Express, 1978）

《名揚四海》（Fame, 1980）

《月落婦人心》（Shoot the Moon, 1982）

《鳥人》（Birdy, 1984）

《天使心》（Angel Heart, 1987）

《來看天堂》（Come See the Paradise, 1990）

《承諾合唱團》（The Commitments, 1991）

《阿根廷，不要為我哭泣》（Evita, 1996）

《天使的孩子》（Angela's Ashes, 1999）

《鐵案疑雲》（The Life of David Gale, 2003）

《烈血大風暴》（Mississippi Burning, 1988, 美國）

聯邦調查局探員1964年在南方調查人權激進分子被謀殺的案件，他們站在三K黨的十字架前：北佬威廉‧達福（Williem Dafoe）在查案面對種族主義者掩蓋證據時一切照本宣科，而當地警探金‧哈克曼卻相信應用骯髒的手段對付壞蛋。派克典型的強烈驚慄劇善用乾淨的道德兩極化和急切、象徵性的影像。他原是廣告導演、有才能的漫畫家，以及卓越的技匠，他也是天生會說故事，用直截了當的方法，純熟地傳達他的訊息：戲劇化的燈光，生動的角色，暴力對抗的場景，不時穿梭在剝露性的對白，以及一貫對弱者的同情中（他是天生的自由主義者，好打抱不平）。雖然他傾向選擇爭議性的題材（《午夜快車》土耳其監獄的不義；《來看天堂》中二次世界大戰日裔美人的處境），他卻選擇在傳統類型的限制中和仰賴直覺而非知性來創作，這使他的作品都寧取立即生理效果而非複雜思維。反而他較小成本及較親切的電影——比如有關失敗婚姻的《月落婦人心》，有關都柏林靈魂樂團的《承諾合唱團》——都較令人滿意，前者充滿幽微的洞察力，後者是他至今最聰明最動人的作品，完全來自他對音樂的感覺，以及他明顯對勞工階級野心和成就的興趣。

演員：
Gene Hackman,
Willem Dafoe,
Frances McDormand,
Brad Dourif,
R. Lee Ermey,
Stephen Tobolowsky

金‧哈克曼
威廉‧達福
法蘭西絲‧麥多曼
布萊德‧多瑞福
R‧李‧艾莫瑞
史蒂芬‧托布羅斯基

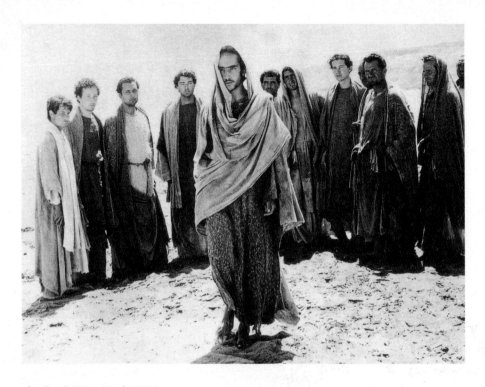

皮爾・保羅・巴索里尼（PIER PAOLO PASOLINI, 1922-1975, 義大利）

重要作品年表：

《阿尬透納》（Accattone, 1961）

《羅馬媽媽》（Mamma Roma, 1962）

《鷹與雀》（Hawks and Sparrows, 1966）

《伊底帕斯王》（Oedipus Rex, 1967）

《定理》（Theorem, 1968）

《豬圈》（Pigsty, 1969）

《米迪亞》（Medea, 1969）

《十日談》（The Decameron, 1971）

《坎特伯里故事》（The Canterbury Tales, 1972）

《一千零一夜》（The Arabian Nights, 1974）

《索多瑪一百二十天》（Salò, or the 120 Days of Sodom, 1975）

《馬太福音》（The Gospel According to Matthew, 1964, 義大利）

　　由於我們對耶穌圖像的熟悉，使我們立即知道這是耶穌和信徒的場景。但這是跟其他有關耶穌的電影不同，首先他的表達毫無善意，另外這個粗粒構圖有一種十足的簡約。巴索里尼是個導演、詩人、小說家，也是虔誠的馬克思信徒／同性戀者，一向同情被社會邊緣化的人：他的耶穌是對不正義憤怒的理想主義反叛者。但巴氏也深受新寫實傳統薰陶；雖然這部電影引經據典來自宗教藝術和音樂，卻是在荒涼的山區拍攝，並且選用一批農夫臉的非職業演員主演，與一般強調神奇效果的聖經史詩完全不同；即使寓言材料也不適用寫實傳統，比方《定理》（有關一個引誘人的陌生人控制了一個中產家庭）、《豬圈》（一個有關原始食人主義的古怪、雙重敘事電影，混雜了政治嘲諷和詩化寓言），或希臘神話《伊底帕斯王》和《米迪亞》（他用了豪華異國情調的戲服和習俗），巴索里尼的影像是有如他第一部有關羅馬郊區的小偷、妓女和老鴇的《阿尬透納》般平實直接。他的《十日談》、《坎特伯里故事》和《一千零一夜》仍保持這種主導美學，但其粗糙的質感卻逐漸變得自我沉溺無趣，而且成為粗淺反法西斯寓言《索多瑪一百二十天》中屎尿及虐待被虐待處理之前驅。他後來在神秘、政治爭議環境中被謀殺。

演員：
Enrique Irazoqui,
Margherita Caruso,
Susanna Pasolini,
Marcello Morante,
Mario Socrate

恩瑞克・艾瑞佐奎
瑪格麗塔・卡魯蘇
蘇珊娜・巴索里尼
馬切洛・莫蘭特
馬里歐・蘇格拉底

山姆・畢京柏（SAM PECKINPAH, 1925-1984, 美國）

重要作品年表：

《要命的伙伴》（The Deadly Companions, 1961）

《午後槍聲》（Ride the High Country, 1961）

《鄧迪少校》（Major Dundee, 1965）

《牛郎血淚美人恩》（The Ballad of Cable Hogue, 1970）

《大丈夫》（Straw Dogs, 1971）

《挑戰》（Junior Bonner, 1972）

《亡命大煞星》（The Getaway, 1972）

《比利小子》（Pat Garrett and Billy the Kid, 1973）

《驚天動地搶人頭》（Bring Me the Head of Alfredo Garcia, 1974）

《鐵十字勳章》（Cross of Iron, 1977）

《大車隊》（Convoy, 1978）

《日落黃沙》（The Wild Bunch, 1969）

墨西哥的革命中，一群美國盜匪受僱來對抗邪惡將軍領導的軍隊；他們的任務艱巨無比，而他們為榮譽而戰的決心看來也是死路一條。畢京柏這部將傳統男性美德（忠心、活力、合作、自我形象、獨立）拍成具爭議性的暴力謳歌，片尾有標籤式的拖長血戰慢鏡頭高潮。在畢京柏的世界中，這些傳統男性美德正被廿世紀的妥協和腐敗逐漸吞噬，他的暴力美學就典型刻劃了他對這股狂野不受拘束的陽剛力量半佩服半幻滅的看法。片中這位主角一方面中彈而痛苦顫動，另一方面卻仍四處無目標地亂發機關槍。這個景像既暴力且怪誕，帶有性意味，死亡成了名副其實的解脫。畢京柏的電影都存有反諷、歧視女人，以及形象化的殘暴鏡頭。他鄙視現代生活至虛無盲目為暴力背書的程度。在《大丈夫》中——其實是部變形的西部片，背景設在可笑失真的玉米農莊中——是對失去理性報仇慾望這種大勝利的反動論述。不過他的傑作中也不乏真正動人的情感，如《午後槍聲》中兩個上了年紀的老英雄一同光榮就義的友情刻劃就十分抒情；《牛郎血淚美人恩》則細細舖陳漸萌的愛情；《挑戰》中則在馴牛冒險中置入家族的忠誠觀念。此外，他也一直秉存對西部崎嶇美景以及對墨西哥生活感性的摯愛。他的電影迴響著哀傷的浪漫氣息，可惜晚期的創作流於疏懶粗糙的混亂形式，像對自己嘲諷一般。

演員：

William Holden,
Ernest Borgnine,
Robert Ryan,
Warren Oates,
Ben Johnson,
Emilio Fernandez,
Edmond O'Brien

威廉・荷頓
恩尼斯・鮑寧
勞勃・賴恩
華倫・歐茲
班・強生
艾米立歐・斐南德茲
愛德蒙・歐布萊恩

亞瑟・潘（ARTHUR PENN, 1922- , 美國）

重要作品年表：

《左手神槍》（The Left-Handed Gun, 1958）

《熱淚心聲》（The Miracle Worker, 1962）

《心牆魅影》（Mickey One, 1965）

《凱達警長》（The Chase, 1966）

《愛麗絲餐館》（Alice's Restaurant, 1969）

《小巨人》（Little Big Man, 1970）

《夜行客》（Night Moves, 1975）

《大峽谷》（The Missouri Breaks, 1976）

《四個朋友》（Four Friends, 1981）

《飛越東柏林》（Target, 1985）

《迷離風雪夜》（Dead of Winter, 1987）

《雌雄大盜》（Bonnie and Clyde, 1967, 美國）

銀行搶匪被警察伏擊，跌出車子之外。我們都知道他們搶了銀行殺了人，但是我們卻希望他們能逃掉。電影常常美化壞人，但很少有電影在亞瑟・潘這部不道德冒險片以前給我們如費・唐娜薇（Faye Dunaway）及華倫・比提（Warren Beatty）這麼富吸引力、天真如小孩的反英雄，他們的外表比真正的江洋大盜好看太多了。雖然大衛・紐曼（David Newman）和勞勃・班頓（Robert Benton）兩人編的劇本原本想找楚浮和高達來導演，重點是以浪漫手法把喜劇引至悲劇。但在亞瑟・潘手上，偶發的形象化、正面描述的暴力，以及他同情的眼光，將一群社會邊緣人描繪成對傳統規範失望而引發反社會的行為，這特別投一九六〇年代尾青年觀眾的胃口。正常的社會看來乏味、虛偽又具壓迫感，邦妮和克萊德的行為引爆點是對社會和性有挫折感，也厭惡在經濟大恐慌年代銀行剝削老百姓，使老百姓無家可歸。亞瑟潘的好作品，如《熱淚心聲》、《凱達警長》、《雌雄大盜》、《夜行客》及不平均的《大峽谷》都專注在不能明確指出自己需求的叛逆者身上。《愛麗絲餐館》和《小巨人》太明顯地經營社會與邊緣人之間的扞格，使得其爆炸性的意象顯得多餘。總體而言，他是美國六〇及七〇年代的關鍵導演，之後，他就顯然走下坡了。

演員：
Warren Beatty,
Faye Dunaway,
Michael J. Pollard,
Gene Hackman,
Estelle Parsons,
Denver Pyle

華倫・比提
費・唐娜薇
麥可・J・波拉
金・哈克曼
艾斯特兒・帕森斯
丹佛・普爾

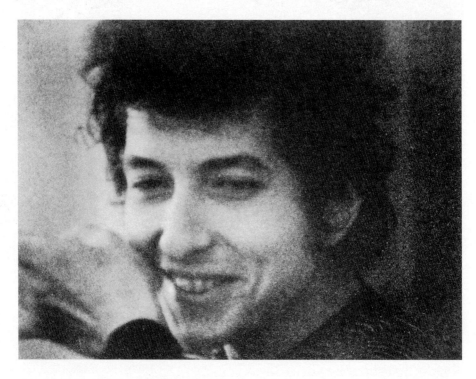

D. A. 潘尼貝克（D. A. PENNEBAKER, 1930- , 美國）

重要作品年表：

《日出快車》（Dayberak Express, 1953）

《主要》（Primary, 1960）

《椅子》（The Chair, 1963）

《蒙特利流行音樂節》（Montery Pop, 1968）

《下午一點》（One PM, 1969）

《芝姬星塵和火星蜘蛛》（Ziggy Stardust and the Spiders from Mars, 1973）

《血腥市政廳》（Town Bloody Hall, 1979）

《莫回顧》（Don't Look Back, 1966, 美國）

　　這是年輕的鮑伯・狄倫（Bob Dylan）露出輕鬆、好玩的笑容，由紀錄片導演潘尼貝克於1965年隨狄倫至英國巡迴演唱時拍下，其粗粒攝影及親密感的影像是典型於五〇年代末六〇年代初在美國興起的「直接電影」美學。潘尼貝克和他的同儕以及有時的合作伙伴如李察・李卡克（Richard Leacock）和梅索兄弟（Albert and David Maysles）都受惠於新的技術發展（新型輕巧的專業攝影機、感光快的底片，和錄音器材），乃能拍下較不像「安排」以及較不受干擾的紀錄風格作品。解說性的敘事被棄於一旁，長鏡頭（努力反映「真實時間」）替代了蒙太奇；反諷的是，雖然其目標是極度客觀，但其快速橫搖和轉換焦點，常使得觀眾比以前更注意到攝影機的存在（「直接電影」認為拍片不會影響到被攝的人，而法國紀錄片導演尚・胡許Jean Rouch的「真實電影」cinéma verité則認為攝影機無論為何都會影響被攝的人，所以應該現身）。潘尼貝克自己則專注於拍攝公共人物，尤其是音樂界的名人（除《莫回顧》以外，尚有演唱會的紀錄片《蒙特利流行音樂節》），雖然《血腥市政廳》是生動幽默的紀錄諾曼・梅勒（Norman Mailer）、蘇珊・桑妲（Susan Sontag）、潔曼・葛麗亞（Germaine Greer）之間有關女性主義的大辯論，卻是一部更能說明分析潘尼貝克捕捉氣氛和角色能力的紀錄片。

演員：
Bob Dylan,
Joan Baez,
Donovan,
Alan Price,
Allen Ginsberg,
Albert Grossman

鮑伯・狄倫
瓊・貝茲
唐諾芬
亞倫・普萊斯
亞倫・金士堡
亞伯・葛羅斯曼

摩希斯・皮亞拉（MAURICE PIALAT, 1925-2003, 法國）

重要作品年表：

《赤裸童年》（L'Enfance Nue, 1969）

《我們不能白頭偕老》（We Will Not Grow Old Together, 1972）

《張開的口》（The Mouth Agape, 1974）

《你要先過聯考這關》（Passe Ton Bac d'Abord, 1979）

《給我們的愛》（To Our Love, 1983）

《警察》（Police, 1985）

《惡魔天空下》（Under Satan's Sun, 1987）

《梵谷》（Van Gogh, 1991）

《難為了爸爸》（Le Garçu, 1997）

《露露》（Loulou, 1980, 法國）

巡邏嗜酒的流浪漢傑哈‧德帕狄厄（Gérard Depardieu）
和悶壞的中產女子伊莎貝‧雨蓓（Isabelle Huppert）也許相
愛，但這個實在的影像顯示，他倆這種不速配的關係並不容
易。皮亞拉的敘事──直接、線性的敘述乏味的情況──以
及他不修飾的影像寫實是以不留情的誠實和體會我們通常因
為逃避而非有目的做下決定：《你要先過聯考這關》是有關
一群離開學校孩子的野心和經驗，並不虛假地描繪未來將有
較好的成人世界。《給我們的愛》則說明一個十五歲孩子的
放蕩來自逃避不快樂的家庭生活；《惡魔天空下》則是一個
教士的行為──有些人認為神聖──是來自他懷疑是魔鬼而
非神祇在操控人類。皮亞拉運用保守審慎的攝影，專注於沉
默寡言或不善表達角色的動作、姿態和表情上，只在觀察而
不做判斷（即使《警察》是帶有種族偏見的警察迷戀一個女
性罪犯）。他早期的作品中，這種專注持久的關心帶有不做
作的溫柔和熱情，但他後來則一逕奔向悲觀的結尾，使人懷
疑他是否憎惡人類──當然，他少有幽默和溫暖泛現於銀幕
上，使看他的電影成為一種磨難和不快。即使如此，皮亞拉
仍以善處理演員著稱，即使他最荒疏的作品，也充滿生動真
實的角色，努力想度過人生的痛苦和絕望。

演員：
Gérard Depardieu,
Isabelle Huppert,
Guy Marchand,
Humbert Balsan,
Bernard Tronczyk

傑哈‧德帕狄厄
伊莎貝‧雨蓓
吉‧瑪相
恩伯特‧巴森
伯納‧特隆希克

羅曼‧波蘭斯基（ROMAN POLANSKI, 1933- , 波蘭／法國）

重要作品年表：

《反撥》（Repulsion, 1965）（港譯《冷血驚魂》）

《死結》（Cul-de-Sac, 1966）（港譯《孤島驚魂》）

《天師捉妖》（Dance of the Vampires, 1967）

《失嬰記》（Rosemary's Baby, 1968）（港譯《魔鬼怪嬰》）

《森林復活記》（Macbeth, 1971）（港譯《浴血金鑾殿》）

《唐人街》（Chinatown, 1974）

《房客》（The Tenant, 1976）

《黛絲姑娘》（Tess, 1979）

《驚狂記》（Frantic, 1988）

《鑰匙孔的愛》（Bitter Moon, 1992）

《死亡處女》（Death and the Maiden, 1994）

《水中刀》（Knife in the Water, 1962, 波蘭）

什麼比這畫面更生動地顯示婚姻的脆弱？這位太太朝他們邀上遊艇度週末的年輕搭便車男子微笑，而她的丈夫毫無所知，自顧自地在弄收音機。這個情境有封閉的親密感，兩個男子都專注於在漸漸乏味的女子面前證明他們的優越性。這是波蘭斯基的首部電影，只有三個演員在一艘遊艇上，他已顯出構圖的卓越性：角色分開或同在一個畫面中，善用不同的角度、特寫、中景、遠景，以及經常變換靜止或有攝影機移動場景時潛在具爆炸性的鏡位，使得三個角色分分合合的關係昭然若揭，而對白反而成為多餘。暴力、性、恐慌和道德頹喪都是在《反撥》、《死結》、《失嬰記》、《唐人街》、《鑰匙孔的愛》和《死亡處女》各片中經常出現的元素，但他傑出之處是不只表現在他利用外表空間描繪心理的真實，而且因材而取風格：《反撥》和《房客》都帶有夢魘式的超現實主義；多變又帶憶舊黑色電影色彩的《唐人街》、陰暗田園浪漫氣氛的《黛絲姑娘》。波蘭斯基並不擅處理直接的喜劇，但精於探討人類內心黑暗的心靈，以及枯萎潛在具敵意的空間，使人絕望卻無法達成適當而持久的溝通。

演員：
Leon Niemczyk,
Jolanta Umecka,
Zygmunt Malanowicz

里昂‧尼姆錫克
約蘭塔‧烏梅卡
西格蒙特‧馬拉諾維茲

吉洛・龐帝卡佛 （GILLO PONTECORVO, 1919- , 義大利）

重要作品年表：

《藍色的海》（La Grande Strada Azzurra, 1957）

《零號地帶》（Kapo, 1959）

《凱馬達之戰》（Queimada! / Burn!, 1969）

《妖怪任務》（Operazione Ogro, 1979）

《阿爾及利亞之戰》（The Battle of Algiers, 1965, 阿爾及利亞／義大利）

阿爾及利亞：軍警想要鎮壓解放陣線的暴動。龐帝卡佛的電影是政治劇的典範，無情、不誇張，即使在法國被禁，卻是難得公平的重建分析了阿爾及利亞殖民者和革命分子間的戰爭。龐帝卡佛用的多半是非職業演員，在戰爭實景地點拍攝。其粗粒、手持攝影及黑白片的美學，賦予影片真實的即時紀錄實感。同時，他緊湊的剪接和專注於一小組人的重要事件——包括一干恐怖分子所有作戰的細節——使本來可能過大、無重點的群眾運動變成有條有理充滿懸疑的戲劇。雖然龐帝卡佛從未手軟——電影始於一個男子被刑求——也從頭到尾清楚他同情哪方，他呈現法國殖民者中有端正正義者也有保守者，法國上校聰明卻是無情的職業軍人，這些方法使得他的電影沒有成為容易扭曲的宣傳，這是許多未來模擬此片的導演無法企及的。可惜的是，他後來作品很少，《凱馬達之戰》拍的是十九世紀葡萄牙和英國在加勒比海的殖民主義，雖然對權力鬥爭有精闢分析，主角馬龍·白蘭度也表現可圈可點，但這部廣為人知的作品卻免不了偶爾流為笨拙的政治寓言和英雄式冒險。

演員：
Jean Martin,
Yacef Saadi,
Brahim Haggiag,
Tommaso Neri,
Samia Kerbash

尚·馬丁
亞塞夫·薩迪
布萊辛·哈吉亞
托曼索·納瑞
薩米亞·克巴許

愛德溫・S・波特（EDWIN S. PORTER, 1869-1941, 義大利／蘇格蘭／美國）

重要作品年表：

《一個美國消防員的一生》（The Life of an American Fireman, 1903）

《黑奴籲天錄》（Uncle Tom's Cabin, 1903）

《前科犯》（The Ex-Convict, 1904）

《偷竊狂》（The Kleptomaniac, 1905）

《鷹巢救援記》（Rescued from an Eagle's Nest, 1907）

《永恆之城》（The Eternal City, 1915）

《火車大劫案》（The Great Train Robbery, 1903, 美國）

一個歹徒舉起鎗來直接向攝影機射擊（也就是射擊觀眾），這是影史上第一個、也是最有名的運用驚駭因素來刺激觀眾的鏡頭。波特在1900年加入愛迪生公司，是實驗電影技巧特效和敘事的先驅。早在《行刑記》（The Execution of Czolgosz）中他已將安排重建行刺麥金利總統的兇手受刑的場面和真正的獄中的紀錄片段並列剪在一起。至於更成熟的《一個美國消防員的一生》中，他更用了特寫（拍一個手按警鈴的鏡頭）和交叉剪接（穿梭來回於燃燒屋子的內景，和消防員急速趕來以及成功救援的外景）來增加懸疑。但《火車大劫案》才是他的傑作，雖然簡短（只有約十二分鐘長）地敘述一個匪幫計畫搶劫火車，後被民兵團追捕。全戲共分十四個不同場景，每一景並不修剪，大部分是遠景，偶有推軌鏡頭，但非常有把握地按劇情發展剪在一起，成功地塑造緊張的動作戲，也製造了美國最典型的西部片類型。這個特寫事實上並不與劇情融合，戲院可自由放在片頭或片尾放映——早早預示了電影朝向無謂暴力的做法。

演員：
George Barnes,
Frank Hanaway,
G. M. Anderson,
Marie Murray,
A. C. Abadie

喬治・巴尼斯
法蘭克・漢納威
G・M・安德森
瑪利・莫瑞
A・C・阿巴狄

麥可・鮑爾（MICHAEL POWELL, 1905-1990, 英國）

重要作品年表：

《世界邊緣》（The Edge of the World, 1937）

《月宮寶盒》（The Thief of Bagdad, 1940）

《壯士春夢》（The Life and Death of Colonel Blimp, 1943）

《夜夜春宵》（A Canterbury Tale, 1944）

《我知我去哪》（I Know Where I'm Going, 1945）

《生死問題》（A Matter of Life and Death, 1946）

《黑水仙》（Black Narcissus, 1947）

《紅菱艷》（The Red Shoes, 1948）

《小黑房間》（The Small Black Room, 1948）

《土歸土》（Gone to Earth, 1950）

《霍夫曼故事》（The Tales of Hoffman, 1951）

《偷窺狂》（Peeping Tom, 1960, 英國）

一個害羞的攝影師親吻他的攝影機，這是他與生命的連繫（他的嗜好是看家庭自拍電影），也是與死亡的聯繫（他專拍他用三腳架內藏的尖刀殺戮婦女時她們恐懼的面孔）。鮑爾的傑作寫的是一個溫和的謀殺犯，一方面是個偷窺狂，另一方面也是偷窺的受害者（他的精神衰弱來自他曾被父親——由鮑爾自己扮演——拍下成為研究恐懼的素材）。這是一個令人不安的佛洛伊德式研究有關好看別人受苦的慾望（其實也反映了電影觀眾缺乏理性的虐待心理）。《偷窺狂》顯示了鮑爾不畏對「好品味」挑戰的態度：《夜夜春宵》主旨是一個愛國主義者對約會美國大兵的姑娘頭髮上潑膠；《黑水仙》則敘述喜馬拉雅山中英國修女們狂熱的性色情幻想。他的華麗浪漫主義與當代導演喜歡的紀實美學大相逕庭：《生死問題》是一個愛的幻想故事，半（喜劇）發生在天堂中來宣揚英美戰爭結盟關係；《紅菱艷》則影射惡魔般藝術經紀人狄亞格列夫（Diaghilev）和他的旗下舞星拍成混合舞蹈、音樂和童話的故事。他長期與編劇／製片艾默瑞克‧普萊斯柏格（Emeric Pressburger）合作，以怪誕具想像力的處理將一些不可能的題材化腐朽為神奇：憎惡英式寫實主義，強調豪華的特藝七彩、爆發的表現主義、巨大的佈景、幻想段落、反諷和複雜的隱喻（《偷窺狂》充滿了暗紅色、戲中戲、圈內笑話，和男性器官象徵），他奇異的野心固然使他的作品並不平均，然而他仍是英國偉大導演之一。

演員：
Karl Böhm,
Anna Massey,
Moira Shearer,
Maxine Audley,
Esmond Knight,
Michael Powell

卡爾‧波恩
安娜‧馬賽
莫拉‧席亞爾
麥克辛‧奧德利
艾斯蒙‧奈特
麥可‧鮑爾

奧圖・柏明傑（OTTO PREMINGER, 1906-1986, 美國）

重要作品年表：

《羅蘭秘記》（Laura, 1944）

《漩渦》（Whirlpool, 1949）

《鐵手金剛》（Where the Sidewall Ends, 1949）

《魂斷今宵》（Angel Face, 1952）

《大江東去》（River of No Return, 1954）

《玉樓春劫》（Bonjour Tristesse, 1958）

《出埃及記》（Exodus, 1960）

《華府風雲》（Advise and Consent, 1962）

《瓊樓玉宇高處寒》（The Cardinal, 1963）

《海上長城》（In Harm's Way, 1964）

《人性因素》（The Human Factor, 1979）

《桃色血案》（Anatomy of a Murder, 1959, 美國）

可以信得過誰？縐著眉頭的軍人，被控謀殺了強暴他太太的人？還是他太太，看來私毫不受丈夫被控罪名的影響，在法庭裡如魚得水？還是辯護律師詹姆斯·史都華，誠實美國人的縮影？柏明傑冷靜客觀的鏡頭從不放鬆：他保持距離觀察法庭的過程，看到丈夫是個無情的粗魯男子，妻子水性楊花，而史都華有平民式的善良，全是在法庭上的表演——但以上這些東西有什麼與真實有關？我們永遠也不知道丈夫倒底有沒有罪（雖然他被開釋），卻確鑿地看到司法審判的混亂，令人對制度起疑不信任。柏明傑的創作並不平均，但表現好的時候，他探索式的懷疑精神顛覆了我們對角色和倫理的偏見，每個人的行為都有理由，沒有議題是可驟下結論的。他的攝影風格也反映這種態度，帶有審慎、客觀，並經常將有衝突的角色放在同一畫面中，靜靜地觀看他們的動作姿勢和目光。他也自視為嚴肅創作者，喜長篇累牘和寓言式地碰觸大題目。除了司法制度外，他也管政治（《華府風雲》）、猶太建國運動（《出埃及記》）、宗教（《瓊樓玉宇高處寒》）、戰爭（《海上長城》）。不過真正好看的，倒是他早期較謙虛的驚慄片，如《羅蘭秘記》、《漩渦》、《鐵手金剛》、《魂斷今宵》，和西部片《大江東法》，在這些電影中，他拒絕選邊站，在角色塑造和懸疑上都因而更豐富可看。

演員：
James Stewart,
Lee Remick,
Ben Gazzara,
Arthur O'Connell,
Eve Arden

詹姆斯·史都華
李·麗梅
班·葛薩拉
亞瑟·歐康納
伊芙·亞登

奎氏兄弟（THE BROTHERS QUAY, STEVEN, and TIMOTHY, 1947- , 美國）

重要作品年表：

《黑夜藝品》（Nocturna Artificialia, 1979）

《親密旅行》（Intimate Excursions, 1983）

《楊史汶馬耶之小屋》（The Cabinet of Jan Svankmajer, 1984）

《不知名小掃帚》（This Unnameable Little Broom, 1985）

《絕種解剖預習》（Rehearsals for Extinct Anatomies, 1988）

《暗夜》（Stille Nacht, 1989）

《梳子》（The Comb, 1990）

《班雅明他學院》（Institute Benjamenta, 1995）

《鱷魚街》（Street of Crocodiles, 1986, 英國）

　　一個小男孩瞪著怪異又性感的裁縫木模特兒；他看來很迷失——雖不致不知所在——但處於這個破玻璃鏡和岩壁的潛意識世界中多所失據。奎氏兄弟倆改編自神秘的布魯諾‧修茲（Bruno Schultz）的故事，顯示一個男子遊走於荒棄的屋內，一再為小男孩干擾；這對雙胞胎導演驚人準確的偶動畫中，敘事還不如影像和氣氛重要。他們的作品深受表現主義、超現實主義和東歐文化（尤其卡夫卡）之影響，無論是紀錄片，有關江納西（Janacek）或史汶馬耶（Svankmajer），或是陶動畫（《不知名小掃帚》），還是更抽象的《絕種解剖預習》和《梳子》，都是用燈光、反影、焦點和質感組合的如夢般的研究。偶動畫往往醜怪也殘缺不完整，遊魂似地走在陰森充滿古老朽腐設備的佈景中。其世界陰寒，也似鬼影幢幢，其中物體也個個似與主角一樣有生命：灰塵飛舞，螺絲釘自動旋轉，線頭自己震動，表皮也自動脫露，反而人類是被解體或重塑。其深意有時太過隱晦，但其恐慌挫折、絕望、封閉感都顯而易見。他倆被認為是前衛動畫的前驅，後來也拍了第一部劇情片《班雅明他學院》，敘述一個純潔害羞的學生處於訓練僕人的暴君學院中，全片雖是真人影片，但演員風格化的姿勢，天馬行空的佈景，專注於有生命的物體和抒情的單色攝影，仍舊製造了一個神秘魔幻的世界。

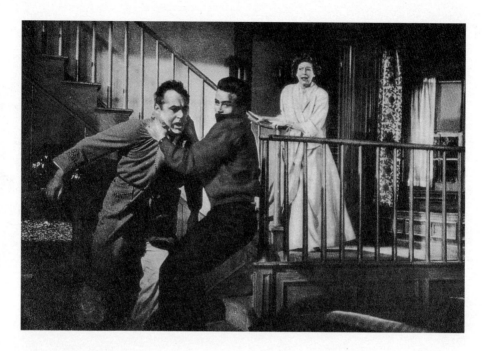

尼古拉斯・雷（NICHOLAS RAY, 1911-1979, 美國）

重要作品年表：

《晝伏夜出》（They Live By Night, 1948）

《孤獨之處》（In a Lonely Place, 1950）

《危險邊緣》（On Dangerous Ground, 1951）

《好色男兒》（The Lusty Men, 1952）

《強尼吉他》（Johnny Guitar, 1954）（又譯《荒漠怪客》）

《超凡生活》（Bigger Than Life, 1956）

《苦澀勝利》（Bitter Victory, 1957）

《沼澤地之風》（Wind Across the Everglades, 1958）

《派對女郎》（Party Girl, 1958）

《雪海冰上人》（The Savage Innocents, 1960）

《北京五十五日》（55 Days at Peking, 1963）

《不能再回家》（We Can't Go Home Again, 1973-6）

《水上迴光》（Lighting Over Water, 1980, 與溫德斯 Wim Wenders 合導）

《養子不教誰之過》（Rebel Without a Cause, 1955, 美國）

詹姆斯·狄恩對父親的懦弱十分不滿，抓起他的衣領，將他丟過客廳。相撞擊的顏色衝突（狄恩的紅夾克和父親的綠睡袍）、樓梯的分隔（由樓下公共領域和樓上私人需求）所造成的家庭危機，這些象徵層次，以及片中動盪激昂的動作情節，彰顯了雷用視覺說故事的才能。無論是驚悚片（《晝伏夜出》、《孤獨之處》、《危險邊緣》）、西部片（《強尼吉他》）、戰爭片（《苦澀勝利》）、家庭通俗劇（《好色男兒》、《養子不教誰之過》、《超凡生活》），雷都一再重複於社會適應不良者不能應付標準化又競爭激烈的世界，乃至不斷與自己和他人衝突：狄恩並非少年犯，只是一個尋求愛與管教的無辜少年，為追求獨立（表面的成功及榮耀已不夠了），使他的平衡出了問題，雷探索暴力與軟弱、個人與社會之間的鴻溝，運用張力強的表演和強悍幾近表現主義的意象來突出內心的折磨。其構圖、色彩、燈光、動感、陳設、建築和景觀共同構築了他繁複卻準確的導演技法，但他卻漸漸對傳統類型失去了興緻，如《派對女郎》、《沼澤地之風》和《雪海冰上人》都逐漸難以分類。在拍完兩部史詩片後，他放棄了商業片去教書和拍實驗電影。他自己也屬於適應不良者，但也是美國最偉大最突出的藝術家之一。

演員：
James Dean,
Natalie Wood,
Sal Mineo,
Jim Backus,
Ann Doran,
Corey Allen,
Dennis Hopper

詹姆斯·狄恩
娜妲麗·華
薩爾·明尼奧
吉姆·巴克斯
安·多蘭
柯瑞·亞倫
丹尼斯·哈柏

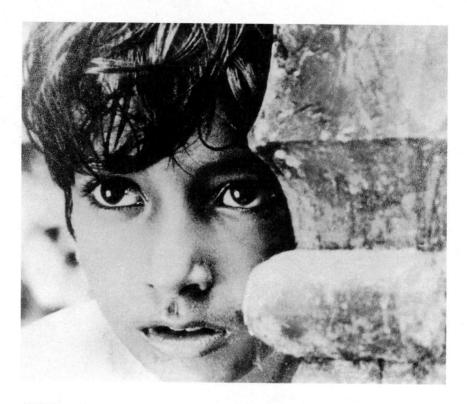

薩耶吉・雷（SATYAJIT RAY, 1921-1992, 印度）

重要作品年表：

《大河之歌》（The Unvanguished, 1957）

《音樂室》（The Music Room, 1958）

《大樹之歌》（The World of Apu, 1959）

《女神》（Devi, 1960）

《三個女兒》（Kanchenjunga, 1962）

《傑魯拉旦》（Charulata, 1964）

《森林之日與夜》（Days and Nights in the Forest, 1965）

《股份公司》（Company Limited, 1972）

《遙遠的雷聲》（Distant Thunder, 1973）

《中間人》（The Middleman, 1975）

《家園與世界》（The Home and The World, 1984）

《大地之歌》（Pather Panchali, 1955, 印度）

　　一個小男孩對前方凝視。這個影像既不可愛也不傷感，重點是那雙憂慮聰明的眼睛，看著這個世界。雷的處女作，也是他「阿普三部曲」的第一部，是印度電影的里程碑。三部曲記錄了主角從小到死了伴、成為人父的苦痛經驗。他用了寫實的手法，片段記錄了一個村落家庭的每日生活——火車經過，季風吹起，姑姑和妹妹的死亡。立體的角色、詩化的隱喻（火車成為搬進城裡求取較舒適生活的前兆）、古典的構圖都深刻而具啟發性：一些小的細節——如據稱妹妹偷的項鍊，阿普卻在她死後找到——逐漸在男孩精神及道德教育上擴大成重大的意義（雷也很恰當地一再回到他沉靜觀察目光特寫）。他經常被禮讚為不複雜的人道主義者，從他的偶像尚・雷諾（Jean Renoir）那裡學到說「每個人都有他的理由」，他乃對他即使有缺憾的角色，施予溫暖的同情。但他深深了解印度社會的分歧和轉換：《音樂室》描述了貴族不願也不能適應現代世界；《森林之日與夜》關心階級勢利、西方及印度社會間的張力，以及女人的角色；《遙遠的雷聲》記錄戰爭飢荒和種性制度對個人生活的影響。雷的以小觀大，略為傳統地對待心理、社會和道德氣質的感性，使他成為世界重量級的導演。

演員：
Subir Bannerjee,
Kanu Bannerjee,
Karuna Bannerjee,
Uma Das Gupta,
Chunibala

薩伯・班納吉
卡奴・班納吉
卡盧納・班納吉
烏瑪・達斯・古塔
丘尼巴拉

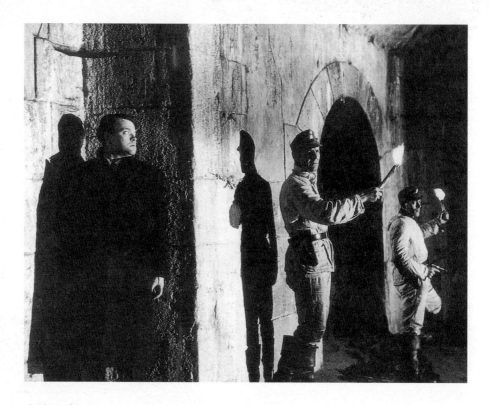

卡洛・李（CAROL REED, 1906-1976, 英國）

重要作品年表：

《銀行假日》（Bank Holiday, 1938）

《星星下凡》（The Stars Look Down, 1939）

《慕尼黑夜車》（Night Train to Munich, 1940）

《最後突擊》（The Way Ahead, 1944）

《諜網亡魂》（Odd Man Out, 1947）

《墮落偶像》（The Fallen Idol, 1948）

《島上流浪者》（Outcast of the Island, 1951）

《空中飛人》（Trapeze, 1956）

《諜海群龍》（Our Man in Havana, 1960）

《萬世千秋》（The Agony and the Ecstasy, 1965）

《黑獄亡魂》（The Third Man, 1948, 英國）

　　惡棍萊姆（奧森・威爾斯 Orson Welles 扮演）在戰後維也納躲在陰影中──古典的黑色電影影像，實景在佛洛伊德故鄉華麗壯觀的維也納城市所拍。李改編自葛林（Graham Greene）的小說是對忠貞、背叛概念（惡棍是被他的朋友的追捕）、自我與本我，以及對戰後犬儒風行而分裂的城市做嚴厲而不留情的研究。勞勃・克拉斯克（Robert Krasker）清晰可感的攝影，使李能將城市的地標──萊姆站在摩天輪上往下鄙視人性，以及他在黑暗神秘的地下道中如老鼠般被追捕──變成隱喻般的惡夢，而倫理宛如地底通道那般混沌不明。為反映文明之飄搖，影像永遠是歪歪斜斜的，而角色也永遠被自己的影子對比得渺小矮弱；剪接手法快速不竭止，瀰漫著一股不確定的空氣。李的創作生涯大多並不出色，從普通的通俗劇和驚悚劇，到不鹹不淡的改編作品，到一些誇耀視覺影像卻使人覺得做作矯飾的大製作。不過，中間卻短暫連續有三部傑出的電影：在《黑獄亡魂》前，他拍了氣氛濃厚、聰明的黑色驚悚片《諜網亡魂》，以一個愛爾蘭共和軍的逃犯為主。《墮落偶像》（亦改編自葛林小說）則是一個安靜觀察的男孩如何捲入他管家姦情的故事，李一再使用建築物來襄助故事和氣氛，但含蓄地描繪純真如何被經驗背叛，使此片成為他最動人的作品。

演員：
Joseph Cotten,
Orson Welles,
Alida Valli,
Trevor Howard,
Paul Hoerbiger,
Bernard Lee

約瑟夫・考登
奧森・威爾斯
愛麗達・范麗
屈佛・霍華
保羅・霍華格
伯納・李

尚・雷諾（JEAN RENOIR, 1894-1979, 法國）

重要作品年表：

《包杜落水記》（Boudu Saved from Drowning, 1932）

《托尼》（Toni, 1934）

《藍治先生的罪行》（Le Crime de Monsieur Lange, 1935）

《鄉間的一日》（Une Partie de Campagne, 1936）

《大幻影》（La Grande Illusion, 1937）

《馬賽曲》（La Marseillaise, 1938）

《衣冠禽獸》（La Bête Humaine, 1938）

《南方人》（The Southerner, 1945）

《河流》（The River, 1951）

《金馬車》（The Golden Coach, 1952）

《法國康康舞》（French Can Can, 1955）

《歷盡滄桑一美人》（Eléna et les Hommes, 1956）

《消失的上校》（The Vanishing Corporal, 1962）

《遊戲規則》（La Règle du Jeu / The Rules of the Game, 1939, 法國）

　　一個傢伙偷獵兔子當場被捕，他卻與貴族的地主及其看管土地的手下爭論不休。這個影像雖簡單卻十分豐富：以寫實出發，卻在偷獵者身上充滿戲劇性，他不失善意喜感卻確實描述階級衝突，手上的兔子更象徵著貧窮、特權，殘酷和死亡。雷諾這部有關中產階級和農夫在鄉間別墅共聚週末的悲喜鬧劇是影史的里程碑，滑稽、細膩、嘲諷和優雅地追求法國消失中的舊秩序。其自由的敘事、人生變幻如戲劇的寫意，以及輕鬆自如穿梭在不同角色之間的攝影機，都夾雜了甜美與苦澀，令人印象深刻。雷諾創作多變，由《包杜落水記》的混亂喜劇，到《衣冠禽獸》的犯罪劇，到戰爭片《大幻影》、愛情片《鄉間的一日》、古裝戲劇《金馬車》、還有混合了家庭劇、紀錄片、神秘寓言、抒情詩尚無法歸類的《河流》等，前後一致地貫徹他寬厚卻不濫情的人文思想，對生命和愛的無常意識，對環境掌握的老道和準確，用招牌式的深焦攝影、長鏡頭、複雜的攝影機運動、優雅的構圖和豐富的敘述細節，打造他含蓄、表面簡單的寫實筆觸。即使他對聲音、色彩、同時多部攝影機等技巧的實驗，都毫不突兀地用來彰顯角色和敘事。他毫無疑問是影壇大師，揮灑自如的作品說明了他的天才。

演員：

Marcel Dalio,
Nora Gregor,
Roland Toutain,
Jean Renoir,
Julien Carette,
Gaston Modot,
Paulette Dubost

馬歇・達里歐
諾拉・葛雷哥
賀龍・圖坦
尚・雷諾
朱利安・卡黑特
賈斯東・莫杜
寶琳特・杜布斯特

亞倫・雷奈（ALAIN RESNAIS, 1922- , 法國）

重要作品年表：

《夜與霧》（Night and Fog, 1955）

《廣島之戀》（Hiroshima Mon Amour, 1959）

《穆里愛》（Muriel, 1963）

《戰爭終了》（La Guerre est Finie, 1966）

《我愛你，我愛你》（Je t'Aime, Je t'Aime, 1968）

《史塔汶斯基》（Stavisky, 1974）

《天意》（Providence, 1977）

《我的美國舅舅》（Mon Oncle d'Amerique, 1980）

《通俗劇》（Mélo, 1986）

《吸煙／不吸煙》（Smoking / No Smoking, 1993）

《老歌》（On Connaît la Chanson, 1998）

《去年在馬倫巴》（L'Année Dernière à Marienbad / Last Year at Marienbad, 1961, 法國）

有錢優雅的男女在大度假旅館中起舞，真的嗎？所有的事，包括主角一對男女都看來詭異不真實。男的堅持女的一年前和他見過，或可能見過，還答應他明年和他一起私奔（女的卻不記得這一切）：僵硬、無趣、分散，甚至幽秘，這是雷奈和反小說作家羅勃–葛里葉（Alain Robbe-Grillet）編劇合作的電影，是少數能有大量觀眾群的前衛電影。角色在時間、記憶和幻想的主題下顯得次要（非時序的「劇情」，敘述男子嘗試說服女子有關他倆真實、不存在，或未來的關係，場面一再重複，只是她的反應不同）。攝影機用長而滑行的鏡頭穿梭過無盡的走廊，和站成幾何圖形的不動人群（最顯著是在正式的花園中，他們有影子而樹卻沒有，來象徵謎般的敘事）。雷奈在一部又一部電影中，把過去、現在和未來、真實、幻象混在一起，從對死亡集中營悲慘誡條式的回憶（《夜與霧》），到描述被戰爭陰影縈擾的《廣島之戀》和《穆里愛》，到探討將藝術和生活分不清的作家的《天意》，以及《老歌》，一部不典型的輕鬆愛情片，裡面的人物都用流行歌來表達他們的情感。雷奈是個堅決的現代主義者，對形式的興趣超過內容。他好的時候具真正的原創力，不好時則隱晦不明。但他沉靜的感情暗示在這些風格化的表面下，可能並無太多熱情。

演員：
Delphine Seyrig,
Giorgio Albertazzi,
Sacha Pitoeff,
Françoise Bertin,
Luce Garcia-Ville

黛芬·賽琳格
喬吉歐·亞伯塔西
薩夏·皮托夫
佛蘭索瓦·柏汀
路斯·賈西亞–威爾

列妮・瑞芬史妲爾（LENI RIEFENSTAHL, 1902-2003, 德國）

重要作品年表：

《藍光》（The Blue Light, 1932）

《信仰的勝利》（Sieg der Glaubens / Victory of Faith, 1933）

《意志的勝利》（Triumph of the Will, 1936）

《低地》（Tiefland, 1954）

《黑貨》（Schwarze Fracht / Black Cargo, 未完成, 1956）

《奧林匹亞》（Olympia, 1938, 德國）

　　亞利安女子幾乎在狂喜般的發亮裸露、在健康的體能活動中：這個影像是出身藝術學生／舞者／電影演員的第三帝國電影代言人瑞芬史妲爾的典型形象。在自導自演的《藍光》——德國「高山片」中的大賣座電影——之後，她受邀拍攝納粹1934年的大集會，這便是法西斯最著名的宣傳片《意志的勝利》，片首希特勒搭乘飛機穿過雲端，彷彿天神般從天而降。整部電影打著戲劇性的光，輝耀著呈幾何圖形的龐大群眾圍繞的納粹標緻，一致擁戴希特勒。1936年的紀錄片《奧林匹亞》記錄當年的奧運，因為比較不那麼明白宣傳（甚至拍了美國黑人傑西・歐文斯 Jesse Owens 的勝利），也比較少壓迫感，但不掩其以讚美的方式來歌頌亞利安人運動和身體美之理想。除了運動比賽之外——她用一連串技巧，包括快速蒙太奇、慢鏡頭（尤其是跳水）、推軌移動鏡頭、特寫，或讓競賽者被大體育場比得渺小——電影開始是一段聖火傳遞，從雅典到柏林（神廟和神像暗示第三帝國與古代神祇間的精神聯繫），以及運動員在運動村嬉遊的鏡頭。我們不需要公開譴責瑞芬史妲爾的才能和她的史詩視野，也一樣會對她客觀無情觀看個人和頌揚英雄權力、野心和成就的做法感到不安。

賈克・希維特（JACQUES RIVETTE, 1928- , 法國）

重要作品年表：

《巴黎屬於我們》（Paris Nous Appartient, 1960）

《修女》（La Religeuse, 1966）

《癡戀》（L'Amour Fou, 1968）

《Out One》（1971）

《Out One: Spectre》（1972）

《北面的橋》（Le Pont du Nord, 1981）

《大地的愛》（Love on the Ground, 1984）

《美麗壞女人》（La Belle Noiseuse, 1991）

《少女貞德》（Joan of Arc, 1994）

《六人行不行》（Va Savoir, 2000）

《賽琳和茱麗渡船記》（Céline and Julie Go Boating, 1974, 法國）

一個小孩的頭被枕頭蒙住，她的護士、單親的爸爸、一位可能是陰謀害她想嫁她父親的美麗的阿姨：這陰森森的景象頗似好萊塢通俗劇，然而其粗粒子、平板的燈光，以及「稀鬆平常」的佈景卻像家庭小電影。希維特的作品與眾不同：冗長（《Out One》約十三小時長）、鬆散，經常以「真實人生」與劇場、藝術（如近作《美麗壞女人》），或陰謀的虛構小說的互動和融合來做即興處理。難得的輕鬆之作《賽琳和茱麗渡船記》說一個圖書館員和一個搞魔術的女孩做朋友，倆人吞下神秘可能有幻想效果的糖，便會看到也參與上面所述的陰謀。我們隨同她倆一同組拼遂漸浮現的故事，在古怪的自然主義中，混雜著她倆探訪的世故人士矯揉造作、恍惚的舉止。打從他第一部低成本的電影《巴黎屬於我們》開始，敘述在一個劇團裡工作的邊緣分子，在排演莎翁名劇時懷疑其他人為謀殺犯，希維特一逕地近乎執迷地探索真實與人工之間的界限，不斷交錯以致不知何處是真何處是演戲。無法解釋的巧合和神秘的儀式暗示，反映了我們在人生混亂中理出頭緒的需求，最後看來相當令人挫折地含糊和具寓言式。不過，他漫長而難以有結論的敘式——濃縮了隨意構圖的鏡頭，以及聰明省略的剪接法，使之具有魔幻神秘效果，既引人深思，又具強烈的催眠效果。

演員：
Juliet Berto,
Dominique Labourier,
Bulle Ogier,
Marie-France Pisier,
Barbet Schroeder

茱麗葉·柏托
多明妮克·拉伯瑞爾
布勒·歐吉爾
馬希-法蘭絲·皮西爾
巴貝特·薛隆德

尼可拉斯·羅格（NICOLAS ROEG, 1928- , 英國）

重要作品年表：

《表演》（Performance, 1970）

《行走儀式》（Walkabout, 1971）

《掉落地球的人》（The Man Who Fell to Earth, 1976）

《性昏迷》（Bad Timing, 1980）

《找到了》（Eureka, 1982）

《無關緊要》（Insignificance, 1985）

《丟開》（Castaway, 1986）

《29號軌道》（Track 29, 1988）

《女巫》（The Witches, 1989）

《冷天堂》（Cold Heaven, 1992）

《兩個死亡》（Two Deaths, 1994）

《威尼斯癡魂》（Don't Look Now, 1973, 英國）

一個女子和她的朋友（包括一個盲眼先知）站在出殯的船上哀悼她的丈夫。這個優雅的構圖本身並不特出，重點是它代表了丈夫的觀點，他被預警了自己的死亡。羅格這部緊張帶寓言性的超自然驚悚片，拍的是一對夫婦在女兒去世後到威尼斯休養，卻捲入憂傷、記憶、希望、恐懼混合的狀況。電影環繞在這對夫婦的情感和精神狀態，兩人一個心向未來，一個沉溺在過去。時間被蒙太奇切割，過去與現在交雜。曾為攝影師的羅格在影像上用重複的構圖和色彩處理這種時間感；令人難忘的是這對夫婦一再看到也追蹤一個穿紅色雨衣貌似他們小女兒形象，結果發現那是一個瘋狂的侏儒，也是殺丈夫的兇手。羅格從第一部電影《表演》開始，即採取破碎聯想式的剪接風格，來回於現實與幻象、恐懼和慾望、過去、現在、未來之間。他的類型也各式各樣，有人類學的引喻（《行走儀式》）、科幻（《掉落地球的人》）、通俗劇（《性昏迷》）。除了《行走儀式》和《威尼斯癡魂》外，他的電影常複雜不統一，敘事千頭萬緒又粗率，影像則是強在傳統故事上加上巴洛克式意象。兩部電影之所以成功，因為這種交叉剪接，對研究文化衝擊和心靈預兆仍是很適切的。但一路走來，羅格自我沉溺的風格以及逐漸陳腐的題材，使他一度豐富的想像力看似枯竭了。

演員：

Julie Christie,
Donald Sutherland,
Hilary Mason,
Clelia Matania,
Massimo Serrato

茱莉・克麗絲蒂
唐納・蘇德蘭
希勒利・梅遜
克萊莉亞・瑪塔妮亞
馬西莫・塞拉圖

艾希·侯麥（ERIC ROHMER, 1920- , 法國）

重要作品年表：

《獅子星座》（The Sign of Leo, 1959）

《克萊兒的膝蓋》（Claire's Knee, 1970）

《O女侯爵》（The Marquise Von O..., 1976）

《飛行員的妻子》（The Aviator's Wife, 1980）

《綠光》（The Green Ray, 1986）

《雙姝奇遇》（Four Adventures of Reinette and Mirabelle, 1987）

《冬天的故事》（A Winter's Tale, 1992）

《大樹、市長和媒體小鎮》（The Tree, the Mayor and the Mediatheque, 1993）

《秋天的故事》（An Autumn Tale, 1998）

《我在慕德家過夜》（Ma Nuit Chez Maud / My Night With Maud, 1969, 法國）

一個工程師因大雪受阻而被迫在一個剛認識的離婚婦人家過夜，他盡量和她的裸露身體保持距離。他立意要娶一個在教堂中撞見的陌生女子，相信巴斯噶的信仰原則（即信主必有得，因為信仰是對的，那麼你必得永生，如果你錯了，也沒啥損失），但這信仰一直受顛覆的威脅，因為女主人不僅自由開放，也充滿情色性感，使他不時面對誘惑。這種身體和精神上的兩難困境是侯麥的拿手，也是影史上對人類情慾探索在主題和形式上最前後一致者。他的對白聰敏而睿智，帶有心理上的精確性（他的角色總無止境地談論愛情、美、倫理等等），充滿文學感性，而他演員（往往是年輕而不知名者）自然表演的能力，以及他對時空細節的注重，甚至角色姿態眼神和彼此的親疏，都使他成為「親密」電影大師。工程師在小房間中抗拒誘惑的荒謬和笨拙，既滑稽地說明了他情感和道德上的猶豫不決，更尖酸地嘲諷了他生活哲學的侷限不知變通。侯麥含蓄地顯現說話和行為、理性和衝動之間的分野，拆穿意圖之脆弱，以及自我形象之錯誤虛榮。不過他溫和故事顯現的溫情，他的不願嘲弄靈感，以及無論如何都堅持每個人都值得個別觀察，使他成為影史最有同情心的人道主義者。

演員：
Jean-Louis Trintignant,
Françoise Fabian,
Marie-Christine Barrault,
Antoine Vitez

尚－路易‧唐狄南
法蘭絲瓦‧法碧安
瑪希－克里斯汀‧巴侯特
安端‧韋茲

喬治・Ａ・羅邁洛（GEORGE A. ROMERO, 1940- , 美國）

重要作品年表：

《女巫季》（Jack's Wife, 1973）

《衝出狂人鎮》（The Crazies, 1973）

《馬丁》（Martin, 1978）

《生人勿近》（Zombies—Dawn of the Dead, 1979）

《亡命武士》（Knightriders, 1981）

《鬼作秀》（Creepshow, 1982）

《喪屍出籠》（Day of the Dead, 1985）

《異魔》（Monkey Shine, 1988）

《人鬼雙胞胎》（The Dark Half, 1993）

《活死人》（Night of the Living Dead, 1968, 美國）

一個男人和其他一群人困在小木屋中，努力與外面要進來的食人僵屍格鬥，羅邁洛開拓的小成本恐怖片與其他恐怖片不同，他不但觸目驚心地展現各種血腥暴力，也一路不放鬆地滲透沉重悲觀的腔調。這群被攻擊的人不但被食人僵屍吞噬（他們被殺後就成為僵屍一員，所以片中小女孩大嚼起她的母親），也淪入彼此歇斯底里的爭戰。女主角從一開始她哥哥死後從未平復過，男主角一直保持鎮定及作戰方略，卻在最後脫逃後誤被警察打死。羅邁洛粗粒子的黑白攝影賦予電影一種緊張如新聞片的立即感，雖然內容是那些除了吃什麼都不顧的僵屍惡夢。他的作品常設在我們熟悉的社會環境中，《衝出狂人鎮》主題是政府發明的致命病毒，造成全鎮的死亡瘋狂，也顯示了社會崩潰和戒嚴法的危險。《馬丁》是一個現代少年吸血鬼，其嗜血慾望來自性與心理的欠缺安全感，還有崩壞家庭背景的壓力。《生人勿近》則在大型購物商場中，僵屍遊走在奢侈品中，顯示末世中消費主義的可笑。羅邁洛後來不斷重複自己這套病態恐怖片，對這個類型有不可磨滅的影響。

演員：
Duane Jones,
Judith O'Dea,
Karl Hardman,
Keith Wayne,
Judith Ridley

杜安・瓊斯
茱蒂斯・歐迪亞
卡爾・哈德曼
凱斯・韋恩
茱迪斯・雷利

法蘭卻西可・羅西（FRANCESCO ROSI, 1922- , 義大利）

重要作品年表：

《跨市之手》（Hands Across the City, 1963）

《馬迪事件》（The Mattei Affair, 1972）

《教父之祖》（Lucky Luciano, 1973）

《著名的屍體》（Illustrious Corpses, 1973）

《耶穌在艾保力停下》（Christ Stopped at Eboli, 1979）

《三兄弟》（Three Brothers, 1981）

《蕩婦卡門》（Carmen, 1984）

《預知死亡紀事》（Chronicle of a Death Foretold, 1987）

《休戰的天空》（The Truce, 1997）

《龍頭之死》（Salvatore Giuliano, 1961, 義大利）

著名的西西里強盜沙瓦托雷死在地上，他一再躲的天理報應終於結束。羅西這部真切的政治紀錄劇情片以此為始末做複雜的分析，不是針對此神秘人物，而是西西里社會——由農夫、政客、警察和黑手黨組成的共犯結構。羅西深受寫實主義影響，使用歷史事實（以及非職業演員）探索現代義大利社會、政治、經濟的影響和腐敗，做成冷靜、分析、臆測的戲劇。用倒敘追蹤因果，用攝影來提醒觀眾這不是小說和安排好的場面，而是紀錄片。後來的《馬迪事件》、《教父之祖》和《著名的屍體》，都常從美國犯罪驚悚片借取圖像和敘事，製造陰謀、恐慌的明顯氣氛，結果呈現風格化、懸疑和思維啟迪。之後他再轉往較不政治、較傳統藝術電影的範疇，改編文學作品，如《耶穌在艾保力停下》、《蕩婦卡門》、《預知死亡紀事》和《休戰的天空》。這些作品視覺影像優雅，歷史考據也鉅細靡遺，過於自我且過於嚴肅，欠缺他傑作中那種原生的力量。他的走下坡也不幸指陳日益陳腐的現代義大利電影。

演員：
Frank Wolff,
Salvo Randone,
Federico Zardi,
Pietro Cammarata,
Fernando Cicero

法蘭克‧沃夫
薩佛‧蘭多
費德利柯‧薩迪
皮耶楚‧卡曼拉塔
費南杜‧西塞羅

羅貝托・羅塞里尼（ROBERTO ROSSELLINI, 1906-1977, 義大利）

重要作品年表：

《不設防城市》（Rome, Open City, 1945）

《老鄉》（Paisà, 1946）

《德國零年》（Germany, Year Zero, 1947）

《愛》（L'Amore, 1948）

《火山邊緣之戀》（Stromboli, 1949）

《聖法蘭西斯》（Francis, God's Jester, 1950）

《恐懼》（Fear, 1954）

《羅馬之夜》（Era Notte a Roma, 1960）

《義大利萬歲》（Viva l'Italia, 1960）

《路易十四掌權記》（The Rise of Power of Louis XIV, 1966）

《帕斯卡》（Blaise Pascal, 1972）

《柯西莫・狄・梅迪奇的時代》（The Age of Cosimo de Medici, 1973）

《義大利之旅》（Viaggio in Italia / Voyage to Italy, 1953, 義大利）

龐貝，一對英國中產階級夫婦剛剛看到當年被岩漿熔液掩沒的情人化石，這個景象使得婚姻已亮紅燈的喬艾思夫婦瀕臨破裂邊緣。羅塞里尼早期以《不設防城市》、《老鄉》、《德國零年》等片以紀錄片風格描繪戰爭之暴力而出名，之後卻從新寫實主義對勞工階級過分溫情的執念，逐漸轉向拍攝一系列由他當時妻子英格麗·褒曼（Ingrid Bergman）主演的心理劇。這些虛構卻帶有（自傳）傳記色彩的電影都針對有問題的婚姻，以一種去戲劇化的敘事，混合了人與社會環境和景觀的關係。《義大利之旅》其實沒什麼劇情：夫婦倆的聲音透露出哀怨和乏味，沉默寡言心如止水的丈夫一度想感情出軌，而妻子在拿坡里觀光，看到懷孕婦女、裸體雕像，和死去的情人，才驚覺自己生命之乾涸無生趣。羅塞里尼的視覺風格審慎而夠說服力：夫婦倆看來不經意的鏡頭卻透露了兩人漸行漸遠的關係，而把生猛的義大利以及夫婦倆的反應用蒙太奇對比，更格外顯示他們與世界的疏離。羅塞里尼簡單富觀察性的方式之後延展至其為電視台拍攝的有關加里波底（Giuseppe Garibaldi）、路易十四和巴斯卡（Blaise Pascal）的傳記性電影，他平靜而含蓄的導演風格往往指向一種天主教式對信仰的著迷：最後，喬艾思夫婦因為看到聖母的遊行，驟然感到一種不言喻的相互需要，因而奇蹟式、充滿感動地復合了。

演員：
Ingrid Bergman,
George Sanders,
Maria Mauban,
Paul Muller,
Leslie Daniels,
Natalia Ray

英格麗·褒曼
喬治·山打士
瑪麗亞·茂班
保羅·穆勒
里斯利·丹尼儞斯
娜妲莉·雷

亞倫・魯道夫（ALAN RUDOLPH, 1943- , 美國）

重要作品年表：

《歡迎到洛城》（Welcome to LA, 1977）

《記住我的名字》（Remember My Name, 1979）

《燃燒的夜》（Choose Me, 1984）

《麻煩思考》（Trouble in Mind, 1985）

《天上人間》（Made in Heaven, 1987）

《神探龍鳳配》（Love at Large, 1990）

《致命的迷思》（Mortal Thoughts, 1991）

《晝夜平分》（Equinox, 1993）

《帕克夫人的情人》（Mrs Parker and the Vicious Circle, 1994）

《餘暉》（Afterglow, 1997）

《摩登年代》（The Moderns, 1988, 美國）

　　有錢的贊助者對著藝術品驚嘆，倒底她最愛什麼？畫、名望，還是她支配畫家及收藏家的權力？一向起起伏伏的魯道夫一直想拍一部敘述巴黎一九二〇年代創作與商業衝突的電影，最後拍出了色彩豐富、溫和反諷向製造了多個傑作年代致敬的《摩登年代》。魯道夫一向以混合浪漫、藝術性、犬儒以及幻夢似的元素著名，像《記住我的名字》、《燃燒的夜》、《摩登年代》都創造了一個可信的脫軌世界，既根基於真實性，卻充滿了如夢如童話般的疏離感。在此片中，虛構的角色和海明威、葛楚史坦擦肩而過，但角色和藝術品卻又那麼脫離真實。很多時候他接受委託拍一些自己完全沒興趣的電影，但也有時製造出古怪可貴又自我意識強的作品。雖然他一再避免陳腔濫調，但像《麻煩思考》、《神探龍鳳配》、《晝夜平分》等片都被批為前後不一致，情節倒錯，造作虛矯。出自恩師阿特曼的門下，魯道夫仍承襲了對色彩、服裝、鏡頭運動及寬銀幕技術的高度技巧，雖然他很少穿越表面，探索更深的意義，作品往往只落得「雅緻」的稱讚而已。

演員：

Keith Carradine,
Linda Fiorentino,
John Lone,
Geraldine Chaplin,
Wallace Shawn,
Geneviève Bujold,
Kevin O'Connor

凱斯・卡拉定
琳達・費歐倫汀諾
尊龍
裘拉汀・卓別林
華勒士・蕭
珍妮薇・布喬
凱文・歐康諾

拉武・瑞茲（RAÚL RUIZ, 1941- , 法國）

重要作品年表：

《三隻苦老虎》（Three Sad Tigers, 1965）

《充軍地》（The Penal Colony, 1970）

《鯨魚之頂》（On Top of the Whale, 1981）

《水手的三頂皇冠》（Three Crowns of the Sailor, 1982）

《海盜之都》（City of Pirates, 1983）

《金銀島》（Treasure Island, 1986）

《人生如夢》（Life Is a Dream, 1986）

《三條命和一個死亡》（Three Lives and One Death, 1996）

《犯罪的系譜》（Genealogies of a Crime, 1997）

《破碎的影像》（Shattered Image, 1998）

《追憶似水年華》（Le Temps Retrouvé, 1999）

《被竊名畫的假設》（The Hypothesis of the Stolen Painting, 1978, 法國）

在灰暗的大宅裡，人們擺弄真人畫的姿態，模仿一連串畫作的宗教手勢，一個藝術史專家引領我們通過一個又一個房間解析那些深遂的意涵。他的彎彎曲曲複雜理論又不斷被另一個看不見的敘述者反駁，而且通往種種神秘的關鍵畫作已經佚失遺忘。智利流亡導演瑞茲奇特、前衛又廣博多產的作品，永遠標示著鬆散、謎樣的敘事，以及繁瑣對文學、藝術、電影的旁徵博引。他的電影預算都不高，卻視覺豐富，探討身份、認同的哲學性問題，並遊走於真實和幻象之中：他的意象雖然採取微現主義，但傾向於幻夢和超現實，有如文學家波赫士（Jorge Luis Borges）、卡德洪（Petro Calderón）和卡夫卡。影像上，他受到奧森・威爾斯和美國B級電影影響。在此，攝影機緩慢地穿梭在小心打光的繪畫世界裡，探索神秘物件，以及人們之間不可言喻的眼神和空間關係。《水手的三頂皇冠》用混濁的單色影像逐漸變成耀目繁雜的色彩，以彰現一個吹大牛者漸吹漸誇大的故事；《破碎的影像》交叉剪接並強調一些基本圖像來暗示其心理驚悚劇很可能只是一個瘋狂的夢；雖然瑞茲影片的風格和內容恆常是充滿巴洛克式的難解寓言，但嘗試去從想像力豐富纏繞糾結的虛構中理析出一番道理，仍是饒富知性樂趣的。

演員：
Jean Rougeul,
Gabriel Gascon,
Chantal Paley,
Jean Reno

尚・洛格爾
嘉布里耳・賈斯康
香妲・巴莉
尚・雷諾

肯・羅素（KEN RUSSELL, 1927- , 英國）

重要作品年表：

《戀愛中的女人》（Women in Love, 1969）

《群魔》（The Devils, 1971）

《魔鬼彌賽亞》（Savage Messiah, 1972）

《馬勒傳》（Mahler, 1974）

《衝出黑暗谷》（Tommy, 1975）

《李斯特狂》（Lisztomania, 1975）

《范倫鐵諾傳》（Valentino, 1977）

《激情之罪》（Crime of Passion, 1980）

《魂斷仲夏夜》（Gothic, 1986）

《莎樂美之最後之舞》（Salome's Last Dance, 1989）

《彩虹》（The Rainbow, 1989）

《妓女》（Whore, 1991）

《樂聖柴考夫斯基》（The Music Lovers, 1970, 英國）

柴考夫斯基指揮他的「1812序曲」，四處身上都是綵帶，一幅狂喜狀態。對羅素而言，樂聖有無在大風中的屋頂上指揮，或者有無想像妻子和兄弟在戰火中人頭落地（全在此場戲中出現）並不重要，這位自稱英國電影神童的導演認為，重要的是音樂把他托上了超現實的佛洛伊德幻想中。無法否認他創造生動古怪、過度張狂的影像的能力——俗麗的色彩、壯麗的佈景、旋轉的攝影、狂野的姿態——和他對溫和的寫實主義鄙夷，引領他掛上清新印象主義式的心理劇招牌。可惜，他在較含蓄抒情的改編勞倫斯名著《戀愛中的女人》後，卻放任他的想像力到不可收拾。柴可夫斯基的音樂只不過是同性戀罪疚以及被迫娶一個花癡的折磨後的產品；更糟的是《馬勒傳》和可笑的《李斯特狂》都已玩起納粹符號和意識型態的庸俗流行。他好拍藝術家傳記（還拍了Henri Gaudier-Brzeska、范倫鐵諾、拜崙、雪萊、王爾德），誇大這些不適應庸俗和壓抑社會（尤其是性）的叛逆行為成浪漫的老套。他的作品想要驚嚇惹惱觀眾，但他幸災樂禍、憎惡人類的聳動主義太難以下嚥，他的嘲諷和批判也太脫離現實，最後，他的新片宛如對自己最災難性的嘲弄。

演員：
Richard Chamberlain,
Glenda Jackson,
Max Adrian,
Kenneth Colley,
Christopher Gable

李察‧張伯倫
葛蘭達‧傑克森
麥克斯‧阿德里安
甘尼斯‧柯樂
克里斯多佛‧蓋伯

華特・沙里斯（WALTER SALLES, 1955- , 巴西）

重要作品年表：

《高等藝術》（High Art, 1991）

《外國》（Foreign Land, 1995）

《別處》（Somewhere Else, 1996）

《午夜》（Midnight, 1998）

《摩托車日記》（The Motorcycle Diaries, 2004）

《中央車站》（Central Station, 1998, 巴西）

在巴西令人沮喪一模一樣的新工業城住宅區中，一個被世界折磨而疲累的退休老師勉強幫助一個小男孩尋父，喚起了她的友誼和責任感。沙里斯的電影是由葛勞伯·羅恰（Glauber Rocha）和瑞依·紀艾拉（Ruy Guerra）引導的六〇年代新電影運動後之巴西文藝中興的里程碑，他聰明地避開感傷老套；這裡，背光、無趣的環境，對稱的構圖，使得原本較傳統的寫實帶了風格化的形式主義。在這部和另二部與丹妮艾拉·湯瑪士（Daniela Thomas）合導的作品《外國》和《午夜》中，這位前紀錄片導演使用類型電影（黑色電影、公路電影、逃獄驚悚片、愛情片）來製造反映當代巴西社會、道德、經濟、政治的尖銳大眾娛樂。這對妙冤家的旅程始自里約的貧民窟，到公車站和充滿不適應流亡人士的破敗小鎮。老師代表了自我中心的隨機應變人士，小孩則代表未來的希望。沙里斯是耀眼的視覺風格家，他節奏有致的敘事充滿驚人的影像：如《外國》中高反差的黑白攝影賦予流落異鄉驚恐心靈的形象，《中央車站》則從沉鬱的色調和擁擠的特寫和淺焦鏡頭，逐漸開闊到鮮亮的色彩，和遼闊的景觀，更別提其納入宗教意象，含蓄也原則性地說明女主角的重生，從而指陳這位導演未來的潛力。

演員：

Fernanda Motenegro,
Vincius de Oliveria,
Marilia Péra,
Sôia Lira

佛娜妲·蒙特內格羅
文希厄斯·迪·奧利維亞
瑪莉里亞·佩拉
蘇亞·里拉

卡洛斯・索拉（CARLOS SAURA, 1932- , 西班牙）

重要作品年表：

《小流氓》（Los Golfos, 1960）

《狩獵》（La Caza, 1966）

《薄荷冷飲》（Peppermint Frappé, 1967）

《安娜與狼》（Ana and the Wolves, 1973）

《克麗亞》（Criá Cuervos, 1976）

《快！快！》（Deprisa, Deprisa, 1980）

《血婚》（Blood Wedding, 1981）

《魔術師的愛》（El Amor Brujo, 1986）

《黃金國》（El Dorado, 1988）

《卡蜜拉》（Ay! Carmela, 1990）

《沙維連納》（Sevillanas, 1992）

《情慾飛舞》（Tango, 1998）

《卡門》（Carmen, 1983, 西班牙）

　　佛萊明歌舞預演詮釋《卡門》劇中兩個情敵火辣對壘的
場面，這是索拉與編舞家安東尼‧加德斯（Antonio Gades）
合作的典型精緻舞蹈片（尚有《血婚》、《魔術師的愛》、
《沙維連納》、《情慾飛舞》），其特點如下：專注於排演，強
調活潑的民俗佛萊明歌音樂及舞蹈傳統，而不是比才受觀迎
卻很不西班牙的歌劇；還有用浪漫複雜的舞蹈背景來簡化名
著故事。索拉一逕著迷於傳統、歷史和幻想／人工化交錯的
真實。他早期在佛朗哥政權下拍的電影是陰沉的寓言劇（有
時是喜劇），探討壓迫的獨裁對生活各層面的影響：《狩獵》
中一群朋友打獵（在內戰的地點）卻因罪疚和犯罪浮上檯面
而分崩離析；《克麗亞》是一個小女孩不願接受父母雙亡的
事實，象徵過去仍籠罩著未來。為了躲避電檢，他作品的內
容都傾向含蓄、細膩和心理共鳴；佛朗哥死後，索拉的作品
變得明快，怪的是也較不政治起來。他近來的作品在影像上
都精雕細琢，用色彩、反影、陰影，和炫目熱情的姿態，造
成一種裝飾性——他似乎在為西班牙刻板印象的浪漫文化和
歷史背書，而不是質疑。

演員：
Antonio Gades,
Laura del Sol,
Christina Hoyos,
Paco de Lucia,
Juan Antonio Jimenez

安東尼‧加德斯
蘿拉‧迪‧索爾
克麗絲汀娜‧霍優斯
巴可‧迪‧路西亞
璜‧安東尼‧吉米納茲

約翰・塞爾斯（JOHN SAYLES, 1950- , 美國）

重要作品年表：

《七校友重聚》（Return of Secaucus Seven, 1979）

《李安娜》（Lianna, 1982）

《少女生涯原是夢》（Baby It's You, 1983）

《外星來的兄弟》（The Brother from Another Planet, 1984）

《暴動風雲》（Matewan, 1987）

《陰謀秘戰》（Eight Men Out, 1988）

《希望之城》（City of Hope, 1991）

《人魚傳奇》（The Secret of Roan Inish, 1994）

《致命警徽》（Lone Star, 1995）

《帶槍者》（Men with Guns, 1997）

《混沌境》（Limbo, 1999）

《求子心切》（Casa de los babys, 2003）

《激情魚》（Passion Fish, 1993, 美國）

肥皂劇明星瑪麗・麥多奈爾（Mary McDonnell）因意外半身癱瘓後，一直苦澀地處在退隱狀態。這裡她和住在家中的護士聊天，是典型的友誼意象。就文本而言，這部電影遠比這意象複雜，它是剝削病痛通俗劇的變奏，那種剝削劇就是瑪麗成名的工具。但本片丟棄了通俗劇的老套，專注在她心理的創傷上，末了她的厭世心情解除，因為她看到了護士的痛苦：護士是戒毒中的癮君子，女兒還被託管。塞爾斯並不過分彰顯故事的女性主義或種族主義成分，反而準確地描繪這對朋友顛跛地往前邁入新生活過程中，面臨的社會、文化、經濟因素（瑪麗後來的重生因為她開始了對攝影的興趣，為拍照旅行到海灣，脫離了禁閉在屋裡的生活）。塞爾斯一再顛覆類型傳統：青少年愛情（《少女生涯原是夢》）、科幻（《外星來的兄弟》）、西部片（《暴動風雲》）、體育片（《陰謀秘戰》）、偵探懸疑（《致命警徽》），他執迷於美國的政治、歷史脈絡，使他的角色行為說明了社會對種族、性別、階級和金錢的分別。他是個傑出的編劇，長於尖銳敏捷的對白，以及各種不同關聯角色的複雜敘事結構。爾近在視覺上也愈發胸有成竹，喜用長而迂迴的攝影機運動，來連結角色的因果關係，製造類型的圖像象徵，因此為他的主角抵禦不義的情節罩上史詩或神話的層面。

演員：
Mary McDonnell,
Alfre Woodard,
Vondie Curtis-Hall,
David Strathairn,
Angela Bassett

瑪麗・麥多奈爾
亞佛・伍達
馮狄・寇蒂斯-郝爾
大衛・史楚達恩
安吉拉・巴賽

厄尼斯·B·休沙克和梅里安·C·古柏

（ERNEST B. SCHOEDSACK and MERIAN C. COOPER, 1893-1979, 1893-1973, 美國）

重要作品年表：

《草》（Grass, 1926）

《張》（Chang, 1927）

《四羽毛》（The Four Feathers, 1929）

《藍哥》（Rango, 1931）

《最危險的遊戲》（The Most Dangerous Game, 1932）

《金剛之子》（Son of Kong, 1933）

《獨眼怪醫生》（Dr. Cyclops, 1940）

《巨猩喬揚》（Mighty Joe Young, 1949）

《金剛》（King Kong, 1933, 美國）

大猿人從叢林跑出來，為了愛一個尺寸很小的費·蕊（Fay Wray），逃到世界最高的建築頂上來抵抗戰鬥機。休沙克和古柏兩人創造了所有怪物片的老祖先，值得在影史上記下一筆。休沙克前為攝影師，古柏前為探險家轉為製片，兩人先合作拍種族紀錄片《草》、《張》（分別是拍攝波斯遊牧人和邏羅族人題材），然後才拍了由殖民主義小說改編的《四羽毛》。他倆對冒險及探索片特別感興趣，《金剛》故事前半部誇大的神秘島探險：當大猩猩和多種危險的大恐龍出來後，因為威利斯·歐布萊恩（Willis O'Brien）卓越的模型攝影，整部電影才活起來。在金剛短暫佔領二十世紀城市代表時，悲愴的聲調揚起：高貴的野蠻人觀念，被人類短視的機會主義和他自己也說不清對比他小那麼多的金髮女子的性慾望（「是美女殺了野獸」），壓迫成辛酸和詩意的結果，使金剛搖動痙攣式的動作，和那些宛如木頭的演員也變得沒那麼糟糕。古柏後來在幫福特製片，休沙克則在拍了令人困擾變態的《最危險的遊戲》後，嘗試再重複成功的公式，拍了《金剛之子》和《巨猩喬揚》；兩片均未達到《金剛》那樣的成功。

演員：
Fay Wray,
Robert Armstrong,
Bruce Cabot,
Frank Reicher,
Sam Hardy,
Noble Johnson

費·蕊
勞勃·阿姆斯壯
布魯斯·卡波
法蘭克·雷契爾
山姆·哈蒂
諾伯·強森

保羅・許瑞德（PAUL SCHRADER, 1946- , 美國）

重要作品年表：

《藍領階級》（Blue Collar, 1977）

《魔鬼的抉擇》（Hardcore, 1978）

《豹人》（Cat People, 1981）

《三島由紀夫傳》（Mishima, 1985）

《登龍有術》（Light of Day, 1987）

《紅色八爪女》（Patty Hearst, 1988）

《迷情殺機》（The Comfort of Strangers, 1991）

《迷幻人生》（Light Sleeper, 1992）

《苦難》（Affliction, 1997）

《自動對焦》（Auto Focus, 2002）

《美國舞男》（American Gigolo, 1980, 美國）

牛郎李察·基爾（Richard Gere）對鏡自戀，分割的反影暗示了他性格被困難和矛盾所擾，這種美學風格嚴謹地刻劃許瑞德有關無辜男子被控謀殺的冤情，以及他出賣肉體乃至與真愛疏離的寓言，只有在他終於承認他對已婚婦人的真心，得到她挺身而出的不在場證明，他才達到自我認知的光輝。許瑞德原是影評人兼編劇，近幾年卻拍了美國最個人化的電影。從小信奉喀爾文教派，主張捐棄感官享樂，他卻一再透過痛苦、孤獨、自毀主角的經驗，回到罪惡和贖罪的主題。他喜歡在電影中引用別的電影，其中最常用的母題是墮入地獄，此外紅色與鏡影、疏離、困境的意象也不時出現。有時我們感到電影好像也有分裂人格，一會兒是暴力血腥，一會兒卻是沉靜的視象。他耀眼的風格化佈景、佈光和構圖、攝影，卻是出自簡約的微現主義。《魔鬼的抉擇》對比著郊區宗教的清教徒觀念和都市的性工業，《三島由紀夫傳》在單色和彩色、紀錄片段和表現式的片廠人工化之間穿梭來回；《紅色八爪女》取景於黑暗、禁閉式的衣櫥，此外卻全是陽光充足的外景。許瑞德是知識分子，是美學家，他把他的懷疑、慾望、恐懼和困惑編組成發人深省的成人娛樂，成績相當正面。

演員：
Richard Gere,
Lauren Hutton,
Hector Elizondo,
Nina Van Pallandt,
Bill Duke

李察·基爾
羅蘭·赫頓
海克特·伊利桑多
妮娜·凡·帕蘭德
比爾·杜克

馬丁・史可塞西（MARTIN SCORSESE, 1942- , 美國）

重要作品年表：

《殘酷大街》（Mean Streets, 1972）

《再見愛麗絲》（Alice Doesn't Live Here Anymore, 1974）

《紐約，紐約》（New York, New York, 1977）

《蠻牛》（Raging Bull, 1980）

《喜劇之王》（The King of Comedy, 1983）

《下班以後》（After Hours, 1985）

《基督最後的誘惑》（The Last Temptation of Christ, 1988）

《四海好傢伙》（GoodFellas, 1990）

《純真年代》（The Age of Innocence, 1993）

《賭城風雲》（Casino, 1995）

《達賴傳》（Kundun, 1997）

《計程車司機》(Taxi Driver, 1976, 美國)

「你在跟我說話嗎？」計程車司機勞勃‧狄‧尼洛（Robert De Niro）在房間對著鏡子自言自語，他正在練習身上藏的武器，準備到紐約街上去清除惡棍，為民除害。他裸露的上身象徵了他禁慾式的瘋狂自我形象，而分裂的鏡象更反射了他分裂的人格（既是道德救主，又是殺人犯），以及他對世界的單薄看法。史可塞西是美國近代在視覺上最強烈的導演，既是個表現主義者，也是個大影迷。他迷戀於紐約生動的街頭文化，卻絕不是社會寫實者。他殫精竭慮地使用長而複雜的移動攝影、短促的剪接，也小心控制色彩、佈景、道具、音樂，引領我們到他驚恐、輕率又備受困擾的主角內心，也一路向過去他愛的電影致敬。他的主角大多是對性欠缺安全感、憎惡女人、急於要人尊敬、又可以行使暴力者，而他的天主教背景使他認定，這些具備人性——因為他們的精力、野心、磨難和困惑——的主角終將得到救贖。的確，當他專注於「善良」的主角時（比方基督和達賴），他的電影便似乎缺乏戲劇中心。有時，他的形式會過度搶戲，如《金錢本色》（The Color of Money）、《賭城風雲》、《恐怖角》（Cape Fear），但在他諸多傑作（《計程車司機》、《紐約，紐約》、《蠻牛》、《喜劇之王》、《純真年代》）中，形式與內容合得有想像力，將銀幕世界造成主角內心受磨難的準確形象。

演員：
Robert De Niro,
Cybill Shepherd,
Jodie Foster,
Harvey Keitel,
Peter Boyle,
Albert Brooks

勞勃‧狄‧尼洛
西碧兒‧薛佛
茉蒂‧佛斯特
哈維‧凱托
彼得‧鮑爾
亞伯‧布魯克斯

雷利・史考特（RIDLEY SCOTT, 1937- , 英國／美國）

重要作品年表：

《決鬥者》（The Duellists, 1977）

《異形》（Alien, 1979）

《黑魔王》（Legend, 1986）

《情人保鑣》（Someone to Watch Over Me, 1987）

《黑雨》（Black Rain, 1989）

《末路狂花》（Thelma and Louise, 1991）

《哥倫布傳》（1942: Conquest of Paradise, 1992）

《巨浪》（White Squall, 1996）

《魔鬼女大兵》（GI Jane, 1997）

《銀翼殺手》（Blade Runner, 1982, 美國）

洛杉磯，2019年：警探哈里遜・福特（Harrison Ford）追捕外太空潛逃來的複製機器人，他穿過灰暗、霓虹燈閃亮的街道，穿過龐克族、宗教教士，還有舉著亮光傘擋永遠下不停雨的行人。史考特改編普立浦・K・狄克（Philip K. Dick）的科幻黑色小說〈機器人會夢到電動羊嗎？〉（Do Androids Dream of Electric Sheep?），主角是一個疲憊世故的警探，但電影真正的主角是末世都會的精采建築設計，史考特出身自佈景設計和廣告導演，他酷愛驚人雄偉的視覺，從《異形》的巨大陰暗的太空船，和醜陋的太空怪物，到《黑雨》的東京建築，到《末路狂花》的碑谷古老峭壁。他往往忽略真正的人（《銀翼殺手》那個不幸的複製人是他最令人同情的角色之一）及敘事的一致或合理性。他的才能展現在美術上，喜歡大景觀、巍峨的佈景、背光，並且利用陽光、雨霧和陰影來製造戲劇氣氛，強調暴力的遭遇和有力的動作情節。他較小而親切的黑色驚悚片《情人保鑣》利用高度風格化的曼哈頓高級公寓做為主景，反映社交名媛與布魯克林警察愛人間社會和經濟地位之鴻溝。這一點使這片比其他史考特美麗吸引人但似乎空泛誇大的作品有價值。近年，《巨浪》和《魔鬼女大兵》甚至連基本的視覺吸引力也沒了。

演員：

Harrison Ford,
Rutger Hauer,
Sean Young,
Edward James Olmos,
Darryl Hannah,
M. Emmet Walsh

哈里遜・福特
魯格・豪爾
西恩・楊
愛德華・詹姆斯・歐摩斯
黛若・漢娜
M・艾米特・華許

烏斯曼・山班內（OUSMANE SEMBENE, 1923- , 塞內加爾）

重要作品年表：

《巴隆・撒黑》（Borom Sarret, 1963）

《尼阿葉》（Niaye, 1964）

《黑女孩》（Black Girl, 1966）

《匯票》（The Money Order, 1968）

《塔歐》（Taaw, 1971）

《雷神》（Emitai / God of Tnunder, 1972）

《人們》（Ceddo / The People, 1976）

《提雅羅葉營》（Camp Thiaroye, 1988）

《古沃：二十一世紀的非洲神話》（Guelwaar: An African Legend for the 21st Century, 1992）

《詛咒》（The Curse / Xala, 1974, 塞內加爾）

　　達卡的商人與太太之一吵架，自從他第三次婚姻之夜成為性無能以來。他發現自己的家庭、社會、經濟狀況都面臨危機。寫實卻含蓄聰明的影像指向法國多年統治所殘留的中產矯飾：他們的衣著和太太的假髮顯現他們早已將非洲傳統置之腦後，雖然丈夫仍訴諸巫醫來治療其所受之「詛咒」。小說家山班內被尊為撒哈拉電影之父，致力於用戲劇及喜趣來探討歐洲殖民造成的政治和文化認同現象。《塞多》（Ceddo, 十八世紀村民抗拒信奉回教和基督教）和《提雅羅葉營》（二戰時非洲人被征召為法國人打仗的文化轉變悲劇），都是受新寫實主義流風和傳統敘事影響，對非洲社會被歐洲人塑造和剝削做分析。《匯票》（對官僚之嘲諷）和《雷神》（村民漫無章法地抵禦白人統治之剝削）和《詛咒》都呈現山班內嚴肅的企圖，並且以喜劇方式，大肆嘲弄上層人如何偽善地對腐敗的前統治者有樣學樣，以及老派分子如何依循現代無情效率的條件下，拒絕抵抗壓迫他們的人。山班內的影像犀利淺白，切中要點，故事機智生動，絕不往粗淺的滑稽描繪上掉份。

演員：
Thienro Leye,
Seun Samb,
Younousse Seye,
Dieynaba Dieng

提安洛・勒葉
賽恩・山姆
尤奴賽・賽耶
狄安那巴・狄恩

麥克・山奈特（MACK SENNETT, 1880-1960, 美國）

重要作品年表：

《火災鈴響時》（When the Fire Bells Rang, 1912）

《梅寶的愛人們》（Mabel's Lovers, 1912）

《班鎮警察》（The Bangville Police, 1913）

《新指揮》（The New Conductor, 1913）

《梅寶犯大錯》（Mabel's Awful Mistake, 1913）

《速度女王》（The Speed Queen, 1913）

《速度國王們》（The Speed Kings, 1913）

《梅寶開車記》（Mabel at the Wheel, 1914）

《出浴美人》（A Bathing Beauty, 1914）

《梅寶奇遇記》（Mabel's Strange Predicament, 1914）

《蒂莉的羅曼史》（Tillie's Punctured Romance, 1914）

《基史東警察》（The Keystone Cops, 美國）

　　洛杉磯郊外艷陽高照的住宅區，二十世紀初期的混亂場面。警察掛在電線上，或坐在車禍旁邊，一個司機站在他纜車的車頂上，一個老水手瞪著攝影機，畫面旁邊還有一塊攝影的反光板。這是一幀公關照片，因為並沒有任何影片名為《基史東警察》。這也沒關係，因為麥克‧山奈特的喜劇相當標格化，這個影像即是典型的、瘋狂的無政府混亂狀態以及動作的鬧劇。山奈特出身自雜耍劇團，也任演員（他曾為葛里菲斯工作，在設立自己的基史東公司前，曾主導Biograph公司的喜劇小組），他毫不在意故事、風格、意義：他在外景拍的短劇速度都很快，宛如即興做出，多半都從小而簡單的概念，不可避免地一直衝撞到毀滅性的瘋狂追逐，其中有撞車，有跌跌撞撞的笨瓜、鬥雞眼的傻子、美麗的少女，以及絕不缺席的無能警官。做為導演和製片，他不斷地和好萊塢最具才能的一些藝人合作，如梅寶‧諾曼（Mabel Normand）、胖子阿巴柯（Fatty Arbuckle）、哈洛‧羅德（Harold Lloyd）、哈利‧藍登（Harry Langdon）、葛羅麗亞‧史璜生（Gloria Swanson），和卓別林。不過，他很少超出滑稽畫和漫畫式地記錄惡作劇的範圍。他擅長速度，時間精確，剪接也快速。不過這位早期電影開拓者的保守態度使他不能因應有聲時代的來臨。事實上，到一九二〇年代中期時，他已經被基頓、卓別林、羅德遠遠拋在後面。他的影片至今看來仍因其狂亂的活力而值得玩味，他們也見證了好萊塢初始的魅力。

唐・西格（DON SIEGEL, 1912-1991, 美國）

重要作品年表：

《十一號監獄大暴動》（Riot in Cell Block II, 1954）

《掠屍者的侵襲》（Invasion of the Body Snatchers, 1956）

《娃娃臉大盜》（Baby Face Nelson, 1957）

《搜查網》（The Line-Up, 1958）

《地獄英雄》（Hell is for Heroes, 1962）

《狂龍怒虎一嬌鳳》（The Killers, 1964）

《牡丹花下》（The Beguiled, 1970）

《緊急追捕令》（Dirty Harry, 1971）

《大盜查理》（Charley Varrick, 1972）

《神槍手》（The Shootist, 1976）

《逃出生天》（Escape from Alcatraz, 1979）

《獨行鐵金剛》（Coogan's Bluff, 1968, 美國）

亞利桑納州來的警探克林·伊斯威特到紐約追捕逃獄犯人，與當地警察起了衝突。唐·西格的強悍警匪片幽默地將警察比為牛仔，在水泥做的東部城市大峽谷中追捕獵物。他的主角是典型的邊緣人，很有自信地對抗周遭的社會：不僅是逃犯兇手，也是整個社會（紐約在伊斯威特眼中是墮落色情、怠情嬉皮，以及傲慢敵意的天堂），以及那些什麼都得照規矩來的紐約警察。西格自己也是好萊塢邊緣人，許多年都只能拍小成本B級片，如《大竊賊》（The Big Steal）、《十一號監獄大暴動》、《娃娃臉大盜》、《搜查網》，他永遠對大資源以及伴隨來的成功不怎麼舒服，即使贏得創作自由後，仍堅持他和伊斯威特拍的那種老派動作片，如《大盜查理》和《神槍手》。他的風格改變很少：構圖和剪接均古典乾淨，和他的故事一樣直截了當。他的不含理想卻專業化的英雄喜歡用暴力行動而非言語來表達他們的挫折，他對抗的世界也是粗略幾筆帶過。但是，西格也可以非常細膩：《掠屍者的侵襲》是一部有關妥協同流合污的寓言式科幻片，《緊急追捕令》是對自以為正義的種族歧視的曖昧研究，《逃出生天》則是嚴謹討論決心不夠的問題，《神槍手》更在對約翰·韋恩和西部片傳統致敬中透露出抒情氣息。

演員：
Clint Eastwood,
Lee J. Cobb,
Susan Clark,
Tisha Sterling,
Don Stroud,
Betty Field

克林·伊斯威特
李·J·柯布
蘇珊·克拉克
提夏·史特林
唐·史楚德
貝蒂·菲爾德

勞勃・西德麥克（ROBERT SIODMAK, 1900-1973, 德國／美國）

重要作品年表：

《禮拜天的人》（Menschen am Sontag, 1929）

《吸血鬼之子》（Son of Dracula, 1943）

《聖誕假期》（Christmas Holiday, 1944）

《嫌疑犯》（The Suspect, 1945）

《哈瑞舅舅》（Uncle Harry, 1945）

《螺旋梯》（The Spiral Staircase, 1945）

《繡巾蒙面盜》（The Killers, 1946）

《黑鏡》（The Dark Mirror, 1946）

《城市的呼喚》（Cry of the City, 1948）

《血海鴛鴦》（Criss Cross, 1948）

《約登的檔案》（The File on Thema Jordan, 1949）

《紅海盜》（The Crimson Pirate, 1952）

《幽靈女子》（Phantom Lady, 1944, 美國）

　　女秘書扮成一個騷女，與一個爵士鼓手調情，她以為他可以幫她找兇手。很快這位鼓手就被她挑逗得興奮起來，為她單獨表演一手，舖陳到高潮式的性暗示。這裡樂團的表現主義式意象——仰角鏡頭，流汗的特寫，舉起有陽具象徵的喇叭，用狂熱的快速剪在一起——最後抽象式地崩潰。西德麥克是黑色電影最風格化的導演之一，原是德國移民，善用陰影、燈光，不像佛立茲·朗去表達宿命的世界觀，而是探索主角困頓狂亂的心理狀態。因此，他的驚悚片中往往佈滿了一種少見的寬容。那些緊張懸疑的敘事，如《嫌疑犯》、《哈瑞舅舅》、《繡巾蒙面盜》、《血海鴛鴦》、《約登的檔案》中，都是帶同情的眼光，觀看那些端正的普通人如何因為愚蠢的浪漫迷戀沖昏頭而捲入犯罪中。《幽靈女子》、《螺旋梯》和《黑鏡》中的兇手都不是為了貪婪或惡意去謀殺，反而他們都是精神分裂或對世界的不完美有一份病態的不滿。即使在外景拍攝的驚悚片《城市的呼喚》中，西德麥克用黑和白的大衣於警探和他現在是罪犯的老友，來暗示他們不過是命運的正反兩端。黑色電影是他的拿手。雖然在別的類型和風格中他也表現得相當有才氣（像活力充沛的鬥劍片《紅海盜》），但唯有他在四〇年代的表現主義罪犯片能將他的形式和內容呈現完美的結合。

演員：
Ella Raines,
Franchot Tone,
Alan Curtis,
Thomas Gomez,
Elisna Cook Jr,
Fay Helm

艾拉·雷尼絲
法蘭炯·湯
亞倫·寇蒂斯
湯瑪士·戈梅茲
小艾里沙·庫克
費·海姍

道格拉斯・塞克（DOUGLAS SIRK, 1900-1987, 德國／美國）

重要作品年表：

《第九交響樂》（Schlussakkord, 1936）

《到新海灘去》（To New Shores, 1937）

《錦城歌聲》（Meet Me at the Fair, 1952）

《帶我進城》（Take Me to Town, 1953）

《我願》（All I Desire, 1953）

《地老天荒不了情》（Magnificent Obsession, 1954）

《深鎖春光一院愁》（All That Heaven Allows, 1955）

《苦雨戀春風》（Written on the Wind, 1956）

《碧海青天夜夜心》（The Tarnished Angels, 1957）

《戰地情鴛》（A Time to Love and a Time to Die, 1958）

《春風秋雨》（Imitation of Life, 1958, 美國）

黑人少女假裝自己是白人，愉快地和追求者交談，她那自我犧牲、深愛她卻被她嫌棄的母親卻躲在陰影裡看她。母親是在一個熱愛工作卻忽略女兒的善良演員家中幫佣，這是塞克著名的《春風秋雨》，一個以心碎的母愛為煽情工具的通俗劇，背後卻是對種族主義和物質慾望如何使人生活虛空、疏離摯愛和自我的批判。塞克雖然拍的是不為知識分子看重的通俗劇，但他對美國夢背後不義的警語，以及對弱勢族群的同情，使他一直拍出動人心弦又發人深省的電影。為了掩藏他對當代風氣的悲觀看法，他刻意將電影拍得光彩奪目，用當紅的魅力明星，渲染悲劇扭曲及反諷性，並且色彩誇張地突出人工化的戲劇效果，企圖分散對他真正意圖的注意力。構圖複雜，圖中有圖，鏡象和裝飾性的道具充斥（如此圖中的百葉窗掩映著表裡不一的女兒），暗示雙重生活，以及許多隱藏的動機和象徵。《苦雨戀春風》中，丈夫因為性無能而嗜酒，與妻子及正直的好友反目，他的情況由一個在醫院外的小男孩瘋狂地搖玩具馬暗示（宛如手淫），而他那個自暴自棄的妹妹更擁抱做為陽具象徵的父親油井模型來說明她的放浪形骸。塞克的天才不單是突破通俗劇的傳統，更在他超越、轉化、精緻這些傳統。

演員：
Lana Turner,
John Gavin,
Susan Kohner,
Juanita Moore,
Sandra Dee,
Troy Donahue
Mahalia Jackson

拉娜・透納
約翰・蓋文
蘇珊・柯納
黃尼塔・摩爾
仙杜拉・蒂
脫挨・唐納荷
瑪哈莉亞・傑克森

維克多・史周斯楚姆（VICTOR SJÖSTRÖM, 1879-1960, 瑞典）

重要作品年表：

《英吉柏格・何曼》（Ingeborg Holm, 1913）

《有一個男人》（Terje Vigen, 1917）

《歹徒和妻子》（The Outlaw and His Wife, 1918）

《英格瑪的兒子們》（Ingmarssönerna, 1919）

《桑多米爾寺》（The Monastery of Sendomir, 1920）

《老爺》（Mästerman, 1920）

《幽靈馬車》（The Phantom Carriage, 1921）

《愛的考驗》（Love's Crucible, 1922）

《吃耳光的人》（He Who Gets Slapped, 1924）

《紅字》（The Scarlet Letter, 1926）

《紅袍下》（Under the Red Robe, 1937）

《風》（The Wind, 1928, 美國）

溫婉貞潔的東部女子莉莉安・吉許探訪中西部的親戚，碰到她的牛仔表嫂磨刀霍霍為牛剝皮，感到自己很不受歡迎。史周斯楚姆善於透過圓融低調的通俗劇、自然的象徵主義和飽滿的表現主義來表達心理不安和折磨，他的傑作《風》裡，吉許浪漫的幻想一再被開墾者生活的困頓，以及沙漠所侵蝕：僅在她自衛手刃了一個強暴者，她才看到（或狂想？）暴風雨捲走了她掩埋屍體的黃沙，終於轉而接受她原先鄙視的溫柔丈夫。史周斯楚姆用大自然——景觀、光線、天氣、季節——的詩意啟人情感的方法來反映角色的脆弱、孤獨和內在煎熬，來自他在祖國瑞典拍的電影（《有一個男人》、《歹徒和妻子》、《幽靈馬車》是其中佼佼者），但他後來到了好萊塢短暫工作也並未寶刀老矣，仍是不求妥協。的確，《風》從觀察入微的喜劇不著痕跡地變成史詩悲劇（吉許的歇斯底里來自性壓抑，由夢般的鏡頭拍攝一匹馬在暴風雨中飛馳而過來表現），非常令人印象深刻。無論在田園戲劇如《歹徒和妻子》和《紅字》，或世故地描述一個受虐的馬戲班小丑的《吃耳光的人》，慾望、罪疚和救贖都是一再出現的主題。他的作品多已散失，不過僅剩的幾部都驗證他是默片大師。

演員：
Lillian Gish,
Lars Hanson,
Montague Love,
Dorothy Cumming,
Edward Earle,
William Orlamond

莉莉安・吉許
拉斯・韓森
蒙塔格・洛夫
桃樂西・康明
愛德華・艾爾
威廉・歐拉蒙德

塔德‧索龍茲（TODD SOLONDZ, 1960- , 美國）

重要作品年表：

《恐懼焦慮與憂鬱》（Fear, Anxiety and Depression, 1989）

《快樂》（Happiness, 1999）

《說書人》（Storytelling, 2001）

《歡迎到娃娃屋》（Welcome to Dollhouse, 1995, 美國）

平庸的女學童生氣地對著浴室鏡子看恐怖的青春期。庸俗的亮麗色彩，和她被寵壞妹妹的小紗裙一樣，說明她中產家庭父母對和諧和快樂的期待，卻反諷地對比著她的不快樂。這只是索龍茲的第二部電影，但和他接下來更具苦澀性的《快樂》合併來看，他已建立自己為美國夢魘的紀實者。他的角色永遠是孤獨、失落，對自己命運不滿，經常得徒勞辛苦地與不公平的生活奮鬥。這裡這個小女孩被家庭和同學忽略和欺負，迫切地想和一個少年犯交朋友，他卻一直威脅要「強暴」她（其實兩人都不明白什麼是強暴），結果卻發現，他的生活比她的更糟。索龍茲混雜了悲劇、黑暗的嘲諷，以及半反諷的肥皂劇風格，呈現一個審慎不苟言笑的視覺風格：他用固定不動的鏡頭瞪著那些看來非常不快樂的角色，他們努力勇敢的面對，認知自己在社會、性和心理方面的苦難，卻不知如何向別人表達清楚的情緒。《快樂》開場於一對情人扭曲的臉部特寫，他們努力搜索枯腸想話來和緩他們的分手，後來終究是殘酷結果。不過索龍茲堅持他的角色缺憾都可被理解同情。《快樂》那場戀童症父親冗長痛苦對青少年期兒子的告白，無論在編劇、表演和導演上都採取不那麼歇斯底里的平靜手法，使我們既瞭解他的痛苦，也感覺到他對兒子真誠的愛。

演員：

Heather Matarazzo,
Brendan Sexton Jr.,
Daria Kalininia,
Mathew Faber

海瑟・瑪塔拉若
小布蘭登・塞斯東
達莉兒・卡莉妮妮亞
馬修・費柏

史蒂芬・史匹柏（STEVEN SPIELBERG, 1947- , 美國）

重要作品年表：

《飛輪喋血》（Duel, 1971）

《橫衝直撞大逃亡》（The Sugarland Express, 1974）

《大白鯊》（Jaws, 1975）

《法櫃奇兵》（Raiders of the Lost Ark, 1981）

《外星人》（ET: The Extra-Terrestrial, 1982）

《太陽帝國》（Empire of the Sun, 1984）

《紫色姊妹花》（The Color Purple, 1985）

《虎克船長》（Hook, 1991）

《侏儸紀公園》（Jurassic Park, 1993）

《辛德勒的名單》（Schindler's List, 1993）

《勇者無懼》（Amistad, 1997）

《拯救雷恩大兵》（Saving Private Ryan, 1998）

《第三類接觸》（Close Encounters of the Third Kind, 1977, 美國）

科學家們，還有一個小男孩，共同見證外星人的抵達地球。巨大又燦爛的太空母艦證明了史匹柏一向對機械及奇觀的著迷，過去尚沒有一個導演能如他，將大家看不起的小類型，如科幻、怪物，以及冒險片集，提升到大賺錢的大製作，但是大家對他作品的反應才是他的典型特色。他有本能把那些陌生的事物帶到我們熟悉的世界來，無論是處理「他者」（如《飛輪喋血》那個看不見司機的卡車，《大白鯊》的巨鯊，《外星人》中醜陋卻善良的外星人，或《侏羅紀公園》的恐龍）成為電影的雲霄飛車效果，或是無止境的英雄主義（如《辛德勒的名單》、《拯救雷恩大兵》），他都能讓觀眾目瞪口呆。在視覺上他努力在構圖上製造驚奇：巨大的怪物和機器、無垠的空間景觀，使我們認同的主角都相形卑微渺小。精采駭人的動作場面之後，總是有短暫的平靜，容許一點點暴風雨前的懸疑寧靜，或給我們（及角色）有機會消化一下剛剛目睹的奇觀。經常他也會在奇觀後提供較深及知識性的反應，不過雖然擁有眾多技術及市場資源，這位創作者只有在《第三類接觸》和三部二次世界大戰的電影中，才成功地呈現複雜、成人世界的經驗。

演員：
Richard Dreyfuss,
François Truffaut,
Teri Garr,
Melinda Dillon,
Bob Balaban

李察‧德瑞佛斯
法蘭蘇華‧楚浮
泰瑞‧卡兒
米琳達‧狄倫
鮑伯‧巴拉班

維拉狄斯勞・史達爾維茲（WLADISLAW STAREWICZ, 1892-1965, 波蘭／法國）

重要作品年表：

《美麗劉康妮達》（The Beautiful Leukanida, 1911）

《草蜢和螞蟻》（The Grasshopper and the Ant, 1911）

《攝影師之復仇》（The Cameraman's Revenge, 1911）

《蜘蛛掌中》（In the Claws of the Spider, 1920）

《蛙國》（Frogland, 1922）

《黑白之戀》（Love in Black and White, 1923）

《鄉下老鼠，城市老鼠》（Town Rat, Country Rat, 1927）

《魔鐘》（The Magic Clock, 1928）

《狐狸故事》（The Tale of the Fox, 1930）

《吉祥物》（The Mascot, 1933）

《蝴蝶女王》（The Queen of the Butterflies, 1920, 法國）

　　帶著英雄氣質的剪影，螞蟻兵團扛著受傷同僚走進荒涼的大地。牠們的道具和動作頗像人類，但牠們仍是螞蟻。昆蟲學家轉為動畫工作者的史達爾維茲是個優秀的技匠，他用縮小的模型真實地複製昆蟲、動物、鳥、建築和景觀，細節豐富，也顯示一個古怪藝術家擁有對世界超現實嘲諷的尖銳視野。他的角色雖然在動作、野心、憂慮等情緒和仔細設計的衣服雖都具人性，但甚少故作感傷。在《攝影師之復仇》中，甲蟲和草蜢的姦情是因為一個偷窺者把多隻腳在蜜月旅館中擁抱的影片在電影院放映時所暴露。寓言式的《蛙國》則是兩棲動物對人之愚忠到處磕頭，還有一隻鸛鳥在旁吞噬牠們。他的故事全是慾望、貪婪和暴力的：《城市老鼠、鄉下老鼠》顯示鄉下佬沉迷於城市的墮落中，而《孤狸故事》則驚人地擁有上百個精心繪製的角色，敘述狡猾狐狸和驕傲獅子王之衝突。即使在《吉祥物》中混合了真人和一隻玩具狗迷失在巴黎的故事，牠最後捲入惡夢般的怪物大會中。史達爾維茲的藝術秘訣是他製造想像世界自成一格的能力，這是他真正的視野。

惠特・史迪曼（WHIT STILLMAN, 1952- , 美國）

重要作品年表：

《大都會》（Metropolitan, 1990）

《巴塞隆納》（Barcelona, 1994）

《迪斯可之末日》（The Last Days of Disco, 1998, 美國）

一九八○年代早期的紐約夜總會，那些尚不世故的男女在閑話八卦，女孩毫不遮掩地說起她的朋友，說她拒絕了酗酒男人，但一定在治療性病。史迪曼是當代美國片的怪胎，他尖銳和滲出溫情的喜劇充斥了精采的對白（而不是一般的鬧劇和笑劇），主角多半是生活優沃、受過良好教育的年輕專業人員，在這部和其他低調電影的敘事上，他似乎更接近法國導演侯麥（除了伍迪‧艾倫以外，不過史迪曼並不喜歡強調單句的笑話，而專注探索自我形象與現實、言論與行動、動機和結果之間的鴻溝）。雖然有人以為他太重對白而輕視覺，但他準確的時空感卻十分能製造氣氛（如《大都會》中曼哈頓時髦男女好去的酒店和酒吧，《迪斯可之末日》中雅痞常去的低俗學生餐廳和亮麗迪斯可的對比）。他也喜歡用不和諧及超現實的影像來壓低角色的虛矯，像此處，這些時髦男女身旁卻坐了一個像穿馬戲班戲服的朋友。在《巴塞隆納》裡，一個角色著迷於讀《聖經》，卻獨自在公寓裡，對著葛倫‧米勒（Glenn Miller）的音樂心不在焉地舞著。史迪曼古典式的對人的研究證明，視覺風格不需大鳴大放才有效果。

演員：
Kate Beckinsale,
Chloe Sevigny,
Mackenzie Astin,
Matt Keeslar,
Chris Eigeman

凱特‧貝金塞儞
克羅伊‧塞維尼
麥坎吉‧艾士汀
馬特‧基斯拉
克里斯‧艾吉曼

奧立佛・史東（OLIVER STONE, 1946- , 美國）

重要作品年表：

《薩爾瓦多》（Salvador, 1986）

《前進高棉》（Platoon, 1986）

《華爾街》（Wall Street, 1987）

《抓狂電台》（Talk Radio, 1988）

《七月四日誕生》（Born on the Fourth of July, 1991）

《門》（The Doors, 1991）

《誰殺了甘迺迪》（JFK, 1991）

《天與地》（Heaven and Earth, 1993）

《白宮風雲》（Nixon, 1995）

《上錯驚魂路》（U Turn, 1997）

《挑戰星期天》（Any Given Sunday, 1999）

《閃靈殺手》（Natural Born Killers, 1994, 美國）

一個謀殺犯用槍昭示他對世界的鄙視。後面的卡通畫背景僅是表現的設計，包括電影和錄影、黑白和彩色、前景或背景的投影放映、電視肥皂劇仿諷、仰角鏡頭、超快剪接，都被史東充分運用來控訴不道德只在乎獨家的媒體如何妖魔化、浪漫化甚至幫助一對年輕濫殺的叛逆情人的放縱行為。這些繁複爆炸性的影像擁有簡單的道德信念，是史東從《薩爾瓦多》和《前進高棉》後締造的典型特色。那兩部記錄美國捲入中南美和越南戰爭的電影與後來作品相比，顯得克制及聰明多了。史東一再碰觸大議題——戰爭、貪婪和權力如何腐蝕財經和政治圈，六○年代理想主義的消弭。問題是，他簡單化地分角色及行為於相反兩極，又喜歡用冗長及犬儒的態度來看陰謀掩蓋和貪污，呈現嚴肅、深度的分析，結果卻往往成為誇大、缺乏說服力的敘事。風格和戲劇上，他的後期作品都太繁重：他不喜歡簡單，偏重拼嵌的影像，於是故事紊亂破碎，強調寫實的通俗劇形式卻被誇大的角色、幻想、神秘的隱喻及不時蹦出的警語詞篇切割得零亂不堪。史東最大的弱點，是他不知對自己電影的重要性自嘲，即使一個小的驚悚劇如《上錯驚魂路》也要搞得花梢百出，荒謬絕倫，讓人覺得他對規格化的材料充滿優越感。

演員：

Woody Harrelson,
Juliette Lewis,
Robert Downey Jr.,
Tommy Lee Jones,
Tom Sizemore

伍迪・哈里遜
茱麗葉・路易斯
小勞勃・道尼
湯米・李・瓊斯
湯姆・希季摩爾

尚–馬利・史特勞普（JEAN-MARIE STRAUB, 1933- , 法國）

重要作品年表：

《不妥協》（Not Reconciled, 1965）

《歐森》（Othon, 1971）

《歷史教訓》（History Lessons, 1972）

《摩西和艾倫》（Moses and Aaron, 1975）

《佛丁尼／坎尼, 西西利亞！》（Fortini / Cani, Sicilia!, 1999）

《安娜‧瑪德琳娜‧巴哈紀事》

（Chronicle of Anna Magdalena Bach, 1968, 西德／義大利）

　　巴哈的音樂在教堂內演奏，這個鏡頭靜止而欠缺戲劇奇觀性，由史特勞普這個微現主義者和妻子丹妮艾爾‧惠葉（Danièlle Huillet）合拍，時間很長。樂器全是巴哈時代的，音樂家雖戴著假髮和著戲服，看起來卻很現代。其旁白評語全由不同的文本和書信彙集，腔調平板不驚，多是非職業演員（包括鍵琴家葛士塔夫‧里昂哈特 Gustav Leonhardt 飾演巴哈），在巴哈的實景拍攝，多半是長而不剪接的音樂表演實錄，當然結果是非傳統的傳記片。雖然巴哈的第二任妻子只是名義上的，我們不明瞭其情感，他們之間的愛不是由演員演繹情感，而是由音樂表達。的確，所謂「故事」只不過是她講述巴哈和贊助人溝通的艱苦生活。由此來看，這電影比較政治，就如同史特勞普的微現主義是一種促成思慮的激進美學手段。在改編自布萊希特作品的《歷史教訓》中，一個銀行家、律師、作家和退役軍人穿著古希臘袍卻在現代佈景中（這部電影不斷切至行駛過羅馬擁擠街道的汽車推軌鏡頭），討論凱撒王國經濟和政治現實如何被傳統歷史忽略。同樣的，改編自柯涅爾（Pierre Corneille）的《歐森》和荀白克的《摩西和艾倫》亦是除了現場實錄的表演外平淡無奇。簡言之，史特勞普高度要求觀眾以及知識性高揚的作品完完全全拒絕主流電影的真實幻象主義。

演員：
Gustav Leonhardt,
Christiane Lang,
Paolo Carlini,
Ernst Castelli

葛士塔夫‧里昂哈特
克麗絲提安‧朗
波洛‧卡里尼
恩斯特‧卡斯特里

普萊斯頓‧史特吉斯（PRESTON STURGES, 1898-1959, 美國）

重要作品年表：

《偉大的麥金堤》（The Great McGinty, 1940）

《七月聖誕》（Christmas in July, 1940）

《伊芙女士》（The Lady Eve, 1941）

《蘇利文遊記》（Sullivan's Travels, 1941）

《摩根溪之奇蹟》（The Miracle of Morgan's Creek, 1944）

《征服英雄萬歲》（Hail the Conquering Hero, 1944）

《哈洛‧狄寶達克之罪惡》（The Sin of Harold Dibbledock, 1946）

《疑神疑鬼》（Unfaithfully Yours, 1948）

《內向的金髮美女》（The Beautiful Blonde from Bashful Bend, 1949）

《棕櫚灘故事》（The Palm Beach Story, 1942, 美國）

發明家喬伊・麥奎亞顯然對其前妻克勞黛・柯貝十分生氣，其妻現在假裝是他的姊姊，千方百計要從百萬富翁的追求者魯迪・華利那裡哄騙金錢，她和華利，以及華利惡名昭彰的姊姊瑪麗・阿斯多三者顯然相處甚歡，而阿斯多是個想嫁給麥奎亞的公主，華利則顯得甚為迷惑。我們也是，被史特吉斯這個瘋狂的神經喜劇專家攪和地糊里糊塗。他的喜劇充滿了複雜荒謬的情節、爾虞我詐的連環套、錯誤認同的身份、狡猾多智的女人、遲鈍呆蠢的男人，和有錢的怪胎。史特吉斯自己也在富有的波希米亞式家庭長大，癖好希奇古怪的遊戲。他多半自己編劇，偏好用現實生活中難見的角色製造無關道德的情節（《棕櫚灘故事》中有一個滑稽粗魯又耳聾的香腸大亨，一個神秘的外籍花花公子誰也聽不懂他一口不存在的英語，意思只是說他不暸解阿斯多對他的推拒，還有一堆幼稚、不負責、嗜酒又亂舉槍的富翁）。史特吉斯著迷於色彩豐富又不大可能的對白、古怪瘋狂的行為，和混亂成一團的情節，視覺上而言，他的風格很少超越瘋狂的動作喜劇、花梢的影射，以及平鋪直敘、宛如站在舞台上讓攝影機錄下的角色對話。《偉大的麥金堤》、《蘇利文遊記》和《疑神疑鬼》都帶有表現主義的意味，但大多數時候他都將自己圈限在逃避色彩的豪華佈景中（比如此圖和《伊芙女士》），或者挖苦諷刺勞工階級的美國主義（如《征服英雄萬歲》、《內向的金髮美女》）。他的電影華采飛揚，活力充沛，使盡渾身原創性，難怪到了五〇年代他的創作力似乎已全數使盡了！

演員：
Claudette Colbert,
Joel McCrea,
Rudy Vallee,
Mary Astor,
Sig Arno,
William Demarest

克勞黛・柯貝
喬伊・麥奎亞
魯迪・華利
瑪麗・阿斯多
西格・阿諾
威廉・狄馬瑞斯特

鈴木清順（SUZUKI SEIJUN, 1923- , 日本）

重要作品年表：

《野獸之青春》（Youth of Beast, 1963）

《惡太郎》（The Bastard, 1963）

《關東浪子》（Kanto Wanderer, 1963）

《肉體之門》（Gate of Flesh, 1964）

《春婦傳》（Story of a Prostitute, 1965）

《暴力輓歌》（Fighting Elegy, 1966）

《殺手烙印》（Branded to Kill, 1967）

《流浪者之歌》（Zigeunerweisen, 1980）

《陽炎座》（Heat-Haze Theatre, 1981）

《夢二》（Yumeji, 1991）

《結婚》（Kekkon, 1993）

《新殺手烙印》（Pistol Opera, 2001）

《東京流浪客》（Tokyo Drifter, 1966, 日本）

　　一個黑社會流氓和敵對的黑幫談條件，他的老闆和一個秘書在聽——他們兩個後來都出賣了他：這是黑社會電影挺熟悉的背叛主題，但令人陌生的卻是背景古怪的大壁畫，和主角超乎現實水藍的西裝。鈴木多年來為日活公司拍了一大堆罪犯片和色情片，直到他厭倦了成功、自信和一成不變，於是開始大玩類型遊戲：混合荒謬的喜劇、誇張的美學（《肉體之門》設於戰後妓院，將仔細記錄的貧窮氣氛，混以俗麗以及充滿暴力及性虐待的表現手法）、鄙俗大膽的色彩和支離破碎的情節。接著荒誕的《殺手烙印》後，《東京流浪客》是他的傑作，點綴了許多黑幫片的傳統，打鬥打到一半，卻不交待，直接跳過去剪接，不說明劇情發展或角色動機；「嚴肅」的場面會被笑話干擾，西部牛仔式的酒吧滑稽混戰又和故事完全無關；憂鬱的主角帶著存在主義式的孤寂，卻一會又大唱起電影片名的歌。鈴木的視覺與劇情一般令人愕然，天氣隨時變幻，佈景故意人工化，一會濃墨重彩，一會淡白素雅，畫面中有畫面，超現實中帶著現代美術設計風：觀眾很難忘記結尾高潮那個全白夜總會，只飾以黑色鋼琴，和一個在柱子上的巨大甜甜圈雕刻，打著奇怪的光。可怪的是鈴木的佳作總能既有創意又是叫座的娛樂。

演員：
渡哲也、
松原智惠子、
吉田毅、
二谷英明、
江角英明

楊‧史文馬耶（JAN SVANKMAJER, 1934- , 捷克斯拉夫）

重要作品年表：

《最後技倆》（The Last Trick, 1964）

《自然歷史》（Historia Naturae, 1967）

《公寓》（The Flat, 1968）

《靈骨塔》（The Ossuary, 1970）

《無聊》（Jabberwocky, 1971）

《破洞、鐘擺與希望》（The Pit, the Pendulam and Hope, 1983）

《愛麗絲》（Alice, 1988）

《男性遊戲》（Virile Games, 1988）

《波希米亞史大林主義之死》（The Death of Stalinism in Bohemia, 1990）

《浮士德》（Faust, 1992）

《秘密縱樂者》（Conspirators of Pleasure, 1996）

《對白層次》（Dimensions of Dialogue, 1982, 捷克斯拉夫）

史文馬耶的死亡諷刺傑作中的溝通破裂：兩個黏土人物（可疑如政治人物）玩一個噁心的剪刀石頭布的變奏遊戲，互相誤解，直到很勉強地「同意」（鞋配鞋，刀配刀）筋疲力盡，舌頭從他們破爛的臉中吐出。史文馬耶是不折不扣的超現實主義者，好用熟悉的物體和影像並比在一起，造成聰明、惡夢般的效果。這是其三聯作品的第一部分，是由水果、蔬菜和廚房用具做成的頭，不斷吞噬及反芻，直到他們混合出膚色的元素；在《男性遊戲》中，則嘲諷英雄崇拜，足球球員嚴重犯規，包括肢解再黏回身體，最後開火車互駛進對方的口中，再把這個比賽帶至一個球迷的公寓中，該球迷顯然正在看電視這場比賽。史文馬耶快速如艾森斯坦式的蒙太奇將各種如黏土模型、木偶、人工製品、剪紙、繪畫和真人等素材的動畫組合在一起，結果是驚人如夢境卻又真實熟悉，反映了他對佛洛伊德、儀式和捷克冶金術傳統的興趣。他拍了這許多驚人的短片，卻也改編過路易斯·卡羅（Lewis Carroll）的《愛麗絲》和歌德的《浮士德》為長片，還有古怪、好笑地研究迷戀性幻想的《秘密縱樂者》。他驚人的想像力是形體的也是智慧的，既深具原創性，又在道德政治上做含蓄的顛覆，是現代電影少見的天才。

漢斯-傑根・西貝柏格（HANS-JURGEN SYBERBERG, 1935- , 德國）

重要作品年表：

《一個人需要多少土地？》（Scarabea, 1968）

《路維格的廚子》（Ludwig's Cook, 1972）

《卡爾・梅》（Karl May, 1974）

《華格納的告白》（The Confessions of Winifred Wagner, 1975）

《希特勒；一部德國電影》（Hitler; A Film from Germany, 1977）

《帕西法爾》（Parsifal, 1982）

《夜》（Die Nacht, 1984）

《夢》（Ein Traum, Was Sonst, 1990）

《路維格——純潔皇帝輓歌》

（Ludwig-Requiem for a Virgin King, 1972, 西德）

巴伐利亞怪異孤獨的皇帝做夢般坐在軍人、政客、公民和裸體妃子中間；背後顯然是人工的背景放映機裝造的浪漫華麗佈景。這個華美、片廠拍的作品是西貝柏格挖掘德國歷史和文化，製造出縱情、巴洛克的劇場式史詩戲劇（布萊希特風格），和如梅里葉一般的幻想。大量用交響曲和象徵性、音樂性的主題（華格納是聲帶主角，也成為一個角色），他這部混合浪漫主義和理性的電影，從路維格的美學理想到希特勒的民族主義狂熱，成為詭譎混雜意念、角色和意象的電影（希特勒跳著倫巴，俾斯麥騎摩托車，背景放著現代觀光客參觀路維格的夢幻城堡），經營全面的德國心靈地圖誌，既是心理、政治、歷史、反諷又是詩意的組合。攝影機很少動，每個鏡頭都很冗長（路維格在《崔斯坦和伊莎德》Tristan and Isolde 的音樂中沉沉睡去，人工的雪飄落在他身邊），但其豐富的喻意和多層次的影像卻救活了其電影，《路維格》是他德國三部曲的第一部，接著再記錄暢銷小說家卡爾‧梅（Karl May），再來就是更華麗和複雜的《希特勒》。西貝柏格對神話和意識型態的迷戀還有他雄偉的《華格納的告白》紀錄片，和片廠拍攝卻十分電影化的歌劇片《帕西法爾》。可惜他的電影野心對觀眾的挑戰太大，而他後來劇場式的作品很少公開放映。

演員：
Harry Baer,
Balthasar Thomas,
Peter Kern,
Ingrid Caven,
Peter Moland

哈瑞‧貝爾
巴瑟薩‧湯瑪士
彼得‧克爾恩
英格麗‧卡文
彼得‧莫蘭

昆丁‧泰倫汀諾（QUENTIN TARANTINO, 1963- , 美國）

重要作品年表：

《黑色追緝令》（Pulp Fiction, 1994）

《瘋狂終結者》（The Man from Hollywood episode from Four Rooms, 1995）

《黑色終結令》（Jackie Brown, 1997）

《追殺比爾 I, II》（Kill Bill, 2003-2004）

《霸道橫行》（Reservoir Dogs, 1991, 美國）

空的庫倉中，盜匪們在搶案不幸失敗後會面，雙方都相信對方出賣了幫派給警察，各自拔槍對峙著。這個場面既典型又過火，影迷出身的泰倫汀諾因為《霸道橫行》和《黑色追緝令》迅速成名，他用血腥、非道德及半喜劇的方式來處理傳統犯罪電影那些忠誠、背叛、專業精神、互相尊重之需求等主題。大家喜歡讀他編排暴力場面的爆發力和淋漓盡致的對白，經常聰明又不和諧地引喻流行文化（如《霸道橫行》開場，幾個幫派分子在做案前大談瑪丹娜的歌詞）。他更有趣的是，經常自創一格地用對話、色彩、服裝、佈景，將他的犯罪驚悚片變成半反諷的滑稽喜謔劇。他也用倒敘中再倒敘，以及打亂直線因果關係，來凸顯說故事的機制，讓觀眾可以由不同角度觀看、詮釋事件。《黑色追緝令》不斷重複對白及視覺風格有時流於自溺的花巧；《黑色終結令》卻發展出盜匪中的不榮譽主題，以成熟和撼人心弦的方式，謳歌年老孤獨者的最後機會。

演員：
Harvey Keitel,
Tim Roth,
Steve Buscemi,
Michael Madsen,
Chris Penn,
Lawrence Tierney

哈維・凱托
提姆・羅斯
史帝夫・巴斯切米
麥可・梅森
克里斯・潘
勞倫斯・提亞尼

安德列‧塔考夫斯基（ANDREI TARKOVSKY, 1932-1986, 蘇聯／法國）

重要作品年表：

《壓路機和小提琴》（The Steamroller and the Violin, 1960）

《伊凡的少年時代》（Ivan's Childhood, 1960）

《安德列‧盧布列夫》（Andrei Roublev, 1966）

《飛向太空》（Solaris, 1972）

《鏡子》（The Mirror, 1975）

《鄉愁》（Nostalghia, 1983）

《犧牲》（The Sacrifice, 1985）

《潛行者》（Stalker, 1979, 蘇聯）

演員：

Aleksandr Kaidanovsky,
Anatoly Solonitsin,
Nikolai Grinko,
Alisa Freindlikh

亞歷山大‧凱達諾夫斯基
安那托利‧索忍尼辛
尼可拉‧葛林柯
亞利安斯‧佛朗迪克

這張被思緒困擾的臉正跨過禁「區」，抵達一個讓祈禱者能得到回音的「房間」：他的荊棘頭冠和陰沉的氣氛是典型塔考夫斯基荒涼的「精神」藝術。他的史詩寓言完全是引喻的——這位作家教授（沒有名字，反映他們的隱喻身份）行走於一個警察國家來尋求意義和救贖——專注於輕描淡寫的藝術家、知識分子和神秘分子如何被生活任意的殘酷壓迫。在《伊凡的少年時代》（有關一個小男孩的英雄主義導致他終於死亡，是他最好的電影）；還有《安德列‧盧布列夫》（有關一個中世紀僧侶被絕望影響放棄畫神像），紛擾的世界是由抒情的景觀攝影捕捉，而角色的個人性都躍然而出。不過，從《飛向太空》開始，他的悲觀主義和疏離的神秘主義使他逐漸更誇大、沉重，甚至曖昧不明，勉強的對白，雕琢的構圖，高舉傳統的象徵主義和冗長又無話的景觀鏡頭，讓攝影緩慢至無法察覺地移動，造成蓬亂的哲學內涵；這些空曠陰沉、精心設計的「美」看來很空洞，暗示其深沉的隱喻比故事、角色、對白更有深意。他廣為稱頌為具偉大的視野，作品要求觀眾有信仰（對宗教和對他這個導演），尤其最後的《犧牲》，說一個人和上帝訂約來解救核彈浩劫，並無說服力。

法蘭克・塔許林（FRANK TASHLIN, 1913-1972, 美國）

重要作品年表：

《脂粉雙鎗俠之子》（Son of Paleface, 1952）

《畫家和模特兒》（Artists and Models, 1955）

《糊塗大影迷》（Hollywood or Bust, 1956）

《成功會毀了洛・亨特嗎？》（Will Success Spoil Rock Hunter?, 1957）

《藝妓男孩》（The Geisha Boy, 1958）

《福祿鴛鴦》（Cinderfella, 1960）

《乘龍快婿》（Who's Minding the Store?, 1963）

《滿庭春風》（The Disorderly Orderly, 1965）

《春風得意》（The Girl Can't Help It, 1956, 美國）

這場戲看來有種好玩、不顧一切的粗鄙在裡面：一個粗魯亂發脾氣的黑道大哥，可悲可笑地圍著一群人，有他豐乳愚笨金髮情婦（珍·曼絲菲 Jayne Mansfield），以及過氣的經紀人（僱來推動情婦的歌唱生涯）。這種對粗俗娛樂工業極盡嘲諷的方式（也使許多當時當紅的搖滾歌星得以入鏡）是塔許林的風格，其俗艷的色彩和突兀的視覺笑話（如送牛奶的人看到珍·曼絲菲的大胸脯時，牛奶瓶全沸騰起來），透露出他原來在艾佛瑞（Avery）處畫卡通的背景。塔許林以原創性來糟塌五〇年代的流行文化，甚至在電影片頭要過氣經紀人嘲諷福斯公司的「新藝綜合體及特藝彩色」廠標。在《成功會毀了洛·亨特嗎？》中，他也諷刺美國對廣告、性、電視的著迷。開頭要演員東尼·藍道（Tony Randall）用不同樂器表演福斯片頭曲，最後所有東西縮成一台小的黑白電視。他的角色永遠如卡通般古靈精怪（經常由巴伯·霍伯 Bob Hope 和謝利·路易 Jerry Lewis 這種人擔綱），情節是一連串的視覺笑話和性暗示，但在他最好的影片中，也富含真正瘋狂的精力，和無政府式、超現實的無厘頭。可惜的是，他晚期的作品逐漸被謝利·路易感傷虛假的風格傾向傷害，到了六〇年代遂漸漸式微。

演員：
Tom Ewell,
Jayne Mansfield,
Edmond O'Brien,
Little Richard,
Eddie Cochran,
Gene Vincent

湯姆·艾維爾
珍·曼絲菲
愛德蒙·歐布萊恩
小理察
艾迪·柯克蓋
金·文生

賈克・大地（JACQUES TATI, 1908-1982, 法國）

重要作品年表：

《工廠學校》（L'Ecole de Facteurs, 1947）

《節日》（Jour de Fête, 1949）

《我的舅舅》（Mon Oncle, 1958）

《遊戲時間》（Playtime, 1967）

《車車車》（Traffic, 1970）

《遊行》（Parade, 1974）

《于樂先生的假期》

（Monsieur Hulot's Holiday / Les Vacances de M Hulot, 1953, 法國）

由大地自編自導自演的于樂先生，瘦高個，心不在焉，一路在沙灘上跌跌撞撞，對更衣棚門口的半裸女子幾乎視而未見。于樂先生害羞，他那些舊式的純真似乎在新的現代世界中格格不入，是經典式的喜劇人物，而且雖然電影並非默片（均有音樂及音效），其本質是以默片中的默劇方式拍攝，特寫鏡頭幾乎沒有，對白不是被拋棄，就是聽不見、喃喃地聽不清楚。他的溫和、細巧的幽默方式，奠基於準確而複雜的視覺笑料，多半都是于樂先生瘦高的身子姿態，以及他笨拙地、古怪地與人、物、建築的互動。即使在他第一部劇情片《節日》中，大地已利用傳統鄉下郵差與現代機械化寄信系統對抗的故事來彰顯他對科技及其對生活品質影響的不安。從《于樂先生的假期》後，他的影片逐漸變得呆滯嚴肅，而于樂先生跌跌撞撞卻滑稽可愛的魅力，對比於城市人為使生活變得更舒適有效率、著迷於新奇卻無人性的用具，這種對比後來逐漸顯得太單薄簡略。當大地的嘲諷目標，愈發與社會相關，于樂先生也就變得沒那麼生動，在瑣碎的敘事裡顯得無足輕重，所以到了具啟發性的《遊戲時間》裡，他僅用遠鏡頭被動地見證人類在巨大混亂中顯得多麼渺小。

演員：
Jacques Tati,
Nathalie Pascaud,
Michèle Rolla,
Louis Perrault,
André Dubois

賈克‧大地
娜妲莉‧帕斯考
蜜雪兒‧蘿拉
路易斯‧佩勞特
安德烈‧杜布斯

維多里奧和保羅・塔維亞尼（VITTORIO and PAOLO TAVIANI, 1929- / 1931- , 義大利）

重要作品年表：

《顛覆》（Subversines, 1967）

《天蠍座下》（Under the Sign of Scorpio, 1969）

《阿隆桑芳》（Allonsanfan, 1975）

《我父我主》（Padre Padrone, 1977）

《草原》（The Meadow, 1979）

《聖羅蘭佐之夜》（The Night of San Lorenzo, 1981）

《混亂》（Kaos, 1984）

《夜陽》（Night Sun, 1990）

《蝴蝶》（Fiorile, 1993）

《選舉傾向》（Elective Affinities, 1996）

《玩笑》（Tu Ridi, 1998）

《復活》（Resurrection, 2000）

《早安，巴比倫》(Good Morning Babylon, 1986, 義大利／法國／美國)

　　兩個男子看著他們建的大象燃燒，他倆是義大利石匠家庭的孩子，燒的象則是為《忍無可忍》(Intolerance)一片的巴比倫片廠所建。這個影像真實也超現實，帶有古儀式之味。雕像本身是真的（雕像）、虛的（不是真的大象），也象徵傳統技藝、電影（葛里菲斯壯觀的佈景是影史最著名的形象之一），還有回憶。塔維亞尼兄弟早期的紀錄片和劇情片是新寫實主義，後來的作品則更詩意有共鳴。他們一再擷取歷史題材，關注集體或個人革命爭取烏托邦（此處兩兄弟移民至美國，參與電影工作，電影這種新的集體藝術形式，如同中古時代興建教堂一般）。無可免的，革命失敗（片廠被毀，兄弟倆死於戰爭），但追求夢想的過程值得也必要。塔維亞尼兄弟將歷史、政治寓言、文學、音樂和神話共冶一爐，創造了超越時代的親和史詩。他們流利的影像寓意豐富，而且常在幻想邊緣（如《我父我主》寫實的戀母弒父故事，寫一個潦倒的西西里農夫自修讀書卻喜劇性及古怪地沉溺在獸交中）。他的作品也直接易懂，角色常有對稱構圖，或居景框中間，顯然是反抗景觀和建築物。他們的作品表面含蓄而故意裝得很不單純；拍的好就具魔力和如寓言般的夢境魅力。

演員：
Vincent Spano,
Joaquim De Almeida,
Greta Scacchi,
Omero Antonutti,
Charles Dance

文生・史帕諾
朱亞金・狄・艾梅達
葛瑞塔・絲卡齊
歐梅洛・安東奴提
查爾斯・丹斯

賈克・杜尼爾（JACQUES TOURNEUR, 1904-1977, 法國）

重要作品年表：

《貓人》（Cat People, 1942）

《豹人》（The Leopard People, 1943）

《危險實驗》（Experiment Perilous, 1944）

《漩渦之外》（Out of the Past, 1947）

《柏林快車》（Berlin Express, 1948）

《安逸生活》（Easy Living, 1948）

《火焰與箭》（The Flame and the Arrow, 1950）

《好一天早晨》（Great Day in the Morning, 1956）

《夜幕低垂》（Nightfall, 1956）

《魔鬼之夜》（Night of the Demon, 1957）

《恐怖喜劇》（The Comedy of Terrors, 1963）

《我和僵屍共行》（I Walked With a Zombie, 1943, 美國）

一個在加勒比海照顧腦麻痺女人的護士，半夜醒來發現一個無言的守護者在看著她。也許有點荒唐，不過杜尼爾恐怖氣氛的作品，是想從遼闊、感性細緻，將《簡愛》式故事，帶到黑暗如夢般的迷信和巫教領域。這部和他其他相似的隱喻神秘故事《貓人》、《豹人》都是為華・魯頓（Val Lewton）拍的B級風格片，顯示他製造看不見和未知東西恐懼的才能，大量使用陰影和畫外音，把原本低俗的題材轉換成通俗詩篇。《我和僵屍共行》用優雅的構圖、穩健的攝影機移動，和如畫的燈光，製造狂熱的想像，又像奇幻惡夢：在奇特多霧有月光中有危險巨人或脆弱美人。由是，杜尼爾會導許多黑色驚悚片是意料中事，如《危險實驗》、《柏林快車》，最令人難忘的尚有《漩渦之外》，是偵探愛上致命女子主題的古典作品，他成功運用了片廠人工化佈景（勞勃・米契和珍・葛麗亞 Jane Greer 在異國風味墨西哥海灘的月光下魚網間幽會），和空曠到遇危險無所遁逃的景觀。杜尼爾晚期作品題材較不精采（雖然《火焰與箭》是部機智多彩的鬥劍片，《魔鬼之夜》則回到成功的心理恐怖劇）；不過，他巔峰時期的視覺原創性，總能使他的作品超越其低成本的來源。

演員：
Frances Dee,
Tom Conway,
James Ellison,
Christine Gordon,
Darby Jones

法蘭西斯・狄
湯姆・康威
詹姆斯・艾里森
克麗絲汀・高登
達比・瓊斯

法蘭斯華・楚浮（FRANÇOIS TRUFFAUT, 1932-1984, 法國）

重要作品年表：

《四百擊》（Les Quatre Cents Coups, 1959）

《射殺鋼琴師》（Tirez Sur le Pianiste, 1960）

《夏日之戀》（Jules et Jim, 1961）

《柔膚》（La Peau Douce, 1964）

《騙婚記》（La Sirene du Mississippi, 1969）

《野孩子》（L'Enfant Sauvage, 1969）

《兩個英國女孩和歐陸》（Les Deux Anglaises et le Continent, 1971）

《巫山雲》（L'Histoire d'Adèle H., 1975）

《綠屋》（La Chambre Verte, 1978）

《最後地下鐵》（Le Dernier Metro, 1981）

《激烈的星期日》（Vivement Dimanche!, 1983）

《日光夜景》（Day for Night / La Nuit Américaine, 1973, 法國）

演員：
François Truffaut,
Jacqueline Bisset,
Jean-Pierre Léaud,
Valentina Cortese,
Jean-Pierre Aumont

法蘭斯華・楚浮
賈桂琳・貝西
尚－皮耶・雷歐
華倫提娜・柯蒂斯
尚－皮耶・歐蒙

　　一個電影導演（楚浮自己）安慰焦慮於自己表演才能和外貌在走下坡的演員。雖然這場戲之前她忘詞忘到好笑的地步，這是楚浮典型用喜劇來喚起對女性溫柔的同情。這位從影評人轉為新浪潮的導演一生為電影而活，而《日光夜景》是部個人化、苦甜攙半地記錄生活和幻想，以及拍電影的工作人員幕前幕後的紛擾複雜關係。從他傑出、敏感有孤獨痛苦童年的《四百擊》以降，幾乎所有的作品都在尋求愛情、歸屬感，並描繪孤獨，和現實夢想間的鴻溝。他的平凡作品仰賴太多的感傷魅力、通俗劇設計和浪漫機巧，更一再沉迷於他對女人的神秘。他的半自傳「安端・杜艾諾系列」電影，由雷歐（Jean-Pierre Léaud）飾演他的銀幕化身，除了第一部以外，大多是不成熟、垂涎女人的男子點滴。不過《射殺鋼琴師》、《夏日之戀》、《柔膚》、《騙婚記》、《野孩子》、《兩個英國女孩和歐陸》和《綠屋》都精確及不著痕跡地在角色的懷疑、挫折和困惑、疏離，與其對立的同情間取得適切的平衡。由是他鍾愛中鏡特寫和中景，依時序線性和含蓄省略的敘事，以及偶爾出現的文學性旁白。在這裡，抒情性、內斂的寫實情感，和電影的人工化融為一體，呈現出真實的酸楚。

塚本晉也（TSUKAMOTO SHINYA, 1960- , 日本）

重要作品年表：

《電柱小僧之冒險》（The Adventures of Denchu-Kozo, 1987）

《鐵男》（Tetsuo, 1989）

《妖怪傳》（Hiruko the Goblin, 1990）

《東京鐵拳》（Tokyo Fist, 1995）

《異次元殺人事件》（Bullet Ballet, 1998）

《雙生兒》（Sôseiji, 1999）

《六月之蛇》（A Snake of June, 2002）

《鐵男II：鐵槌》（Tetsuo II: Bodyhammer, 1991, 日本）

一個薪水階級的上班族，因為惡棍用鉚釘鎗射他，也謀殺了他的兒子，這個個性溫和的男子終於忍無可忍，拿出胸中的武器，射殺折磨他的壞人。這是他早先低成本的《鐵男》一片的續集，前集中男子罪疚、慾望和憂慮致使他的身體改變成金屬，塚本改變了前集的痛恨人類的男性器官意象（被挑逗的主角男性器官變成了大鑽孔機），但保持了他的招牌即對身體痛苦及不可言喻轉變成金屬的迷戀，也藉此來說明他多變的虐待－受虐情緒。敘事邏輯不是塚本關心的重點──他印象式、破碎的故事在事實和幻想中穿梭，造成困惑的結果──但其隱喻（使人記起大友克洋的《阿基拉》動畫，也有大衛‧柯能堡，還有巴勒 J. G. Ballard 的小說）說得過去，因為其影像生理和突發的張力太密。他愛用如鋼的灰色、藍色、黑色和偶爾一道血紅色，隨轉動的攝影機，製造出夢魘般毀滅的世界，難以劃分心靈與身體、自己和他人、有機和無機的界線：其狂亂旋轉的電影化沒有什麼空間限制，他也自編、自攝、自導、自剪、自演，也自己設計所有工作，是一個多才多藝又具有超現實表現主義視野的藝術家：雖然《東京鐵拳》和《異次元殺人事件》拋棄了科幻而取拳擊、刺青和槍戰，但仍保留了對人類恐懼慾望做為瘋狂和身體心理之衝突的暴力。

演員：
田江明日、
藤原京、
塚本晉也、
葉岡伸、
手塚秀彰、
淺田修身

449

艾加・G・敖墨（EDGAR G ULMER, 1900-1978, 美國）

重要作品年表：

《禮拜天的人》（People on Sunday, 1929）

《黑貓》（The Black Cat, 1934）

《遺忘罪的走道》（Isle of Forgotten Sins, 1943）

《藍鬍子》（Bluebeard, 1944）

《哈瓦那俱樂部》（Club Havana, 1945）

《奇怪的幻覺》（Strange Illusion, 1945）

《奇怪的女人》（The Strange Woman, 1946）

《無情》（Ruthless, 1948）

《X星球來的人》（The Man from Planet X, 1951）

《邊城俠盜》（The Naked Dawn, 1955）

《時光限制之外》（Beyond the Time Barrier, 1960）

《改道》（Detour, 1945, 美國）

　　兩個人在打牌，男的看來愁苦又分心，女的則硬得像指甲（看她手的姿態及手上的黑桃 A 牌）：這個流浪漢在慾望和貪婪驅使下，結交了蛇蠍女人，簡直在跟死神賭命。這當然是黑色電影的熟悉主題，事實上，敖墨一輩子在窮片廠打工，這部片只准他用六天、不出名的二流演員、最簡單的佈景，以及許多背景放映法（這對情人在開車時的鏡頭），卻完成了兩部氣氛足、帶了強烈宿命夢魘色彩的傑作。敖墨習於物盡其用，雖然他早期挺輝煌的，幫穆瑙工作，以及與西德麥克、懷德和辛尼曼（Fred Zinnemann）合作經典片《禮拜天的人》，搬到好萊塢後，卻淪為低層，專拍墊檔片給少數族群看。即使如此，他仍舊拍出了一些驚人的作品，號稱緊湊的劇情、憂鬱的氣氛、表現力強的視覺風格、具想像力的長鏡頭運動，和大塊的陰影佈光法，預算許可的話，還能有富想像力的佈景（他曾在德國當設計師）。《黑貓》是卓越的邪惡黑暗研究，有虐待狂的惡人在戰時的死亡集中營房搭建了一所包浩斯式的建築；《藍鬍子》透視謀殺犯；《無情》分析人的野心，是窮人版的《大國民》；《邊城俠盜》則是表現主義西部片。電影史上，很少有人能超越預算的限制，做出這麼多電影化的原創作品。

演員：
Tom Neal,
Ann Savage,
Claudia Drake,
Edmund MacDonald,
Tim Ryan

湯姆・尼爾
安・薩維吉
克勞蒂亞・德拉克
艾德蒙・麥克唐納
提姆・雷恩

狄錫卡-維多夫（DZIGA-VERTOV, 1896-1954, 蘇聯）

重要作品年表：

《電影週刊》（Kino-Weekly, 1918-19, 新聞片）

《蘇維埃玩具》（Soviet Toys, 1924）

《真理報》（Kino-Pravda, 1922-25, 新聞片）

《世界的六分之一》（A Sixth of the World, 1926）

《唐‧貝辛交響曲》（Symphony of the Dom Basin, 1930）

《列寧三曲》（Three Songs of Lenin, 1934）

《催眠曲》（Lullaby, 1937）

《持攝影機的人》（Man with a Movie Camera, 1929, 蘇聯）

　　莫斯科居民被攝影機記下他們的日常生活；分割畫面使全片變成萬花筒般繽紛。1917年大革命後致力於蘇聯宣傳的導演中，維多夫是最在紀錄片下功夫的——他的「電影眼」小組在蘇聯四處遊走，拍電影也放電影給群眾看——但他也深受建構主義的影響；用實驗的蒙太奇和攝影機技巧，探索禮讚電影媒體本身。他的傑作《持攝影機的人》既以破碎、印象的方式記錄一個城市一天的生活，抒情地囊括群眾工作遊戲的種種。另一方面，它也是前衛電影，是自我反射之研究拍片者、攝影機和題材之間的關係。現實被轉換成下意識快速的剪接、快鏡頭、慢鏡頭，還有反拍、疊印、並列、圖像和動畫（他的反資本主義嘲諷片《蘇維埃玩具》是俄國第一部卡通長片）。他一再插入電影拍攝過程的畫面：如攝影師、剪接師在工作、電影觀眾在看剛剛才看到拍到的畫面，或透過動畫，使攝影機像有生命站在三腳架上四周遊走，由此提醒觀眾他們在看經過過濾的現實。這種充滿想像力及聰明地將現實／人工混冶一爐的做法，後因史達林提倡單調的「社會寫實」政策而被拋棄，卻預示了「真實電影」的來臨和高達、馬克的論文電影。他是紀錄片和現代主義的先鋒，但他生動的原創力至今看來仍令人動容。

金·維多（KING VIDOR, 1894-1982, 美國）

重要作品年表：

《戰地之花》（The Big Parade, 1925）

《藝人》（Show People, 1928）

《哈利路亞》（Hallelujah, 1929）

《舐犢情深》（The Champ, 1931）

《麥秋》（Our Daily Bread, 1934）

《史黛拉情史》（Stella Dallas, 1937）

《神鎗遊俠》（Northwest Passage, 1940）

《太陽浴血記》（Duel in the Sun, 1946）

《慾潮》（Fountainhead, 1949）

《情海滄桑》（Ruby Gentry, 1952）

《戰爭與和平》（War and Peace, 1956）

《群眾》（The Crowd, 1927, 美國）

一個人孤獨地、疏離地、渺小地，站在龐大、現代化的亮麗建築中，金·維多拍的小百姓寓言，想力爭上游，卻注定只是幫派一小員，是他典型刻劃個人對抗大力量——戰爭、貧窮、妥協的社會、自然，甚至自己內心的惡魔的歷程。雖然金·維多平鋪直述、甚至粗糙簡單的故事存有太道德及哲學立場，不過他的視覺經營仍十分可看。《群眾》的主角永遠埋首在其辦公桌前，旁邊有數不清和他一樣的職員在相似的桌前工作；《戰地之花》拍的是被戰爭真相扼殺的愛國情操，對比著高傲、歡愉的軍中同志和泥濘不堪的戰壕。金·維多多才多藝，作品有世故的好萊塢喜劇《藝人》，和辛酸的通俗劇《史黛拉情史》，其特色是大膽的情感和形式，後來不幸演變成膨脹累贅。改編小說的《慾潮》裡面充滿了饑渴、性器官暗示的建築，是性慾和創作力有力的結合；《太陽浴血記》發亮的沙漠反映了主角狂愛的熱情，而《情海滄桑》則用南部沼澤來象徵失控、錯亂、禁忌的愛情。他的電影談不上含蓄細膩，不過他的精力和說故事及影像的層次倒使他的電影成為上乘娛樂。

演員：
James Murray,
Eleanor Boardman,
Bert Roach,
Estelle Clark,
Daniel G. Tomlinson

詹姆斯·穆瑞
艾琳諾·柏德曼
勃特·洛區
艾斯特勒·克拉克
丹尼爾·湯林森

尚・維果（JEAN VIGO, 1905-1934, 法國）

重要作品年表：

《尼斯印象》（A Propos de Nice, 1929）

《游泳冠軍》（Taris, 1931）

《操行零分》（Zero de Conduite, 1933）

《亞特蘭大號》（L'Atalante, 1934, 法國）

一位新娘倚在丈夫泊船的舵柄上，她的臉顯現了一種驚惶（這是她的新婚夜），有點離家的不快……和強悍的意志。驚人的是她的新娘禮服，在暮色周遭工業區建築一片黑暗中凸顯地特別明亮（她的工作狂丈夫以後會對她冒險的嚮往置若罔聞）。無政府主義者之子的維果，是影史上最好的詩人之一，能施展抒情、機智、感性和超現實筆觸，將乏味的日常現實轉換。他痛惡權威、不義和不平等（尤其在反諷的紀錄片《尼斯印象》和讚頌寄宿學校的叛逆學生反抗虛偽卑劣老師的《操行零分》），偏好個人主義、純真和獨立。《亞特蘭大號》是他最誠實、不感傷卻令人動容的愛情故事，正視婚姻的困難——只有我們互相尊重對方的需要，才能達成真實、最終的團圓。維果的影像可以非常奇妙（《操行零分》學校的大小物都是用模型）、實驗（慢鏡頭和音樂倒放，使學生的枕頭大戰變成了魔幻的下雪般的部落儀式）、丑怪滑稽（泊船上的水手向興趣濃厚的新娘炫耀他的粗魯刺青以及古怪的收藏品，包括一隻砍下來的手），或夢幻似地情色（船長在水底看見出走妻子的幻象）。總體而論，他的作品永遠是想像力奔馳、令人目眩神迷又充滿對影像的熱情。可悲的是，他英年29歲即早逝，只留下一部長片。即便如此，他仍是影史上最偉大最具影響力的大師之一。

演員：
Dita Parlo,
Jean Dasté,
Michel Simon,
Gilles Margaritis,
Louis Lefebvre

狄塔·帕羅
尚·達斯特
米歇·西蒙
吉爾·瑪嘉麗提絲
路易·勒費弗瑞

魯奇諾·維斯康堤（LUCHINO VISCONTI, 1906-1976, 義大利）

重要作品年表：

《對頭冤家》（Ossessione, 1942）

《大地震動》（La Terra Trema, 1948）

《戰國妖姬》（Senso, 1954）

《白夜》（White Nights, 1957）

《洛可兄弟》（Rocco and His Brothers, 1960）

《異鄉人》（The Stranger, 1967）

《納粹狂魔》（The Damned, 1969）

《魂斷威尼斯》（Death in Venice, 1970）

《諸神的黃昏》（Ludwig, 1972）

《家族的肖像》（Conversation Piece, 1974）

《清白者》（The Innocent, 1976）

《浩氣蓋山河》（The Leopard, 1963, 義大利）

在大舞會裡，西西里貴族紆貴降尊地和媳婦起舞。他是上層貴族，她是中產階級，於是這闋華爾滋成了社會轉型及妥協的時代象徵。維斯康堤對優雅的環境、衣香鬢影，乃至金碧輝煌的迷戀，透露出對舊秩序的懷念。雖然他早期的作品，如《對頭冤家》和《大地震動》都屬新寫實主義範疇，但他後來卻發展出華麗、通俗的美學。他不時找一些歷史或文學的名作來改編電影，但是他逐漸迷戀於變焦橫搖等攝影機運動，以及將精緻的景物和角色揉合在一種憂鬱的心理氣氛中，使他的作品漸漸脫離敘事動機、心理層次、真正的信仰和分析，尤其是《戰國妖姬》、《納粹狂魔》、《家族的肖像》，都帶有各種虛矯及政治意義，成為空泛的戲劇。他早期的作品（如《對頭冤家》、《洛可兄弟》）都是成功的通俗劇，《浩氣蓋山河》的視覺也稱壯美，但《異鄉人》就是空洞誇大的卡繆改編敗筆，《納粹狂魔》更走下坡成為camp趣味而無法對納粹主義的興起做適當的敘述。《魂斷威尼斯》恐怕是其頹廢裝飾風格的巔峰，改自湯瑪斯・曼單薄的故事，結合馬勒的音樂、威尼斯城市如畫的景觀，以一種如喪禮般沉緩節奏，去彰顯對白和表演不及探討的情感，他對美的膜拜充滿過火的陳腐熱情，使作品虛浮又誇張淺薄。

演員：
Burt Lancaster,
Alain Delon,
Claudia Cardinale,
Paolo Stoppa,
Serge Reggiani

畢・蘭卡斯特
亞蘭・德倫
克勞黛・卡汀娜
波羅・史卓帕
賽吉・雷吉亞尼

約瑟夫・馮・史登堡（JOSEF VON STERNBERG, 1894-1969, 奧地利／美國）

重要作品年表：

《尋求救贖》（The Salvation Hunters, 1925）

《黑社會》（Underworld, 1927）

《最後命令》（The Last Command, 1928）

《藍天使》（The Blue Angel, 1930）

《摩洛哥》（Morocco, 1930）

《不名譽》（Dishonored, 1931）

《上海快車》（Shanghai Express, 1932）

《金髮維納斯》（Blonde Venus, 1932）

《魔鬼女人》（The Devil Is a Woman, 1935）

《上海手勢》（The Shanghai Gesture, 1941）

《阿納達宏奇譚》（The Saga of Anatoham, 1953）

《紅色女皇》（The Scarlet Empress, 1934, 美國）

　　凱瑟琳女皇紮實地控制著俄國，站在一干嬪妃前面，公開鄙夷其舊情人。馮‧史登堡和瑪琳‧黛德麗（Marlene Dietrich）合作的七部電影都推崇女性情色、意志和權力：像凱瑟琳從天真的小人物成為掌權又淫亂的女皇，她拋棄了花邊縐褶的大禮服，穿上男性的衣著，壓抑了少女般的浪漫而對追求者施媚術。她的一路掌權由直接的表現主義來烘托，豪華的戲服、內景（皇宮中壓迫感的宗教雕像和她幽會的蕾絲臥房）、燈光、陰影和象徵主義（凱瑟琳的最後勝利看她騎著白馬穿越皇宮，也預示了她謠言眾多的死亡）。對馮‧史登堡而言，故事只是讓他能盡情豪華、擠滿人工化視象的藉口，所以他的作品都漸漸抽象化：從較低調的寫實作品《尋求救贖》、《黑社會》和《最後命令》（視覺仍都不失優雅），到幾乎荒謬為異國情調的黛德麗的這類人量身打造，如《藍天使》、《摩洛哥》、《上海快車》、《魔鬼女人》、《上海手勢》和《阿納達宏奇譚》，都是有關權力和性慾和絕望間的極度風格化通俗劇。他這種追求舖張和極限的方式，使製片和觀眾敬而遠之，以後的作品就困難重重。但是，他殘酷、反諷、機智和有趣的設計和精采的攝影即使今日看來仍令人嘆為觀止。

演員：
Marlene Dietrich,
John Lodge,
Louise Dresser,
Sam Jaffe,
C. Aubrey Smith

瑪琳‧黛德麗
約翰‧羅吉
路易絲‧德瑞瑟
山姆‧傑菲
C‧歐伯瑞‧史密斯

艾瑞克・馮・史卓漢（ERICH VON STROHEIM, 1885-1957, 奧地利／法國）

重要作品年表：

《盲夫》（Blind Husbands, 1918）

《愚妻》（Foolish Wives, 1921）

《風流寡婦》（The Merry Widow, 1925）

《結婚進行曲》（The Wedding March, 1928）

《凱莉女王》（Queen Kelly, 1928）

《走在百老匯》（Walking Down Broadway, 1933）

《貪婪》（Greed, 1923, 美國）

兩個老朋友在死亡谷中對峙著，並不為他倆愛的女子，而是為她中的樂透獎金；但當復仇慾望強的男子殺了女子丈夫後，才發現自己和屍體銬在一起，注定要滅絕的。馮‧史卓漢的傑作（被片廠從十小時剪到二小時）與他之前的電影不同，專注在美國勞工階級上，而非像以前是歐洲貴族和世故的人（《瞎了眼的丈夫們》、《愚笨的妻子們》、《結婚進行曲》、《凱莉女王》），不過，他仍維持其一貫尖酸犬儒對愛情友誼逐漸被嫉妒、貪婪、欺瞞腐蝕的檢驗，也仍具備具自然主義又富詩意的影像。在《貪婪》中，一個婚姻注定有厄運，因為在婚禮外面的送葬儀式被交叉剪接在一起；《結婚進行曲》也運用同一方法，將情人在蘭花開滿地方的幽會與妓院粗鄙的性狂歡情景剪在一起。馮‧史卓漢做為演員，常擔任冷酷、豪奪的普魯士「我們樂於憎恨的人」，他對考據、服裝、道具、佈景的要求幾乎是鉅細靡遺（有些根本看不見），而演出含蓄準確的姿態和手勢。雖然製片們都不喜歡他的完美主義，所以他的作品許多未完成或一剪再剪，這都不妨礙他的成就。很少有導演能如他那麼傑出地結合寫實和反諷隱喻，用小的社會、心理觀察於史詩敘事，或在浪漫中泛現道德堅持。

演員：
Gibson Gowland,
Jean Hersholt,
Za Su Pitts,
Tempe Piggott,
Frank Hayes,
Dale Fuller

吉普森‧高蘭
尚‧赫許賀德
薩‧蘇‧皮茲
坦波‧皮葛特
法蘭克‧海斯
戴爾‧富勒

拉斯・馮・崔爾（LARS VON TRIER, 1956- , 丹麥）

重要作品年表：

《犯罪元素》（The Element of Crime, 1984）

《瘟疫》（Epidemic, 1987）

《歐羅巴》（Europa, 1991）

《醫院風雲》（The Kingdom, 1994）

《醫院風雲 II》（The Kingdom II, 1997）

《白癡》（The Idiots, 1998）

《在黑暗中漫舞》（Dances in the Dark, 2000）

《厄夜變奏曲》（Dogville, 2003）

《破浪而出》（Breaking the Waves, 1996, 丹麥）

一個純真的新娘、她的丈夫，和一個表情嚴肅的神父。背景是一九七〇年代的蘇格蘭小村。這個畫面粒子粗糙，影像色彩暗淡，一副寫實主義的外貌，加上不時出現的手提攝影機運鏡。做為新藝綜合的寬銀幕電影，加上內容強調信仰和神蹟，其美學似乎不尋常。她的丈夫出事後，在他的建議下（他不要她寂寞），她和許多男人發生關係，目的是犧牲自己，救他的命，而她也成功了。馮·崔爾是個有怪癖具煽動性、喜用極端風格策略的導演，《犯罪元素》是用暗黃色調拍的模糊憂鬱的黑色驚悚片；《歐羅巴》則設於德國戰後，用黑白夾雜彩色片段，製造出如夢般的戲劇，背後佈景又做出誇張的視覺效果；電視影片《醫院風雲》是充滿了超自然恐怖、猛烈的嘲諷，和超現實的不合邏輯的醫院連續劇。他早期的電影好用誇大的方法製造駭怪陰森的氛圍，但後來的《破浪而出》和《白癡》（一部有關一群人假扮弱智的生活，夾雜了悲喜氣氛來觀看人們對待「不正常」的偽善），都以簡單的敘事和密切觀察每個角色，使人在他表面強烈的諷刺風格下，透視出一個重要導演的成形（譯註：馮·崔爾後來的《在黑暗中漫舞》果然印證他是當代最有實力的導演而勇奪坎城金棕櫚首獎）。

演員：

Emily Watson,
Stellan Skarsgård,
Katrin Cartlidge,
Jean-Marc Barr,
Adrian Rawlins,
Udo Kier

愛蜜莉·華森
史特蘭·史卡斯葛特
卡特林·卡特利基
尚-馬克·巴爾
愛德琳恩·羅林斯
伍多·基爾

安德列・華依達（ANDRZEJ WAJDA, 1927- , 波蘭）

重要作品年表：

《一代人》（A Generation, 1954）

《灰燼與鑽石》（Ashes and Diamonds, 1958）

《西伯利亞的馬克白夫人》（Siberian Lady Macbeth, 1962）

《大拍賣》（Everything For Sale, 1968）

《戰後大地》（Landscape After Battle, 1970）

《婚禮》（The Wedding, 1972）

《大理石人》（Man of Marble, 1976）

《鐵人》（Man of Iron, 1980）

《指揮》（The Conductor, 1980）

《德國之戀》（A Love in Germany, 1983）

《丹頓事件》（Danton, 1983）

《科扎克》（Korczak, 1990）

《下水道》（Kanal, 1956, 波蘭）

1944年華沙的暴亂，一個受傷的地下反抗軍戰士和他的嚮導（他並不知她暗戀他）從下水道逃避納粹追擊。這個意象奠基於眾多波蘭戰爭經驗，混雜了紀錄片寫實風格和更巴洛克式的拍片方法。華依達描繪髒臭如迷宮的地下道中的顛跛逃亡血淚，將近代史轉變成地獄景象的寓言（其中一個角色引述了但丁《地獄》的句子），逃亡者須躲閃德國人的鎗火、瓦斯和陷阱，最後終於在疲憊、發燒和恐懼中放棄。電影自熟悉的華沙被炮火摧殘的景象始（用長而複雜的推軌鏡頭），到醜陋、惡夢似的臭水溝、浮屍漂流，以及一堆在殘殺和陰暗中竄逃的迷失身心景象。華依達一再挑波蘭史上的重點的題材——他的三部曲《一代人》、《下水道》、《灰燼與鑽石》討論納粹佔領和其完結後——來對民族英雄主義、認同，和意識型態等傳統觀念質疑，而其風格變得逐漸詩化甚至有過度的傾向；他挑出一個隱喻而經營，使《灰燼和鑽石》用花梢的意象來禮讚存在主義英雄，成為描述波蘭面對共產主義新局勢的具體而微象徵。之後《大理石人》、《鐵人》和《丹頓事件》均用來比喻波蘭的政治，風格卻演成低調沉穩。不過，他晚近的作品卻趨於沉悶又無新意。

演員：
Wienczslaw Glinski,
Tadeusz Janczar,
Teresa Izewka,
Emil Karewicz,
Vladek Sheybal

韋恩茲羅・葛林斯基
塔迪厄茲・堅薩
泰瑞莎・伊茲維卡
愛彌兒・卡瑞維茲
弗拉迪克・謝鮑

拉武·華許（RAOUL WALSH, 1887-1980, 美國）

重要作品年表：

《巴格達大盜》（The Thief of Bagdad, 1924）

《光榮何價？》（What Price Glory?, 1926）

《寶華利街》（The Bowery, 1933）

《怒吼的二〇年代》（The Roaring Twenties, 1939）

《夜行客》（They Drive By Night, 1940）

《草莓金髮美人》（The Strawberry Blonde, 1941）

《高山嶺》（High Sierra, 1941）

《紳士吉姆》（Gentleman Jim, 1942）

《目標，緬甸》（Objective, Burma!, 1945）

《獵物》（Pursued, 1947）

《遠方的喇叭》（A Distant Trumpet, 1963）

《白熱》（White Heat, 1949, 美國）

「成功了，媽，我站在世界頂端！」戀母的歹徒詹姆斯‧賈克奈被警察困住後，奮勇地用槍打瓦斯管，在火海中將自己炸成粉碎。這種失控的病態能量，是華許慣用的不虛矯動作片典型。他的影片節奏快，敘事古典，外景及背景常有喻意（如賈克奈在《怒吼的二〇年代》中死在教堂的階梯上；鮑嘉這個孤獨年老的窮途末路大盜，在《高山嶺》中死在荒涼的峭壁旁）。他以影片強悍有力著稱（第一部成名作即道格拉斯‧范朋克的《巴格達大盜》），硬漢如鮑嘉、埃洛‧弗林、賈利‧古柏、勞勃‧米契個個都是華許的英雄。不過，賈克奈鮮活如舞者的動作才是華許最令人懷念的：在《白熱》中，賈克奈在得知母親死訊又被偏頭痛襲擊時，在監獄中蹣跚亂撞，宛如一個人肉魚雷。華許也是多產及擅長多類型的，他曾拍過黑色喜劇《寶華利街》、懷念美國小鎮風光的《草莓金髮美女》，但眾人公認，他還是處理陽剛的西部、戰爭及冒險片最拿手。而且他從不讓那些深度、哲理等擾亂他生動的故事和生動的角色，縱使《怒吼的二〇年代》很清楚勾劃社會經濟乃至歷史因素造成歹徒起落的一生，或是黑色西部片《獵物》明顯有佛洛伊德元素，華許卻鮮少在類型傳統上做文章，他追求活力，務必使他電影成為上好的娛樂。

演員：
James Cagney,
Edmond O'Brien,
Virginia Mayo,
Margaret Wycherly,
Steve Cochran

詹姆斯‧賈克奈
愛德蒙‧歐布萊恩
維吉妮亞‧美玉
瑪格麗特‧威契利
史蒂夫‧柯克蘭

安迪・華荷（ANDY WARHOL, 1928-1987, 美國）

重要作品年表：

《吻》、《咬》、《工作》、《吃》、《睡》（Kiss; Blow; Job; Eat; Sleep, 1963）

《椅》、《帝國大廈》、《妓女》（Coach; Empire; Harlot, 1964）

《美：2號》、《廚房》、《塑料》（Beauty 2; Kitchen; Vinyl, 1965）

《地下絲絨和尼可》（The Velvet Underground and Nico, 1966）

《單車少年》（Bike Boys, 1967）

《裸體餐廳》（Nude Restaurant, 1967）

《色情片》（Blue Movie, 1968）

《孤獨牛仔》（Lonesome cowboys, 1968）

《愛》（L'Amour, 1972）

《我的妓男》（My Hustler, 1965, 美國）

同性戀男妓「美國保羅」在浴室中完成盥洗；一會兒一些仰慕者又過來和他空洞無聊地談些性、刮鬍子等等事情。這個鏡頭，用固定鏡位及不剪接方式，拍下整段過程，應合了電影散漫無條理的前半段，也就是搖過海灘看妓男正在日光浴顧盼生姿，而他三個朋友卻在陽台上喧鬧不休。安迪‧華荷受影響的來源有三：好萊塢（他把這些喋喋不休的朋友視為「超級巨星」的圖徽）、黃色影片（不斷討論性，但真正的性行為甚少看見，倒是《咬》從頭到晚拍一個正在被咬的男子激情的臉），還有地下電影，華荷回到基本面，把微現主義電影視為活動繪畫：《睡》拍一個男子睡了六小時，《帝國大廈》則是八個小時拍該建築不動的畫面，《椅》觀察人坐、吃、縱慾於沙發上。加入聲音，對白（即興、散漫、畫外音有時聽不清楚），帶了點 camp 幽默。即使戲劇，他也不願用剪接和移動攝影機等技巧，直到他拍了雙銀幕的《喬西亞女孩們》（The Chelsea Girls），用彩色及單色拍下一連串女子的自白史詩。演員自戀的表演，攝影機消極靜觀的態度，引起有關角色扮演、偷窺意識，以及導演角色的討論（華荷甚少以權威干預內容）。在《喬西亞女孩們》後，他將導演棒交給了保羅‧莫里塞（Paul Morrissey），用時髦的概念捕捉大猛男、變裝男子和超級巨星的模樣，電影也越來越有劇情，性行為也明目張膽地拍，模式頗似嘲謔的通俗劇。

演員：
Paul America,
Ed Hood,
Joe Campbell,
Geneviève Charbon

美國保羅
艾德‧胡德
喬‧甘貝爾
基尼維弗‧恰邦

約翰・華特斯（JOHN WATERS, 1946- , 美國）

重要作品年表：

《大賤貨》（Mondo Trasho, 1970）

《女人禍水》（Female Trouble, 1975）

《絕望生存》（Desperate Living, 1977）

《聚酯》（Polyester, 1981）

《髮膠》（Hairspray, 1988）

《哭泣寶貝》（Cry-Baby, 1990）

《連續殺人媽媽》（Serial Mom, 1994）

《啄木鳥》（Pecker, 1998）

《粉紅火鶴》（Pink Flamingos, 1972, 美國）

哪個更令人噁心？豬頭？還是三百磅濃裝艷抹的人妖「女神」？她（他）會吃它嗎？她為捍衛自己是世人中最骯髒的名號，終於對著鏡頭吃狗屎而得到大勝利。華特斯故意冒犯大眾，針對午夜場觀眾的黑色喜劇，以壞品味與笑話隨意組合劇情，來遮掩其超低的預算品質。華特斯用他巴特摩爾來的朋友如「女神」或艾迪「蛋女」馬賽（一個貪吃邋遢的肥仔一再被拍到她半裸、身上灑濺了一堆吃到一半食物的鏡頭）裝腔做勢演點戲，講一些通俗劇滑稽可笑的台詞，目的在抨擊布爾喬亞的品味，手段是那些下流喜劇，用可憎、不健全家庭的劇本題材（包括了強暴、交換小孩、變性、虐待狂、謀殺，還有屎尿屁），製造不適合主流電影的喜劇。他的攝影粗糙，角色如卡通般薄弱，唯一值得一書的場面調度是他庸俗艷麗的服裝和佈景。不過，他一再得到小眾支持，使他漸漸轉進主流，拍了《聚酯》，捨棄視覺笑料而專注新鮮玩意如「氣味拉瑪」（發給觀眾有味道的卡片）。他後來的電影（甚至有明星）一再揚棄形體上的誇張過度，取簡單的庸俗、胡謅的仿諷和黑色喜劇，雖然劇情、對白、攝影略有進步，但成績平平。

演員：
Divine,
David Lochary,
Mary Vivian Pearce,
Mink Stole,
Edith Massey,
Danny Mills

神女
大衛・羅恰瑞
瑪麗・薇薇安・皮爾斯
明克・史托爾
愛迪斯・馬西
丹尼・米爾斯

彼得・威爾（PETER WEIR, 1944- , 澳洲／美國）

重要作品年表：

《吃掉巴黎的車》（The Car That Ate Paris, 1974）

《懸岩上的野餐》（Picnic of Hanging Rock, 1975）

《晨後浪潮》（The Last Wave, 1977）

《加里波利》（Gallipoli, 1981）

《危險年代》（The Year of Living Dangerously, 1983）

《證人》（Witness, 1985）

《蚊子海岸》（The Mosquito Coast, 1986）

《春風化雨》（Dead Poets Society, 1989）

《綠卡》（Green Card, 1990）

《楚門的世界》（The Truman Show, 1998）

《怒海爭鋒》（Master and Commander: The Far Side of the World, 2003）

《人生無懼水常東》（Fearless, 1993, 美國）

一個男人在致命的墜機事件後，獨自站在空曠無人又發亮的飛機中，他是死後再生成為無所畏懼的未來視點？還是陷入罪惡感和憂傷的創痛中的意象世界？威爾這部野心勃勃有關瀕死經驗後的心理困境的作品，充斥著神秘甚至神話性的影像。除了幾部較不知名老套的自由派情調作品如《春風化雨》和《錄卡》外，他一再檢視在日常生活中爆發的意外和非理性因素。《懸岩上的野餐》、《最後浪潮》分別處理的是壓抑的女學生和緊張的律師為澳洲大自然的超神秘能量所影響；《蚊子海岸》和《證人》則是現代西方人如何被叢林瘋狂和傳統阿米許宗教改變；《楚門的世界》是郊區普通男子發現他的生命是被電視紀錄式連續劇的一個如天神般的節目創作者做成節目。威爾總能在建築和景觀製造奇怪的燈光效果、迂迴的影機移動，和驚人的音樂和戲劇的鏡頭，從而暗示一種看不見的力量。可惜的是，他從不能依此來發展出令人滿意的敘事結局，使複雜的開端往往結束在傳統的劇情（《證人》和《人生無懼水常東》變成了乏味的愛情和軟綿綿的人道主義）或勉強的曖昧中。不過，他有些電影既不聰明，影像表現亦屬平平，反而早期的低成本恐怖喜劇《吃掉巴黎的車》，偏遠社區吃掉過路汽車來拯救其經濟的故事，卻是真正具智慧、超現實又令人不安。

演員：
Jeff Bridges,
Isabella Rossellini,
Rosie Perez,
Tom Hulce,
John Turturro,
Benicio Del Toro

傑夫・布里吉
伊莎貝拉・羅塞里尼
羅西・裴瑞茲
湯姆・郝斯
約翰・特托洛
班尼西歐・戴爾・托洛

奧森‧威爾斯（ORSON WELLES, 1916-1985, 美國）

重要作品年表：

《大國民》（Citizen Kane, 1941）

《上海小姐》（The Lady from Shanghai, 1946）

《馬克白》（Macbeth, 1946）

《奧塞羅》（Othello, 1952）

《阿卡丁先生》（Mr. Arkadin, 1955）

《歷劫佳人》（Touch of Evil, 1958）

《審判》（The Trial, 1963）

《夜半鐘聲》（Chimes at Midnight, 1966）

《不朽的故事》（The Immortal Story, 1968）

《法斯塔夫》（F for Fake 1973）

《安柏遜大族》（The Magnificent Ambersons, 1942, 美國）

在巨大充滿回音的華廈中，一個寡婦關愛卻也絕望地看著被她寵壞的兒子，他正在驅趕她的追求者，一個她青梅竹馬的汽車機械師，原因是兒子認為他配不上他們的家世。威爾斯如此瑰麗、優雅地刻劃工業時代前的美國（可悲的是雷電華RRO另剪了版本），既有驚人又準確的戲劇影像：極端的深焦攝影、昏暗的燈光，以及雄偉的佈景，既象徵無自我母親的慾望和嬌縱兒子間的鴻溝，也用安柏遜家空蕩的華麗來預示即將到的毀滅。威爾斯在處女作《大國民》中已才華橫溢，以風格化又帶有哲學深意的故事，研究一個孤獨的大亨，一生矛盾扭曲到臨死也沒能理解自己。威爾斯敘事的才能和專精的技巧，使戲劇紮實豐厚：表現主義式的燈光、構圖和聲音，複雜的攝影機移動，重疊的對白，跨度大又富彈性的剪接，以及水星劇團一群了不起的演員精湛的表演，不但證明了他對電影這個媒體無限的熱情，也指呈他探索及擴張表達方式到極限的野心。雖然他的計畫屢在電影圈受挫，但很少有導演拍出這麼多大膽富創意的傑作：《上海小姐》、《奧塞羅》、《歷劫佳人》、《夜半鐘聲》、《法斯塔夫》，在既定的材料裡，探討真理與虛幻、角色與命運、野心和失敗，件件成為原創的大勝利。他是真正不世出的電影天才。

演員：
Joseph Cotten,
Tim Holt,
Dolores Costello,
Agnes Moorehead,
Anne Baxter,
Ray Collins

約瑟夫・考登
提姆・霍特
多洛瑞斯・柯斯特羅
艾格妮・摩爾海德
安・巴克斯特
雷・柯林斯

威廉・惠曼（WILLIAM WELLMAN, 1896-1975, 美國）

重要作品年表：

《人生乞丐》（Beggars of Life, 1928）

《鐵翼雄風》（Wings, 1929）

《國民公敵》（The Public Enemy, 1931）

《夜間護士》（Night Nurse, 1931）

《行路少俠》（Wild Boys of the Road, 1933）

《沒什麼神聖》（Nothing Sacred, 1937）

《羅西・哈特》（Roxie Hart, 1942）

《無法無天》（The OX-Bow Incident, 1943）

《大兵喬的故事》（The Story of G.I. Joe, 1945）

《蠻山血戰》（Across the Wide Missouri, 1951）

《雪山恨》（Track of the Cat, 1954）

《星海浮沉錄》（A Star Is Born, 1937, 美國）

酗酒的失意好萊塢明星，正與他的妻子由女侍而成為美國大甜心的燦爛星途呈反比。這裡，一個公關嘲諷他的話使他正想揍他一頓。威廉・惠曼的古典電影偏好中景，背景故意失焦使注意力集中在主角身上，自然的色彩（明顯的是特藝七彩褪色了，足見好萊塢只在乎自己是流行娛樂，不是長存的藝術）等等。他是個效率高、選材好的導演，雖然拍其他類型也有水準以上的表現，如陽剛的戰爭片《鐵翼雄風》、《大兵喬的故事》，驚悚片《國民公敵》，西部片和外星冒險片《人生乞丐》、《行路少俠》，但最為人讚頌的仍是他黑暗的諷刺劇和通俗劇，那些精采的劇作家作品，如陶樂西・派克（Dorothy Parker）的《星海浮沉錄》、班・海克特（Ben Hecht）的《沒什麼神聖》（一個刻薄新聞界搶獨家的嘲諷劇）、南納利・強森（Nunnally Johnson）的《羅西・哈特》，都因他對當代道德的犬儒態度而點染生色。他的角色也常通過動作來發揮情感，由是，圖中的男主角後來在頹喪中不顧奧斯卡頒獎典禮打了妻子，《沒什麼神聖》男女主角在一場暴力混亂中互吐愛意，有時他也會在如《無法無天》及《雪山恨》中玩玩表現主義的形式，但大多數時候，他是簡明、直接了當地用燈光、構圖和剪接來直達要點。

演員：
Janet Gaynor,
Fredric March,
Adolphe Menjou,
Lionel Stander,
May Robson

珍妮・蓋諾
佛列德利克・馬區
阿道夫・曼卓
李奧納・史丹德
梅・羅伯森

文‧溫德斯（WIM WENDERS, 1945, 德國）

重要作品年表：

《守門員的焦慮》（The Goalkeeper's Fear of the Penalty, 1971）

《愛麗絲漫遊記》（Alice in the Cities, 1974）

《美國朋友》（The American Friend, 1977）

《事物的狀態》（The State of Things, 1982）

《漢密特》（Hammett, 1983）

《巴黎‧德州》（Paris, Texas, 1984）

《慾望之翼》（Wings of Desire, 1987）

《直到世界末日》（Until the End of the World, 1991）

《咫尺天涯》（Faraway, So Close!, 1993）

《里斯本故事》（Lisbon Story, 1995）

《暴力終結》（The End of Violence, 1998）

《道路之王》（Kings of the Road / Im Lauf der Zeit, 1976, 西德）

一個人爬上廢棄工地的鐵架上觀看四周，他隨著電影放映巡迴各地。這個景觀空曠、攝影機僅僅觀察他，冷靜、疏離、漫無目標，宛如他的目光。溫德斯早期的電影（《愛麗絲漫遊記》）都是含蓄的地理／情感旅程，主角無根飄落，安靜而寂寞，對友情遲疑不敢貿然接受，也代表戰後德國對美國文化又愛又恨的情結（影中充滿了對美國電影、音樂、文學的引喻），它們探討角色、德國和溫德斯自己身份認同危機，穿梭於哲學思維和類型敘事之間。爾後的《美國朋友》和《漢密特》這種驚悚片比較不注重類型的神秘懸疑，反而比較關注角色內心的疑問和情緒。溫德斯的影像俐落、抒情，移動和跟攝角色自如，而空曠的景觀正象徵了角色的心靈。近來，溫德斯似乎自覺到他的單薄、沉緩及視覺豐富的故事有些重複，他乃轉拍寓意繁多的《慾望之翼》，由天使在現代柏林觀察，對生命、愛情、死亡做詩化的沉思。他晚期的作品，如相當傳統的間諜驚悚片《暴力終結》帶有寓言色彩，影像繁麗，但敘事和角色描繪上似乎籠罩在現代電影的可怕威脅勢力之下。

演員：
Hans Zischler,
Rudiger Vogler,
Liza Kreuzer,
Rudolph Schündler

漢斯・西奇勒
盧迪吉・沃格勒
李隆・克魯蕊
魯道夫・洵德勒

詹姆斯・惠爾（JAMES WHALE, 1889-1957, 英國／美國）

重要作品年表：

《旅程終站》（Journey's End, 1930）

《科學怪人》（Frankenstein, 1931）

《老黑屋》（Old Dark House, 1932）

《隱形人》（The Invisible Man, 1933）

《燭光下》（By Candlelight, 1933）

《記得昨夜嗎》（Remember Last Night?, 1935）

《畫舫情歌》（Show Boat, 1936）

《大要塞》（The Great Garrick, 1937）

《七海之門》（Port of Seven Seas, 1938）

《鐵假面》（The Man in the Iron Mask, 1939）

《科學怪人的新娘》（The Bride of Frankenstein, 1935, 美國）

怪物溫柔地拉起他新造出的伴侶的手，而她的反應是驚嚇和輕蔑。陰暗的實驗室，艾莎·蘭卻斯特（Elsa Lanchester）的白禮服、包瑞斯·卡洛夫（Boris Karloff）醜怪的化妝，還有對比鮮明的燈光，種種都說明這是部恐怖片。問題是，蘭卻斯特可笑的爆炸電擊頭和古怪的如鳥表情、卡洛夫的微笑和庸俗氣氛，又說明了惠爾英國式的幽默，這種幽默在他四部賴以成名的幻想片中都蔚為個人特色。其一是《科學怪人》，混合了細緻宏偉的佈景、大片的光影，以及詩化而不那麼恐怖的場景（諸如一個小女孩教完怪物丟花至沙裡，他卻把她拋在空中而活活把她摔死），來形容令人同情的怪物是人類愚行的受害者。另外《老黑屋》和《隱形人》則充滿英式荒謬刻板角色，上乘的燈光明暗對比、特殊效果、反諷又過癮的對白，以及對歌德式恐怖的視覺玩笑。《科學怪人的新娘》這部由瑪麗·雪萊（Mary Shelley）原作而得的靈感，是惠爾的傑作（由蘭卻斯特扮演雪萊及新娘的反諷令人莞爾），他的死亡喜劇、生動怪異的角色（包括紋風不動的科學家高傲地展示他做出的縮小人類）、驚人的視覺安排幾乎是天馬行空。他也不只是拍恐怖片，其他如成熟的懸疑片《記得昨夜嗎》、戰爭片《旅程終站》、歌舞片《畫舫情歌》也各有可觀之處。可悲的是，他後來漸走下坡，便退休專心作畫，有一天被人發現神秘地溺死游泳池中。

演員：
Boris Karloff,
Colin Clive,
Elsa Lanchester,
Ernest Thesiger,
Valerie Hobson

包瑞斯·卡洛夫
柯林·克萊夫
艾莎·蘭卻斯特
恩斯特·瑟辛格
瓦林瑞·霍布森

勞勃・維恩（ROBERT WIENE, 1881-1938, 德國／法國）

重要作品年表：

《真實》（Genuine, 1920）

《INRI，拉斯柯尼可夫》（INRI, Raskolnikov, 1923）

《歐拉的手》（The Hands of Orlac, 1924）

《羅森卡伐利爾》（Der Rosenkavalier, 1925）

《卡里加利醫生的小屋》（The Cabinet of Dr. Caligari, 1920, 德國）

西撒是一個被催眠家卡里加利控制的夢遊殺人兇手，這裡他正要抓走一個年輕女子：是一個讓人憶起古典美女與野獸童話的故事。不過，其濃妝重彩的化裝法、誇張的表演方式，還有畫在平面畫板上扭曲、尖銳的建築佈景，都堅持其藝術電影的姿態。德國表現主義中電影的強勢有名（雖不那麼有影響力）因為倒底誰是作者引起若干爭論：有關權威的瘋狂、謀殺和邪惡的故事是由卡爾・梅爾（Carl Mayer）和漢斯・簡諾維茲（Hans Janowitz）合作，而招牌式的佈景承襲現代藝術和劇場設計，尤其亞佛・庫賓（Alfred Kubin）所畫布拉格中世紀街景的繪畫風格，卻是由赫曼・凡曼（Hermann Warm）、華特・萊曼（Walter Reimann）和華特・羅里格（Walter Röhrig）共同完成。導演維恩現在只有幾部表現主義的作品還留下來，如《真實》、《拉斯柯尼可夫》、《歐拉的手》，一般並不被看重。不過，他是真正將所有不同因素結合成一部整體而具原創性的風格者。重要的是，他將主要的故事，用頭尾情節框起來，成為一個瘋子在精神病院述說的經歷；由是，整部電影那種瘋狂、扭曲的景象僅反映出他對世界恐懼的視像。不僅那些交叉斜影、扭曲透視及強烈黑白反差的佈景提供視覺的駭怪感，維恩也成功地要演員華納・克勞斯（Werner Krauss）以奇怪、僵硬的方法表演可怕的卡里加利，還有康拉德・維迪（Conrad Veidt）詮釋的西撒也帶有真正的夢魘效果。

演員：
Werner Krauss,
Conrad Veidt,
Lil Dagover,
Friedrich Feyer

華納・克勞斯
康拉德・維迪
麗兒・達格維
佛列德利區・費耶

比利・懷德（BILLY WILDER, 1906-2002, 美國）

重要作品年表：

《雙重賠償》（Double Indemnity, 1944）

《失去的週末》（The Lost Weekend, 1945）

《洞中王牌》（Ace in the Hole, 1951）

《龍鳳配》（Sabrina, 1954）

《七年之癢》（The Seven Year Itch, 1955）

《熱情如火》（Some Like It Hot, 1959）

《公寓春光》（The Apartment, 1960）

《紅唇香吻》（Kiss Me, Stupid, 1964）

《福爾摩斯探案》（The Private Life of Sherlock Holmes, 1970）

《兩代情》（Avanti!, 1972）

《儷人劫》（Fedora, 1978）

《紅樓金粉》（Sunset Boulevard, 1950, 美國）

　　過氣的好萊塢明星因為謀殺了她豢養的小白臉編劇，被
警察逮捕。這一刻，她卻把警察和攝影師當成來慶祝她重返
影壇的群眾。這部對剝削、羞辱和幻滅的夢所做的苦澀結
尾，夾雜了幽默和古怪的意象。女明星打扮俗麗又風華絕代
地下樓來（利用葛蘿莉亞・史璜生自己消逝的光輝），是懷
德特有的犬儒鄙視人生觀。他著名的幾部作品（《雙重賠
償》、《失去的週末》、《熱情如火》）都對人沒什麼可敬的看
法。不過這種態度可能是個偽裝，是為了通俗劇效果或連串
無情口語笑話所剝露的人性缺點。他的角色有時成了懷德哲
學的代言人，功能突出但不立體可信。也許他骨子裡是編劇
多過導演。他早期的電影有效地利用黑色類型傳統，晚期的
作品卻對電影意象之動機、氣氛、意義潛力毫不關心，反而
在視覺上趨於庸俗和誇大。如有關二〇年代的《熱情如火》
被傑克・李蒙（Jack Lemmon）扮女人搞得過火不文，而他
冷硬的犬儒嘲弄又老被傷感情懷攪得前後不一。唯有在極盡
諷刺的《洞中王牌》和極盡浪漫的《福爾摩斯探案》，他的
作品才完整有說服力，他用蒼涼破敗的中西部景觀，和蘇格
蘭高地的廣袤無垠來映照主角心靈的苦痛。

演員：
Gloria Swanson,
William Holden,
Erich Von Stroheim,
Nancy Olsen,
Fred Clark

葛蘿莉亞・史璜生
威廉・赫頓
艾瑞克・馮・史卓漢
南西・奧森
佛列・克拉克

王家衛（WON KAR-WAI, 1958- , 中國／香港）

重要作品年表：

《旺角卡門》（As Tears Go By, 1988）

《阿飛正傳》（Days of Being Wild, 1990）

《東邪西毒》（Ashes of Time, 1994）

《墮落天使》（Fallen Angels, 1995）

《春光乍洩》（Happy Together, 1997）

《花樣年華》（In the Mood for Love, 2000）

《2046》（2046, 2004）

《重慶森林》（Chungking Express, 1994, 香港）

一個神秘美女（金色假髮令人想起卡薩維帝在《女剎葛羅莉亞》中塑造的大哥的女人吉娜・羅蘭絲）突然在香港霓虹燈夜景熙來攘往的重慶大廈中變得暴力；杜可風緊構圖、淺焦、俗艷色彩和大量手持的模糊動作景象，體現了香港編導王家衛在時間倏忽、快速物質化都市中的愛情魔力，以及對注定失敗單戀的耽溺。這裡是《重慶森林》中兩段不怎麼相關卻聰明對比的上半段，林青霞扮演一個讓哀悼失戀警察在擁擠環境偶爾與她錯身而過卻愛上的女子。可嘆警察並不知女子的本質和職業使她必須成為獨行客──她是個危險的毒販。王家衛奇特的視覺風格，用不同的底片感光速度、跳接極端的角度、扭曲的視覺，和真人動畫（甚至在武俠片《東邪西毒》中也應用），宛如將動作繪畫帶進生活，賦予本質上的沉鬱幽靜（尤其用感傷、消極的旁白表現），卻對愛情殘酷的看法，帶有一種動感活力、頑皮嬉鬧，並且反諷滑稽的味道。很少當代導演表現出如是的野心和潛力，也很少人能對過去某個時刻的酸楚、永遠歷久彌新的記憶、和不歇止的慾望，有如是令人振奮的體察。

演員：
金城武、
林青霞、
梁朝偉、
王菲、
周嘉玲

吳宇森（JOHN WOO, 1948- , 中國／香港）

重要作品年表：

《豪俠》（Last Hurrah For Chivalry, 1979）

《英雄本色》（A Better Tomorrow, 1986）

《喋血街頭》（Bullet in the Head, 1990）

《縱橫四海》（Once a Thief, 1991）

《辣手神探》（Hard-Boiled, 1992）

《終極標靶》（Hard Target, 1994）

《斷箭》（Broken Arrow, 1996）

《變臉》（Face / Off, 1997）

《不可能的任務II》（Mission: Impossible II, 2000）

《喋血雙雄》（The Killer, 1989, 香港）

一個警察、一個職業殺手，兩人並肩做戰，半是為了共同抵禦由殺手僱主派來屠殺他倆的敵人，半是因為相處後，彼此因相似的榮譽感、專業精神和勇氣而惺惺相惜。吳宇森是當代動作片高手，不但以誇大的佈景、大量的爆炸、數不清的屍體，及看來永不耗盡的軍火力量出名，而且他對罪與罰中的男性情誼、忠肝義膽，以及欺瞞背叛似有出奇的迷戀。他巴洛克式技術純熟的導演手法被視為過度和歇斯底里：他的作品夾在短的感傷到令人生厭的心靈場面（經常帶有同性色情之意味），和冗長顯示主角暴力充斥的場面——多半用俗艷的色彩、大到不行的音效，和一連串剪接設計，如慢鏡頭、溶鏡，和凝鏡（最常出現的畫面是槍手被大量炮火重式攻擊時，在槍林彈雨中身子斜斜跳出雙手卻持槍連續射擊），他的美學——尤其在野心大卻不平均的史詩作品《喋血街頭》中）——常含有慧黠反諷的幽默：如《辣手神探》的尾巴大槍戰中，有三分鐘精采安排的槍火重戲，男主角懷抱著小嬰兒，殺出一條血路。另外，他至今最好的美國片《變臉》中，更要主角約翰・屈伏塔（John Travolta）和尼可拉斯・凱吉（Nicolas Cage）互相模仿對方的風格，而產生不少喜劇效果。吳宇森無疑是個才華橫溢的風格家，可期待他運用紮實素材後會不會有些有趣的結果。

演員：
周潤發、
李修賢、
葉倩文、
朱江、
曾江、
成奎安

小愛德華・D・伍德（EDWARD D. WOOD Jr., 1924-1978, 美國）

重要作品年表：

《獄餌》（Jailbail, 1954）

《怪物的新娘》（Bride of the Monster, 1955）

《外星球來的九號》（Plan 9 from Outer Space, 1956）

《怪物之夜》（Night of the Ghouls, 1958）

《邪惡動機》（The Sinister Urge, 1960）

《展示貨品》（Take It Out in Trade, 1970）

《屍狂》（Necromania, 1971）

《葛藍還是葛蘭達》（Glen or Glenda?, 1953, 美國）

　　這個人是誰？坐在破舊的沙發椅上，身邊繞著怪怪的收藏品，膝上攤著一疊文件？過氣老演員貝拉·路勾西（Bela Lugosi，此時已成為嗎啡毒癮患者），顯然扮的是易裝癖或變性問題專家（導演伍德自傳性的首劇劇情片），也可能，是上帝吧：不然你怎麼解釋那些狂亂的對白：「拉那條線！」「小心坐在你門口的青龍！」伍德是好萊塢最低層爬起來最值得珍惜卻又缺乏才能的「作者」，他從來懶得解釋，只要能找幾個「演員」（最最鬆散的定義），弄點道具，拍點劇情讓他事後剪湊個故事。拍過科幻、恐怖、色情、青少年犯罪片，卻沒一部在構圖或攝影上有所建樹。他常只有一個鏡頭便交待完畢，即使僵屍走過墓園，那些紙板做的墓碑搖搖晃晃（《外星球來的九號》），或者白天晚上順序亂其八糟，還有由他的朋友、瘋子、摔角選手或一些失意的人組成的卡斯，講一些夾七纏八荒謬的台詞，甚至說不通的特效（用錫箔紙做成飛碟，或《怪物的新娘》中不會動的假章魚），他的剪接更天方夜譚，《葛藍還是葛蘭達》中滑稽不和諧地剪進了戰爭新聞片，然後從一個警察朗讀易裝癖者的自殺遺書，切至毫不相關的暖氣機。好萊塢沒有一個「作者」像他這麼草率天真及旁門左道地拍戲——卻帶了一種變態又打不死的魅力。

演員：
Bela Lugosi,
Ed Wood,
Dolores Fuller,
Tim Farrell,
Lyle Talbot

貝拉·路勾西
艾德·伍德
多洛瑞斯·富勒
提姆·法瑞爾
里爾·塔柏

威廉・惠勒（WILLIAM WYLER, 1902-1981, 美國）

重要作品年表：

《孔雀夫人》（Dodsworth, 1936）

《死巷》（Dead End, 1937）

《紅衫淚痕》（Jezebel, 1938）

《咆哮山莊》（Wuthering Heights, 1939）

《香箋淚》（The Letter, 1940）

《小狐狸》（The Little Foxes, 1941）

《忠勇之家》（Mrs. Miniver, 1942）

《深閨夢回》（The Heiress, 1949）

《偵探故事》（Detective Story, 1951）

《嘉麗妹妹》（Carrie, 1952）

《錦繡大地》（The Big Country, 1958）

《賓漢》（Ben Hur, 1959）

《妙女郎》（Funny Girl, 1968）

《黃金年代》（The Best Years of Our Lives, 1946, 美國）

美國小鎮家庭，爸爸自沙場返家，再普通沒有的景象。但夾纏的視野會讓我們看到許多東西，雖然主要的動作是父女的談話，但母親和兒子的表情一樣重要。惠勒與他的名攝影師葛雷格‧托蘭（Gregg Toland）發展出一種長鏡頭、深焦的攝影風格，背景的細節與前景的事件同樣重要。其結果是影像的一種「民主性」（他完全避免特寫），雖然這種嚴謹方法顯然太學院派點，但我們不能否認惠勒處理演員的專精，還有他利用地理環境展現演員情緒和內心親疏的能力。整體而言，他的作品少激情而重鋪排。《黃金年代》是他的巔峰作品：冷靜、疏離，避免走入典型老兵作戰返家的老窠臼。諷刺的是，他的另一部傑作《香箋淚》，是改編自毛姆有關熱帶的外遇謀殺的故事，這一回攝影師東尼‧高迪歐（Tony Gaudio）張狂地誇大而非冷靜旁觀處理情感爆發力。不管拍歷史片、家庭劇、犯罪片、西部片，惠勒僅盡職拍得中規中矩又帶點感性，雖然晚期的史詩片《賓漢》、《錦繡大地》，歌舞片《妙女郎》都出現僵化及過火的毛病。

演員：
Fredric March,
Myrna Loy,
Teresa Wright,
Dana Andrews,
Harold Russell,
Hoagy Carmichael

佛列德利克‧馬區
莫娜‧羅伊
泰瑞莎‧萊特
丹納‧安德魯斯
哈洛‧羅素
赫爾吉‧卡邁可

楊德昌（EDWARD YANG, 1947- , 台灣）

重要作品年表：

《光陰的故事》（In Our Time, 1982）

《海灘的一天》（That Day on the Beach, 1983）

《青梅竹馬》（Taipei Story, 1985）

《恐怖分子》（The Terroriser, 1986）

《獨立時代》（A Confucian Confusion, 1994）

《麻將》（Mahjong, 1996）

《一一》（A One and a Two, 2000）

《牯嶺街少年殺人事件》（A Brighter Summer Day, 1991, 台灣）

一個十四歲少女奪下追求者本來要用在情敵身上的刀，一會之後，他在沮喪和困惑中，竟把她刺死了。楊德昌這部有關台北一九六○年代生活的史詩表面似乎是傳統青春通俗劇的戲劇高潮，但其繁雜多義的敘事結構、含蓄的風格，和對個人及社會關係的持續興趣使之超越了表面的俗套。《牯嶺街少年殺人事件》中虛無、欠缺方向感的少年幫派分子其實是其自中國流亡到台灣的父母苦於無文化和政治認同的產品。少年一方面苦於不了解少女選擇實惠關係的愛情，另一方面又為理想主義父親被抹黑成匪諜的經歷折磨，楊德昌迂迴間接、跳躍省略的敘事有力地反映了少年這種不確定感，他仔細舖排一大幫角色分分合合看似不戲劇性的片段，影像俐落審慎，他揚棄特寫，偏好中、長景（通常由某一特殊角度），使角色彼此之間和與環境之間建立聯繫：燈光和色彩也感染氣氛（電影大部分採夜景，反映主角內心漸增的失望），而陳設、服裝更清晰地呈現階級、背景和抱負。即使處理不同的型態的電影，如犯罪片（《恐怖分子》）或喜劇（《獨立時代》），楊德昌的影片仍自成一格，單純含蓄，社會群像清楚，在細節考證和情感真實度上表現非凡。

演員：
張震、
楊靜怡、
張國柱、
金燕鈴、
王柏森、
王啟讚、
王琄

勞勃‧詹梅克基斯（ROBERT ZEMECKIS, 1951- , 美國）

重要作品年表：

《爾虞我詐》（Used Cars, 1980）

《綠寶石》（Romancing the Stone, 1984）

《回到未來》（Back to the Future, 1985）

《回到未來續集》（Back to the Future II, 1989）

《回到未來第三集》（Back to the Future III, 1990）

《捉神弄鬼》（Death Becomes Her, 1992）

《阿甘正傳》（Forrest Gump, 1992）

《接觸未來》（Contact, 1997）

《浩劫重生》（Cast Away, 2000）

《威龍闖通關》（Who Framed Roger Rabbit, 1988, 美國）

私家偵探鮑伯・霍斯金（Bob Hoskins）看到卡通女歌星潔西卡・兔子可嚇了一跳。一方面，潔西卡突出的蛇蠍女人造型，另一方面他也不信卡通特技人物羅傑的妻子是這等模樣。（「我並不差，」潔西卡色誘地說：「我是被畫成這樣的。」）詹梅克基斯大費周章把真人和卡通合成的仿諷好萊塢類型片，顯示了他對當代科技的著迷（特技往往成為他故事的主題），對假想幻想式世界的興趣：在這裡卡通角色是有自己居住地區的少數民族，他們的區域雜亂地像波蘭斯基的《唐人街》，其古怪超現實及無政府狀態式的暴力不輸給任何華納如艾佛瑞（Avery）或瓊斯（Jones）畫的卡通。他另外的電影會設在我們熟悉的沾染少許黑色電影氣息的洛杉磯，如他的佳作（《回到未來》三部曲和《捉神弄鬼》）都是幻想不可能以及複雜迂迴的劇情（《回到未來》的主角可以回到過去時抵禦其母對他的追求並成功地為父母做成媒使他能降生嗎？），以及狂亂的動作喜劇。他後期的《阿甘正傳》和《接觸未來》在特技上仍十分驚人，但虛假營造的政治哲學意涵實在太俗氣造作。他的優點其實是他像漫畫式的生動角色、快速節奏，以及直接、俗麗、具原創力的視覺風格，把傳統的電影真實和瘋狂的幻想混冶一爐。

演員：
Bob Hoskins,
Cristopher Lloyd,
Joanna Cassidy,
Stubby Kaye,
Alan Tilvern

鮑伯・霍斯金
克里斯多弗・洛伊德
喬安娜・卡西迪
史塔比・凱伊
亞倫・提佛恩

張藝謀（ZHANG YIMOU, 1950- , 中國）

重要作品年表：

《菊豆》（Ju Dou, 1989）

《大紅燈籠高高掛》（Raise the Red Lantern, 1992）

《秋菊打官司》（The Story of Qiu Ju, 1993）

《活著》（To Live!, 1994）

《搖啊搖，搖到外婆橋》（Shanghai Triad, 1995）

《有話好好說》（Keep Cool, 1997）

《一個都不能少》（Not One Less, 1999）

《我的父親母親》（The Road Home, 1999）

《英雄》（Hero, 2002）

《十面埋伏》（The House of Flying Daggers, 2004）

《紅高粱》（Red Sorghum, 1987, 中國）

女孩坐在花轎，被指定下嫁給老而痲瘋的丈夫，他們穿過空曠的大地，預示了她不帶希望的未來。很快地，其中一個轎夫打走了強盜，成了她喜歡的陽剛的情人，殺了她的丈夫，幫她重建了新繼承的釀酒廠。紅色在這場開頭戲既象徵了長生的酒，更指向血腥，先是兩人在高粱地裡的野合，再來是痲瘋病人的謀殺，和日本入侵的殺戮。張藝謀原是攝影師，處女作即用自然象徵和強化、符號性的色彩，將歷史轉為全面的民族神話，而其流利、旋轉的攝影機展現了電影禮讚的農民生命力。張藝謀是視覺強悍具實驗性的導演，偶爾對敘事結構無把握，也不反對軟化官方角色塑造以避免電檢。不過他們能用活力充沛，以及準確的燈光、色彩和攝影機移動來傳達熱情和紛擾（《菊豆》精緻沉鬱的通姦、復仇故事善用了染坊的狂亂色彩），也用建築表達封閉的感覺，用空曠景觀釋放情感。《大紅燈籠高高掛》採取收斂、對稱的構圖風格，《秋菊打官司》則用榖實的實驗性「寫實」主義。他晚近似乎喪失了導演的方向，不過他的特色、野心和聰明仍不失為有趣的導演。

演員：
鞏俐、
姜文、
騰汝駿、
計春華

佛烈・辛尼曼（FRED ZINNEMANN, 1907-1997, 美國）

重要作品年表：

《海角亡魂》（Act of Violence, 1948）

《亂世孤雛》（The Search, 1948）

《男兒本色》（The Men, 1950）

《花燭之夜》（Member of the Wedding, 1953）

《亂世忠魂》（From Here to Eternity, 1953）

《奧克拉荷馬之戀》（Oklahoma!, 1955）

《修女傳》（The Nun's Story, 1959）

《良相佐國》（A Man for All Seasons, 1967）

《豺狼之日》（The Day of the Jackal, 1973）

《茱麗亞》（Julia, 1977）

《冰壁的女人》（Five Days One Summer, 1983）

《日正當中》（High Noon, 1952, 美國）

　　警長賈利·古柏在全鎮的人都捨棄幫他後，準備應付前來尋仇的殺手和其幫兇。他奎克教派主張和平的新婚夫人葛麗絲·凱莉（Grace Kelly）徹底反對他的抵抗。辛尼曼冷靜緊張的西部片用了真實時間與銀幕時間相當的做法，影射麥卡錫時代抓共產黨時沉默不發言的大眾。他不斷地拍攝時鐘的滴滴答答，給予時間真實的假象。這部西部片幾乎是反該類型的一切神話、簡單英雄、大草原雄偉之傳統；其特緊的構圖，善用日光及陰影，強調道德困境，使該片成為「意涵」電影（雖然最後凱莉挺身幫助破壞了其自由主義的氣息），辛尼曼延續一貫嚴肅作風，從《亂世孤雛》談戰後柏林的孤兒命運，到《男兒本色》對戰爭老軍人的幻滅，《修女傳》和《良相佐國》對宗教信仰的挑戰——往往仰賴真實的外景及權威的改編材料。他擅長指導表演（選角有時冒險地嚇人一跳），他的真實性有時會被他審慎保守的品味破壞，如《亂世忠魂》的畢·蘭卡斯特和黛博拉·蔻兒（Deborah Kerr）在沙灘上打滾偷情的戲就比詹姆斯·瓊士（James Jones）的原著歛手歛腳太多。他後來的作品漸與社會脫節，視覺上仍燦爛炫目，暗示著他訓練有素的正字標記。

演員：
Gary Cooper,
Grace Kelly,
Lloyd Bridges,
Katy Jurado,
Thomas Mitchell,
Otto Kruger

賈利·古柏
葛麗絲·凱莉
洛伊德·布里吉
凱蒂·朱拉多
湯瑪士·米契
奧圖·克魯格

影片索引

照片版權說明

Page 2 United Artist (courtesy of The Ronald Grant Archive); 4 Orion; 6 El Desea-Lauren (courtesy of The Kobal Collection); 8 United Artist/Lions Gate (courtesy of The Kobal Collection); 10 Rank (courtesy of The Kobal Collection); 12 Theo Angelopoulos Productions, Artificial eye; 14 Kenneth Anger (courtesy of BFI Stills); 16 MGM (courtesy of the Kobal Collection); 18 Universal (courtesy of The Ronald Grant Archive); 20 RKO (courtesy of BFI Stills); 22 ©1949 Turner entertainment Co.; 24 Galatea/Jolly (courtesy of The Kobal Collection); 26 Speva (courtesy of The Ronald Grant Archive); 28 Svensk Filmindustri (courtesy of The Ronald Grant Archive); 30 Warner Bros. (courtesy of The Ronald Grant Archive); 32 United Artists/Prod Europee Asso (courtesy of The Kobal Collection); 34 Gaumont/Tiger (courtesy of The Kobal Collection); 36 Lightstorm entertainment (courtesy of The Kobal Collection); 38 CAPAC/UPF/Sn; 40 Columbia (courtesy The Joel Finler Archive); 42 MGM (courtesy of The Kobal Collection); 44 Contemporary Films (courtesy of The Joel Finler Archive); 46 20th Century fox (courtesy The Joel Finler Archive); 48 Artificial Eye (courtesy of The Ronald Grant Archive); 50 Parc/Svenska Filminstitutet (courtesy of The Ronald Grant Archive); 52 20th Century Fox (courtesy of The Kobal Collection); 54 MGM (courtesy of The Ronald Grant Archive); 56 Nacional (courtesy of The Kobal Collection); 58 20th Century Fox (courtesy of The Kobal Collection); 60 20th Century Fox (courtesy of The Kobal Collection); 62 Entertainment! CIBY (courtesy of The Ronald Grant Archive); 64 Columbia (courtesy of The Ronald Grant Archive); 66 Gaumont/Artificial Eye; 68 Cine Alliance/Pathe (courtesy of The Kobal Collection); 70 Rank/Avco Embassy (courtesy of The Kobal Collection); 72 Maurice McEndree (courtesy of BFI Stills); 74 AYJM (courtesy of BFI Stills); 76 MK2 (courtesy of the ICA); 78 Charles Chaplin (courtesy of The Ronald Grant Archive); 80 Thompson Films/China Film/Beijing (courtesy of The Kobal Collection); 82 Universal/EMI; 84 Les Films Cissé; 86 Tobis (courtesy of The Kobal Collection); 88 Filmsonor/CICC/Vera (courtesy of The Kobal Collection); 90 Andre Paulvé/Films du Palais Royal (courtesy of The Kobal Collection); 92 Universal/Working Title; 94 Paramount (courtesy of The Kobal Collection); 96 Alta Vista (courtesy of The Ronald Grant Archive); 98 Polygram/Universal (courtesy of The Kobal Collection); 100 Universal (courtesy of The Kobal Collection); 102 MGM (courtesy of The Kobal Collection); 104 Warner Bros. (courtesy of The Kobal Collection); 106 Warner Bros. (courtesy of The Kobal Collection); 108 Universal (courtesy of The Kobal Collection); 110 BFI/Channel 4 (courtesy of The Kobal Collection); 112 Paramount (courtesy of The Ronald Grant Archive); 114 Universal (courtesy of The Kobal Collection); 116 Parc/Madeleine/Beta (courtesy of BFI Stills); 118 Universal (courtesy of The Ronald Grant Archive); 120 Produzione de Sica (courtesy of The Kobal Collection); 122 Warner Bros. (courtesy of The Kobal Collection); 124 ©1937 Walt Disney (courtesy of Photofest); 126 MGM (courtesy of The Kobal Collection); 128 VUFKU (courtesy of The Joel Finler Archive); 130 Palladium (courtesy of The Kobal Collection); 132 United Artists (courtesy of The Kobal Collection); 134 Malpaso, Warner Bros.; 136 Goskino (courtesy of The Ronald Grant Archive); 138 Artificial Eye (courtesy of The Ronald Grant Archive); 140 Tango (courtesy of The Kobal Collection): 142 Cineriz (courtesy of BFI Stills); 144 Gaumont (courtesy of BFI Stills): 146 Hammer (courtesy of The Kobal Collection); 148 Revillon Frères (courtesy of The Ronald Grant Archive): 150 Turner Entertainment, Paramount; 152 Warner Bros. (courtesy of The Ronald Grant Archive); 154 United Artists/Fantasy Films (courtesy of The Ronald Grant Archive); 156 Champs Elysées/Lux; 158 United Artists/MC (courtesy of The Kobal Collection); 160 Allied Artists; 162 top: Kevin Brownlow Collection (Photoplay), bottom: Societe Generale de Films (courtesy of The Joel Finler Archive): 164 Republic (courtesy of The Ronald Grant Archive); 166 Chaumiane/Filmstudio; 168 Palace; 170 United Artists (courtesy of The Kobal Collection); 175 Cactus (courtesy of The Joel Finler Archive); 174 Ealing Studios: 176 Haneke, WEGA film; 178 MGM (courtesy of The Joel Finler Archive); 180 Palace; 182 Columbia (courtesy of BFI Stills); 184 Film Four/Zenith/Killer/Single Cell; 186 Hessicher Rundfunk (courtesy of The Joel Finler Archive); 188 United Artists (courtesy of The Ronald Grant Archive); 190 Warner Bros. (courtesy of The Joel Finler Archive); 192 Columbia; 194 ICA Projects; 196 International Film; 198 Warner Bros. (courtesy of The Kobal Collection); 200 Im Kwon-Taek: 202 Merchant Ivory; 204 Mafilm/Mosfilm (courtesy of The Joel Finler Archive); 206 Megalovision (courtesy of The Joel Finler Archive); 208 MT rion (courtesy of The Kobal Collection); 210 Entertainment; 212 ©1951 Warner Bros.; 214 Sputnik Oy, Metro/Tartan; 216 Warner Bros. (courtesy of BFI Stills); 218 Metro (courtesy of The Kobal Collection); 220 MK2, Artificial Eye; 222 Artificial Eye; 224 Office Kitano, ICA; 226 Mosfilm (courtesy of The Joel Finler Archive); 228 Warner Bros.; 230 Toho (courtesy of The Kobal Collection); 232 Enterprise; 234 Nero Film (courtesy of The Ronald Grant Archive); 236 United Artists (courtesy of The Kobal Collection); 238 Columbia; 240 Universal (courtesy of The Kobal Collection); 242 Film Four; 244 Paramount (courtesy of The Ronald Grant Archive); 246 Paramount (courtesy of The Ronald Grant Archive); 248 Woodfall/Lopert (courtesy of The Kobal Collection); 250United Artists (courtesy of The Kobal Collection); 254 King Brothers/Universal-International (courtesy of The

Ronald Grant Archive); 256 Woodfall/Kestrel (courtesy of The Kobal Collection); 258 Elstree/Springbok (courtesy of The Ronald Grant Archive); 260 Paramount (courtesy of The Ronald Grant Archive); 262 Lucasfilm/20th Century Fox (courtesy of The Kobal Collection); 264 20th Century Fox/Bazmark; 266 United Artists/Orion-Nova (courtesy of The Ronald Grant Archive); 268 courtesy of BFI Stills; 270 Filmakers (courtesy of The Kobal Collection); 272 courtesy of Joel Finler Archive; 274 De Laurentiis (courtesy of The Kobal Collection); 276 Ealing Studios (courtesy of The Ronald Grant Archive); 278 Avala (courtesy of The Joel Finler Archive); 280 MK2/ICA Projects; 282 Paramount (courtesy of The Kobal Collection); 284 Paramount (courtesy of The Kobal Collection); 286 Paramount (courtesy of The Ronald Grant Archive); 288 20th Century Fox (courtesy of The Ronald Grant Archive); 290 MGM (courtesy of The Ronald Grant Archive); 292 De Laurentiis Group (courtesy of The Kobal Collection); 294 Argos films; 296 courtesy of BFI Stills; 298 National Film Board of Canada (courtesy of BFI Stills); 300 courtesy of The Joel Finler Archive; 302 Artificial Eye/Les Productions Montaigne (courtesy of The Joel Finler Archive); 304 RM Films International (courtesy of The Joel Finler Archive): 306 Warner/A-Team (courtesy of The Ronald Grant Archive); 308 MGM (courtesy of The Kobal Collection); 310 Shin Toho (courtesy of The Joel Finler Archive); 312 Sacher Film/Artificial Eye; 314 BFI (courtesy of BR Stills); 316 20th Century Fox (courtesy of The Ronald Grant Archive); 318 Sacha Gordine (courtesy of The Ronald Grant Archive); 320 Academy (courtesy of The Joel Finler Archive);322 Films de L'Avenir (courtesy of The Kobal Collection); 324 Shochiku (courtesy of The Joel Finler Archive); 326 Nero Film (courtesy of BFI Stills); 328 Paramount (courtesy of The Kobal Collection); 330 Armenfilm (courtesy of The Joel Finler Archive); 332 Aardman (courtesy of BFI Stills); 334 Orion (courtesy of The Kobal Collection); 336 Arco/Lux (courtesy of The Kobal Collection); 338 Warner/Seven Arts (courtesy of The Joel Finler Archive); 340 Warner/Seven Arts (courtesy of The Joel Finler Archive): 342 Pennebaker (courtesy of The Joel Finler Archive); 344 Gaumont (courtesy of The Kobal Collection); 346 ZRF Kamera (courtesy of The Ronald Grant Archive); 348 Casbah/Igor (courtesy of The Kobal Collection); 350 Edison (courtesy of BFI Stills): 352 Anglo Amalgamated (courtesy of The Joel Finler Archive); 354 Columbia (courtesy of The Kobal Collection); 356 Koninck; 358 Warner Bros. (courtesy of The Kobal Collection); 360 The Government of West Bengal (courtesy of The Joel Finler Archive); 362 British Lion (courtesy of The Ronald Grant Archive); 364 Nouvelle Edition Francaise (courtesy of The Kobal Collection); 366 Terra/Tamara/Cormoran (courtesy of The Kobal Collection); 368 Leni Riefenstahl (courtesy of The Ronald Grant Archive): 370 Les Films de Losange (courtesy of The Joel Finler Archive); 372 BL (courtesy of The Kobal Collection); 374 Les Films de Losange (courtesy of The Joel Finler Archive); 376 Image Ten (courtesy of The Ronald Grant Archive); 378 Lux/Vides/Galatea (courtesy of The Joel Finler Archive); 380 Titanus/Sveva/Junior/ltaliafilm (courtesy of The Kobal Collection); 382 Rank (courtesy of The Ronald Grant Archive); 384 BFI Films (courtesy of The Joel Finler Archive); 386 United Artists (courtesy of The Ronald Grant Archive); 388 Buena Vista; 390 Emiliana Piedra Productions (courtesy of The Kobal Collection); 392 Atchafalaya (courtesy of The Ronald Grant Archive); 394 RKO (courtesy of The Ronald Grant Archive); 396 Paramount (courtesy of BFI Stills); 398 Columbia (courtesy of The Kobal Collection); 400 Warner Bros. (courtesy of The Ronald Grant Archive); 402 Filmi Domireew (courtesy of The Kobal Collection); 404 Keystone (courtesy of The Kobal Collection); 406 Universal (courtesy of The Joel Finler Archive); 408 Universal (courtesy of The Kobal Collection); 410 Universal (courtesy of The Joel Finler Archive); 412 MGM (courtesy of The Ronald Grant Archive); 414 Entertainment; 416 Columbia (courtesy of The Ronald Grant Archive); 418 courtesy of BFI Stills; 420 Warner Bros; 422 Warner Bros. (courtesy of The Kobal Collection); 424 IDI/Rai/Seitz (courtesy of The Kobal Collection); 426 Paramount (counesy of The Ronald Grant Archive); 428 Nikkatsu (courtesy of BFI Stills); 430 Koninck/Kratky Film Praha/Jiri Tmka Studio;432 Mega/Cinetel (courtesy of The Joel Finler Archive); 434 Rank (courtesy of The Kobal Collection); 436 Mosfilm Unit 2 (courtesy of The Kobal Collection); 438 20th Century Fox (courtesy of The Joel Finler Archive); 440 Cady/Discina (courtesy of The Kobal Collection); 442 Filmtre (courtesy of The Kobal Collection); 444 RKO (courtesy of The Ronald Grant Archive); 446 Films du Carrosse (courtesy of The Ronald Grant Archive); 448 ICA/Kaiju Theatre (courtesy of The Kobal Collection); 450 Producers' Releasing Corporation (courtesy of The Kobal Collection); 452 VUFKU (courtesy of BFI Stills); 454 MGM (courtesy of The Kobal Collection); 456 Gaumont (courtesy of The Ronald Grant Archive); 458 20th Century Fox (courtesy of The Ronald Grant Archive); 460 Paramount (courtesy of The Ronald Grant Archive); 462 Metro-Goldwyn (courtesy of The Kobal Collection); 464 Zentropa (courtesy of The Kobal Collection); 466 Film Polski (courtesy of The Ronald Grant Archive); 468 Warner Bros. (courtesy of The Kobal Collection); 470 Vaughan/Factory Films; 472 Dreamland Productions (courtesy of The Kobal Collection); 474 WarnerBros./Spring Creek (courtesy of The Ronald Grant Archive); 476 RKO (courtesy of The Kobal Collection); 478 David 0. Selznick (courtesy of The Joel Finler Archive); 480 Wim Wenders Productions (courtesy of The Ronald Grant Archive); 482 Universal (courtesy of The Ronald Grant Archive); 484 Decla-Bioscop (courtesy of The Ronald Grant Archive); 486 Paramount (courtesy of The Ronald Grant Archive); 488 ICA/Jet Tone (courtesy of The Kobal Collection); 490 Palace (courtesy of The Ronald Grant Archive); 492 Edward D Wood Jnr (courtesy of The Kobal Collection); 494 Samuel Goldwyn (courtesy of The Ronald Grant Archive); 496 ICA/Yang and his Gang; 498 Touchstone/Amblin (courtesy of The Kobal Collection); 500 Palace/Xi'an Film Studio (courtesy of The Ronald Grant Archive); 502 Stanley Kramer (courtesy of The Ronald Grant Archive).

國家圖書館出版品預行編目資料

導演視野：遇見250位世界著名導演／Geoff Andrew
著；焦雄屏譯. – – 初版. – – 臺北市：麥田出版：
家庭傳媒城邦分公司發行, 2005 [民94]
　　冊；　公分. – –（麥田影音館；14）
　　含索引
　　譯自：Directors A-Z: a concise guide to the art of 250
great film-makers
　　ISBN 986-7252-33-0（下冊：平裝）

　　1. 導演 － 傳記

987.31　　　　　　　　　　　　　　　94008526